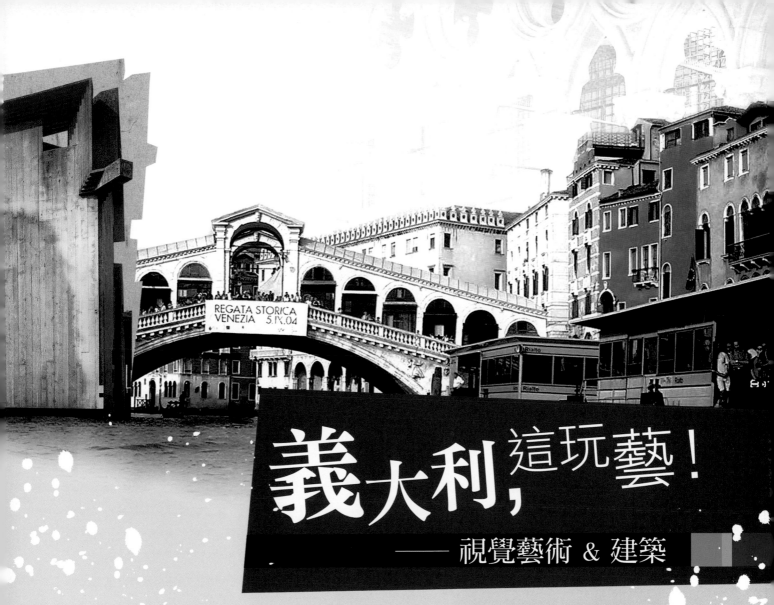

# 義大利，這玩藝！
## ── 視覺藝術 & 建築

謝鴻均　徐明松／著

## 緣 起 / 背起行囊，只因藝遊未盡

關於旅行，每個人的腦海裡都可以浮現出千姿百態的形象與色彩。它像是一個自明的發光體，對著渴望成行的人頻頻閃爍它帶著夢想的光芒。剛回來的旅人，或許精神百倍彷彿充滿了超強電力般地在現實生活裡繼續戰鬥；也或許失魂落魄地沉溺在那一段段美好的回憶中久久不能回神，乾脆盤算起下一次的旅遊計畫，把它當成每天必服的鎮定劑。

旅行，容易讓人上癮。

上癮的原因很多，且因人而異，然而探究其中，不免發現旅行中那種暫時脫離現實的美感與自由，或許便是我們渴望出走的動力。在跳出現實壓力鍋的剎那，我們的心靈暫時恢復了清澄與寧靜，彷彿能夠看到一個與平時不同的自己。這種與自我重新對話的情景，也出現在許多藝術欣賞的審美經驗中。

如果你曾經站在某件畫作前面感到怦然心動、流連不去；如果你曾經在聽到某段旋律時，突然感到熱血澎湃或不知為何已經鼻頭一酸、眼眶泛紅；如果你曾經在劇場裡瘋狂大笑，或者根本崩潰決堤；如果你曾經在不知名的街頭被不知名的建築所吸引或驚嚇。基本上，你已經具備了上癮的潛力。不論你是喜歡品畫、看戲、觀舞、賞樂，或是對於建築特別有感覺，只要這種迷幻般的體驗再多個那麼幾次，晉身藝術上癮行列應是指日可待。因為，在藝術的魔幻世界裡，平日壓抑的情緒得到抒發的出口，受縛的心靈將被釋放，現實的殘酷與不堪都在與藝術家的心靈交流中被忽略、遺忘，自我的純真性情再度啟動。

因此，審美過程是一項由外而內的成長蛻變，就如同旅人在受到外在環境的衝擊下，反過頭來更能夠清晰地感受內

義大利，這玩藝！

在真實的自我。藝術的美好與旅行的驚喜，都讓人一試成癮、欲罷不能。如果將這兩者結合並行，想必更是美夢成真了。許多藝術愛好者平日收藏畫冊、CD、DVD，遇到難得前來的世界級博物館特展或知名表演團體，只好在萬頭鑽動的展場中冒著快要缺氧的風險與眾人較勁卡位，再不然就要縮衣節食個一陣子，好砸鈔票去搶購那音樂廳或劇院裡寶貴的位置。然而最後能看到聽到的，卻可能因為過程的艱辛而大打折扣了。

真的只能這樣嗎？到巴黎奧賽美術館親睹印象派大師真跡、到柏林愛樂廳聆聽賽門拉圖的馬勒第五、到倫敦皇家歌劇院觀賞一齣普契尼的「托斯卡」、到梵諦岡循著米開朗基羅的步伐登上聖彼得大教堂俯瞰大地……，難道真的那麼遙不可及？

絕對不是！

東大圖書的「藝遊未盡」系列，將打破以上迷思，讓所有的藝術愛好者都能從中受益，完成每一段屬於自己的夢幻之旅。

近年來，國人旅行風氣盛行，主題式旅遊更成為熱門的選項。然而由他人所規劃主導的「✕✕之旅」，雖然省去了自己規劃行程的繁瑣工作，卻也失去了隨心所欲的樂趣。但是要在陌生的國度裡，克服語言、環境與心理的障礙，享受旅程的美妙滋味，除非心臟夠強、神經夠大條、運氣夠好，否則事前做好功課絕對是建立信心的基本條件。

「藝遊未盡」系列就是一套以國家為架構，結合藝術文化（包含視覺藝術、建築、音樂、舞蹈、戲劇）與旅遊概念的叢書，透過不同領域作者實地的異國生活及旅遊經驗，挖掘各個國家的藝術風貌，帶領讀者先行享受一趟藝術主題旅遊，也期望每位喜歡藝術與旅遊的讀者，都能夠大膽地規劃符合自己興趣與需要的行程，你將會發現不一樣的世界、不一樣的自己。

旅行從什麼時候開始？不是在前往機場的路上，不是在登機口前等待著閘門開啟，而是當你腦海中浮現起想走的念頭當下，一次可能美好的旅程已經開始，就看你是否能夠繼續下去，真正地背起行囊，讓一切「藝遊未盡」！

緣　起

# *Preface* 自序1

家規森嚴的孩子，沒有玩伴的孤獨童年，我總是日日垂涎那些能夠暢翔於窗外世界的人。父親是北一女地理老師，家中不乏當季的《國家地理雜誌》(*National Geographic*)，於是書中的世界圖像成了我神遊之處，總幻想著有一天能親眼目睹圖片中的人、事、物，而膽量與野心竟也在其中迴旋曲轉地悄然茁壯。

1987 年的五月，在紐約讀書的第二年，我費了半年的時間辦妥七個國家的簽證，在母親的憂心與祝福中啟程。背包裡面裝有機票、火車票、護照、一本 *Let's Go, Europe*， 1,500 美金、相機、兩套換洗衣褲，就這麼獨自踏上歐洲，肩負著身為藝術工作者的專業使命，以及實踐孩童時期的夢想。當年歐洲的治安還不若今日這麼糟，但獨身亞洲女孩總是罕見，在兩個月的旅程中，不僅忙著驚嘆眼中所見，還要耗費許多精神為安全著想，從西班牙、法國、奧地利、匈牙利、德國、義大利、希臘，一路為過去所熟識的視覺圖像添上感官的情境 (context)，進出於教堂、美術館、古蹟、廢墟、巷道等，探尋著藝術史的蹤跡，所到之處皆引領我深入藝術背後所鋪陳的人文認知。文藝復興時期在義大利各城市所留下的蹤跡，不僅成為我日後撰寫博士論文的基本資料，威尼斯雙年展的當代藝術與觀念更成為「歷史與當代比鄰」的實務見證，為我的研究與創作引來了發酵性的養分。

1992 年，我參與紐約大學到威尼斯大學的暑期海外課程，在威尼斯住了兩個多月。生活在其中與當年的自助觀光是迥然不同的，我試將這個城市走透透，卻發現自己總是在迷路當中，但每一次的迷路總是帶來意外驚喜。像是在一線天的窄小巷弄中觀看精湛的吹玻璃技

術，在不知名的小教堂中發現矯飾主義的蹤跡，在樸實的藍領住家煞見豔陽在晾衣架上結構出蒙德里安的圖像，在腥味嗆鼻的魚市發現了晚餐的佳餚，也在義大利式的派對中，感受到義大利人的高度熱情與缺乏大腦的腥羶色。

此後，威尼斯雙年展的隔年召喚，總是會讓我一再踏上義大利這隻長靴，除了當代藝術的參訪之外，龐貝、羅馬、梵諦岡、席耶納、翡冷翠、帕都瓦、維洛那、米蘭等城市總是不斷地向我招手。即使四度登上聖彼得大教堂屋頂，但每一次都讓我持續承認自己的渺小；即使面對著米開朗基羅的【聖殤】多次，都會讓我一再地熱淚盈眶；即使第五次踏進烏菲茲美術館，都會讓我對文藝復興的世界又添增一層認識；每一次踏入羅馬鬥獸場都會感到冤魂的呢喃；帕都瓦的喬托壁畫讓我認識藝術的真諦在於信仰；每一次進入粉紅色的席耶納都有如踏入維納斯誕生時所站立的貝殼；二十年前登上比薩斜塔感受地心引力的震撼，至今仍無法撫平。

父親的《國家地理雜誌》為我開了一扇窗口，母親實質上的支助讓我實踐夢想，深深瞭解他們的呵護與讓我成「人」的用心，我亦得以在創作、研究與教學中耕耘著累積的經驗。

# *Preface* 自序2

當我們走入一座南歐老城，可發現其城市具有相當高的同質性，同樣形式的屋頂、差距不大的建築高度及材料使用的統一，加上老城大都是以中世紀建築為基調，經過上千年時間的層層澱積，使得城市擁有如樹木年輪般清晰可辨的紋理。總的來說，由於古羅馬城市只剩遺址，理想中的文藝復興城市也只是畫家筆下的想像，至於巴洛克城市也僅於一個規劃觀念或局部得到實現，所以今天在歐洲所見到最迷人的城市，仍舊是那支配了歐洲城市幾百年之久的中世紀城市。直到工業革命、蒸汽機的發明，速度改變了一切，也完全改變了都市的面貌。

義大利是給養我與改變我最多的地方，就像有一次我在自述中說：「學習建築，絕對不僅於書本。在所有的創作中，建築是最難藉由展覽傳達真實感受的，因為它的不可移動性限制了一切，它植根於土地，真正的氛圍只有透過現場的真實尺寸、溫度、光線……，才能盡窺堂奧。出國旅遊、讀書，體驗建築周遭散發的一切，是建築人或對建築感興趣的人的必經之路，裡面的酸甜苦辣到頭來都是值得的。義大利是我這趟人生之旅的開端。」因此這幾篇與義大利有關的文字，不過只是個人學習、生活感受的紀錄而已。回國多年，想想自己何其幸運，可以在歐洲待這麼長一段時間，因為好的人文環境才能孕育好的創作，而這方面卻是台灣最不足的地方，因此筆者試著將個人的體驗形諸於墨，希望讀者也可以感受到部分的氛圍。

當然讀者還是可以很輕鬆地在我的文字中遊逛，人文其實也是來自於玩樂與嬉戲。就像在

義大利，這玩藝！

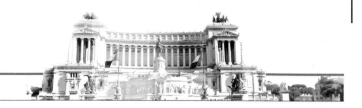

閒散中啜飲著如「地獄般炙熱，墨汁般漆黑，愛情般甜美」的威尼斯咖啡，你看！唯有在如此飽和的生命狀態中，詩人才可能於日常的自在中孕育出這幾句話。別忘了在咖啡已全面市民化的臺灣，享受在啜飲時可能浮現的一切。

最後要感謝東大圖書讓我有機會分享我的義大利生活經驗，更要感謝若喬細心的校稿及許多好的建議，讓文章的可讀性變得更高，當然還有許多我不認識的編輯同仁，謝謝你們為這本書的付出。

# 義大利,這玩藝!
## ── 視覺藝術 & 建築

### contents

**建**築篇
徐明松／文・攝影

# 視覺藝術篇

謝鴻均／文・攝影

## 謝鴻均

畢業於師大美術學系西畫組、美國紐約普拉特藝術學院
(Pratt Institute) 藝術創作碩士、美國紐約大學 (NYU) 藝
術創作博士。現為國立新竹教育大學藝術與設計學系暨
美勞教育研究所專任教授，致力於創作、研究與教學。
著有《原好》(2006)、《陰性‧酷語》(2003) 及翻譯作品
《游擊女孩床頭版西洋藝術史》(2000)、《女性主義與藝
術歷史》(合譯) (1998)，並於雜誌期刊撰文二十餘篇。

在教學研究的同時，亦曾舉辦多次個展如下：《原好》
(2006, 伊通公園)、《陰性空間》(2005, 交大藝術中心)、
《紐帶》(2003, 新樂園藝術空間)、《出走》(2002, 靜宜
大學藝術中心)、《純種》(2001, 新樂園藝術空間)、《行
篇》(2000, 得望公所)、《2000 解剖圖》(1998, 東海藝
術中心)、《寓言式的溝通》(1995, 國立臺灣美術館) 等。

# 前　言

這是一趟交織著希臘、羅馬、中世紀、文藝復興、巴洛克、新古典以及當代藝術的義大利人文之旅。

漫步在古城與博物館之中，嗅覺、聽覺、觸覺、溫度與味蕾都會隨著視覺的饗宴而逐漸甦醒。廢墟、雕像、建築娓娓道出希臘的思想與神話的敘述，古老的智慧結晶持續薰陶著羅馬帝國，使羅馬人對希臘文化的崇敬彎轉為對現實與帝國野心的視覺經驗，唯心與唯物的思考結構則譜出了西方文明思考的卡農，成為西方文明的基礎養分。中世紀基督宗教的規章，以信仰與對來生的期待將生命力轉注到建築，一座座富麗的教堂成為當時人們的精神見證，為徬徨的肉體凡胎帶來淨化之後的美感。隨著文藝復興再度覺醒於對現世的認知，「人是世間一切的尺度」的雄心大志推動著解剖、透視及科學研究的發展，為追求完美與和諧帶來解決之道，但隨之亦與基督宗教的唯心論有了多方爭議，矯飾主義以拉長變形結構作為唯心與唯物的拉鋸場，進而帶入戲劇性的巴洛克時期。本著文藝復興的古典基礎，人世間的歡樂、痛苦與矛盾皆隨著舞臺與燈光得到了療癒之效。

走入當代藝術的世界，有如回到了希臘時期的氛圍，時代性人文思潮所引導的視覺語彙，以及當代科技媒體所帶來的表現手法，交錯在五花八門的螢幕視窗，而古老的城市總是有

義大利，這玩藝！

那麼一個超越時空的視窗，讓當代
人自在地活躍。隔年一度的威尼
斯雙年展在哥德與巴洛克式建
築、水道與橋樑中讓出了一個平
臺，讓當代人藉藝術之名表達個人的
思維，討論二十一世紀所衍生的各類問題，並嘗試從
現世頓逃入網路世界及科技空間。切入此時空交錯
的境界，帶著多元意識的視目鏡來印證義大利視覺藝術
的「歷史與當代比鄰」。

當年是刻劃人類生命的紀錄，今日則是所謂的藝術品，當年是因為
生活需求而建構的場景，今日則是所謂的觀光景點。我們走過每一座古
蹟，凝視每一件繪畫與雕塑，且試著真空周遭的聲響，將自己放入當日的場景，
前人努力的痕跡才得以脫離今日的 "Flash"（閃過圖像的電腦軟體）檔案格式。參
訪當代藝術也請試著放空既有的藝術概念，以尋找討論平臺及建立宏觀與微觀的方
式，從人的本能與思考角度來接受它並與之為友。本文將透過
個人於藝術領域創作與研究的背景，以及近年來的旅行經驗與
紀錄，藉著跨越歷史的反思步伐，闡述數個城邦的人文與藝術。

前　言

# 01　龐　貝

## ——穿越時空的真實想像

以一串葡萄覆蓋全身的酒神戴奧尼索斯 (Dionysus)，持著神杖站立在維蘇威火山 (Mt. Vesuvius) 旁，前方並有一條象徵著肥沃土地的蛇，顯示葡萄產業是這塊土地的經濟命脈。多幅精緻出奇的海洋及靜物馬賽克作品，從中可洞悉此地曾有著豐盛的漁業。

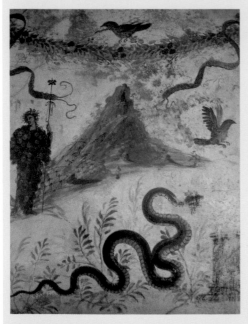

西元 62 年 2 月 5 日義大利南部的坎帕尼亞 (Campania) 曾發生過大地震，而西元 79 年 8 月 24 日早上 10 點到下午 1 點之間，維蘇威火山所噴出的數公尺深的火山灰則掩覆了這個坎帕尼亞的城市以及鄰近區域，隨後有人想挖掘些珍貴的東西，顯然無法如願，只留下了挖掘的痕跡。這裡曾是希臘殖民地，但在西元前 80 年被羅馬統治，富裕風光一時的城市在火山洗劫之後，便匿藏在火山灰裡沉睡了近一千七百年，野草和葡萄藤封鎖了文明的祕密，農人們稱之為西維塔 (la civita，城市的意思)。

◀【戴奧尼索斯和維蘇威火山】，壁畫，140 × 101 cm，義大利拿波里國家考古博物館藏。

義大利，這玩藝！

直到十八世紀吹起一陣考古風，掀起了龐貝 (Pompeii) 的標誌，此地得以驗明正身。但從 1748 年第一個挖掘場地開始，早期的考古挖掘卻是一幕幕不忍卒睹的浩劫，當時統治當地的奧地利總督們肆無忌憚地取走了挖出來的雕像，並破壞了拿不走的壁畫。西西里國王，即後來的西班牙王查理三世亦招兵買馬地挖掘出雕像，供西班牙宮廷收藏。這種瓦解古蹟的行為受到考古學者溫克爾曼 (Johann Joachim Winckelmann, 1717–1768) 的嚴厲譴責，他起身撻伐這種無政府狀態的紊亂挖掘，隨著他的書信與撰文，龐貝的名氣隨之擴散，吸引了歐洲的知識分子前來關注與尋寶。到了拿破崙時期，為了以承襲古典主義來稱頌帝王特質，除了聘用新古典主義藝術家大衛 (Jacques-Louis David, 1748–1825) 擔任宮廷藝術家，將自己的形象載入以古典歷史戰爭與英雄圖像為背景的畫中，並隨之關照著與古代文明有所相關的事物，其中對龐貝考古之盛舉當然不會缺席，亦不忘將戰利品帶回首都。他指示統理那不勒斯的妹婿和妹妹積極規劃挖掘工作，在短短十年之內，讓主要的公共區域如競技場和大會堂出土。隨後那不勒斯的統治者，隨其步調緩急，挖掘出廣場和周圍的建築物、街道、公共浴場、甚至麵包房、農牧神邸等，1830 年並且挖掘到巨幅的馬賽克鑲嵌畫，如著名的【伊蘇斯戰役】(Issos) 捕捉了亞歷山大大帝（Alexander，西元前 356–323）與大流士

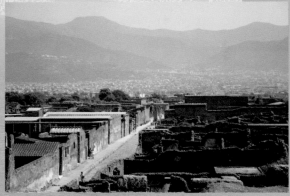

▲【貓抓鳥】, Wing of the House of the Faun, 地板馬賽克，義大利拿波里國家考古博物館藏。

▲【海底世界】, House of the Faun VIII, 2, 16, 馬賽克，義大利拿波里國家考古博物館藏。

▲遠眺龐貝城 (ShutterStock)

01 龐 貝

三世（Darius III，西元前 337–330 在位）對峙的畫面；再如悲劇詩人之家 (Casa di Paqui Proculo) 入口地上是一隻栩栩如生、齜牙咧嘴的狗兒，牠的鍊子懸在空中呈鬆綁狀態，彷彿警告非善類勿進。參與考古挖掘的人隨著當地統治者不停地輪換，連法國小說家大仲馬 (Alexandre Dumas, père, 1802–1870) 都曾在 1861 年擔此重責。在義大利完成統一後，維多里奧·艾曼紐二世 (Vittorio Emanuele II, 1820–1878) 認為有系統地挖掘及整頓龐貝，必能提升新王朝的聲望，於是委任年輕的古幣學家菲奧勒利 (Giuseppe Fiorelli, 1823–1896) 帶領他的團隊於 1860 年以有效率的科學方法，大規模的探索與整頓古城遺跡，並忠實再現龐貝人臨死前的狀態。因為有了人的擬像的存在，城市的生活細節亦隨著建築殘骸有了交代，龐貝城於是開始有了溫度。

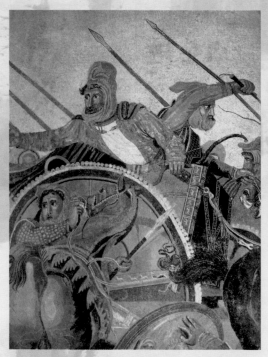

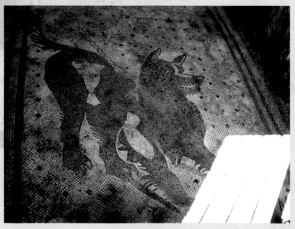

▲「悲劇詩人之家」入口地上的圖案是一隻齜牙咧嘴的狗（伍木良攝）
◀【伊蘇斯戰役】, House of the Faun, VI.12.2, 馬賽克，義大利拿波里國家考古博物館藏。

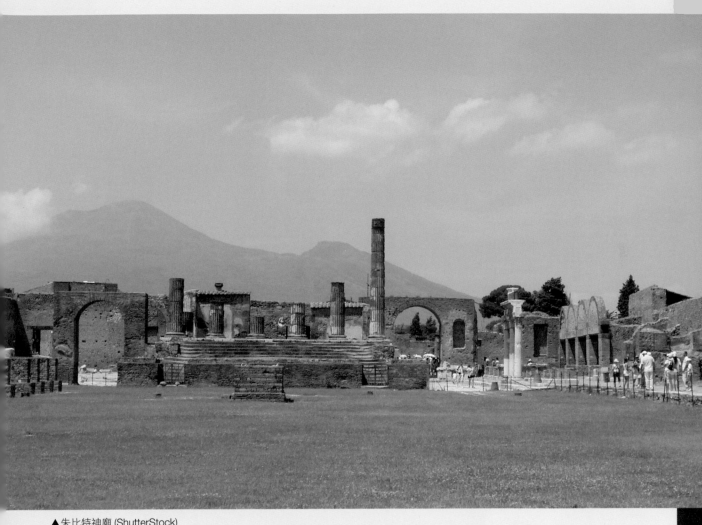

▲朱比特神廟 (ShutterStock)

01　龐貝
*Pompeii*

筆者第一次造訪龐貝是在 1987 年的自助旅行，當時進入龐貝的觀光客不多，所挖掘與開放的範圍也不若今日的龐大，獨自一人晃蕩在孤城昏鴉的時空蜃景，卻自此徘徊意識並穿梭夢境不已。2003 年同樣的炙熱盛暑，筆者再度造訪，此處卻如嘉年華會一般地熱鬧非凡，而事實上由於交通便利以及全球消費能力之提升，歐洲的旅遊業旺盛，走到任何地方都是洶湧的人潮。一簇簇人馬跟隨配有執照的當地導遊，而這些男性導遊亦刻意穿上標準的邂逅裝備：淺色薄衫，露出褐色的皮膚及茂盛胸毛，並散發著濃郁的古龍水味，以討好並吸引女性觀光客。

烈日依舊，讓影子煞是倔強地尾隨行動中的觀光客與靜止的巷弄廢墟。在酷熱的 7 月進城，但見朱比特神廟 (Temple de Jupiter) 靜守在此，希臘式柱子雖成高低的殘缺狀，但仍舊有力地頂住當時的文明敘述。遠眺寧靜的維蘇威火山，誰又能夠料到她竟隱藏有如此強大的威力？在考古陳列區以及廢墟建築中，處處皆可目睹龐貝人在生死關頭上掙扎的身軀與神態，連動物都無可倖免。由於屍體已在披蓋的火山灰中腐爛無存，考古學家便將石膏灌入其中，

再行敲去火山灰，生命的形象得以複製，甚至身上的衣著紋路都清晰可見。讓人憶起猶太裔普普藝術家喬治‧西格爾 (George Segal, 1924–2000) 亦以真人翻模來做雕塑，這種寫實的描述摒除了古典的唯美比例，亦避開了表現主義的變形矯飾，所留下的真實感則得以和當下的情境如齒輪般銜接，於是時空背景開始邁入進行式。

◀喬治‧西格爾，【藍色坐椅上的女人（紐約地鐵圖）】，1999，銅、金屬長椅，132.1 × 184.2 × 95.3 cm。
Art © The George and Helen Segal Foundation/Licensed by VAGA, New York, NY

義大利, 這玩藝！

▶▼考古陳列區處處可見在生死關頭上掙扎的龐貝人身軀，連動物也無可倖免。

（謝鴻均攝）

（謝鴻均攝）

（謝鴻均攝）

(ShutterStock)

01 龐貝 *Pompeii*

雖然當年繁華忙碌的商店街已成藤枯樹老鴉昏的場景，但絡繹穿梭的遊客靠著接收的資訊來發揮想像力，將此處當作是舞臺布景，如孩童辦家家酒般，自導自演著當下的即興，如舞臺聚光燈般的太陽，讓人閉起雙眼所見的是一團火紅，張開雙眼卻是阿波羅咄咄逼人的身影，睥睨著眾人閃進稀有的陰影裡。擠不到蔽蔭的人索性踩著影子，將視線暫放在地上，發現龐貝的街道

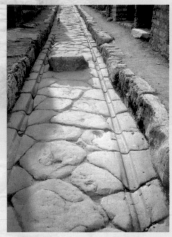
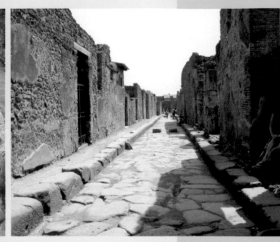

▲有凸起石塊的人行道與馬路（謝鴻均攝）

皆分有人行道與馬路，走在密布風霜不規則切割的石板馬路上，雙腳會被每隔一段距離即浮出路面的兩塊石頭喊停，聰明的龐貝人用這種建築方式一方面讓車輪能夠行經其間，一方面行人亦能夠走在凸起的石塊以穿過馬路，並避開地上的泥濘與髒亂，據說這就是最早的「行人穿越道」了。大街道凸有兩塊石頭，小街道則凸有一塊，馬路上則有車輪所磨壓出來的痕跡。

◀行進間見眾人頗有情緒地關注地上的一個男性性器浮雕（蕭筑方攝）
▼妓院牆上的壁畫呈現各種大膽的性愛姿態（伍木良攝）

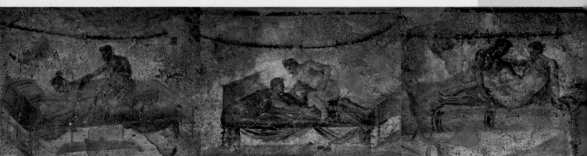

義大利,這玩藝！

行進當中見眾人頗有情緒地關注地上的一個男性性器浮雕，若沒有人群圍觀，還真會一腳踩上，龐貝人的黑色幽默還真是讓人難堪，這是個前往妓院的引路標誌，隨人群往妓院方向參觀，龐貝妓院房間的結構相當簡單，而牆上供嫖客參考的壁畫，以寫實的手法呈現著各種大膽的性愛姿態，其內容直可媲美《閣樓》雜誌。不僅是妓院，多處宅邸亦呈現著暴露的情慾主題，如維蒂邸 (Casa dei Vettii) 入口處一幅壁畫裡的男子用磅秤量他誇張的大陽具，據說是用以淨化訪客的心靈，消除他們可能浮現的邪念，但結果應當是適得其反；邸內的廚房旁邊一座小屋上，尚有主人向年輕女僕索取「初夜權」的露骨情愛場面。

龐貝人熱中於供奉代表了性愛與生育的維納斯，這從馬林門入口的第一個神廟即是供奉維納斯 (Venus) 可看出。她在神話故事裡雖以不食人間煙火的方式，清純地從海上飄來的貝殼中出生，然被宙斯許配給醜陋的火神黑法斯托斯 (Hephaestus) 後，則心有不甘地頻頻演出紅杏出牆的戲碼，為文學與藝術留下許多動人的記載。而其中當以她與戰神馬爾斯 (Mars) 偷腥場景為藝術表現最受歡迎，亦是龐貝處處可見的生活性題材，如圖中兩人若中產階級夫婦畫像前後站坐，但頭戴盔甲以象徵馬爾斯的男子卻將手伸向似若良家婦女狀坐姿的維

▶【維納斯與馬爾斯】, House of the Fatal Love, 壁畫, 154 × 117 cm, 義大利拿波里國家考古博物館藏。

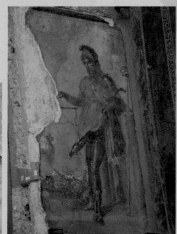

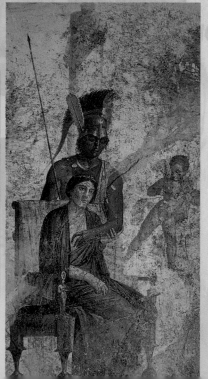

▼▶維蒂邸入口壁畫（伍木良攝）

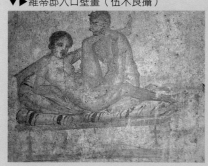

納斯，放入她的胸前摸索，兩人以不苟言笑的正經神態進行挑逗，有如一齣黑色幽默劇，而一旁的邱比特從身體姿態到眼神都不放過這場好戲。維納斯為龐貝人的情感生活染上了鮮明的色彩，關於她的傳說，從民房、商店和建築物牆面這些正面的愛情內容，到妓院、暗室等限制級內容，對性愛的滿足似乎得以取代對掌握永恆的虛渺。

在穿鑿附會的故事中，以引起特洛伊戰爭（Troy，約於西元前 1193–1183）的金蘋果傳說最為大家所津津樂道，【三美神】這幅壁畫的三位女神之原型，為象徵愛與美的維納斯、象徵智慧的雅典娜和象徵金錢與權力的西拉 (Hera)，擁有最美麗女子頭銜的女子可以得到金蘋果，宙斯 (Zeus) 為了避嫌於妻子、女兒和愛情的誘惑，將贈與金蘋果這個難題交給凡人帕修斯 (Paris) 來決定，維納斯以她所拿手的情愛特長買通帕修斯而得到這項殊榮，讓帕修斯得到海倫的心卻引起了特洛伊之戰，此壁畫象徵著男性難逃美色卻又覬覦財富與智慧的本性。畫中的三位裸女姿色一致，她們亦常以三位一體的方式出現在圖像中，讓觀者能夠

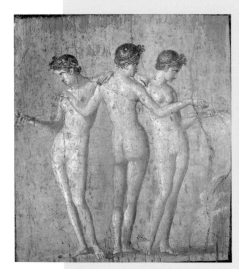

▲【三美神】，Region VI, insula occidentalis, 壁畫，義大利拿波里國家考古博物館藏。

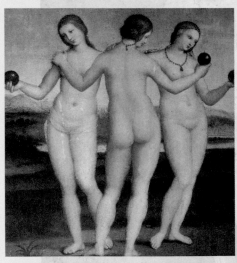

▲拉斐爾，【三美神】，1504–05，油彩、畫布，17.8 × 17.6 cm，法國香堤伊孔德博物館藏。

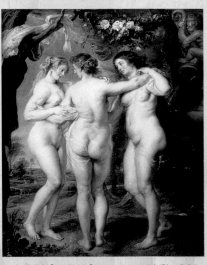

▲魯本斯，【三美神】，1636–38，油彩、畫板，221 × 181 cm，西班牙馬德里普拉多美術館藏。

義大利，這玩藝！

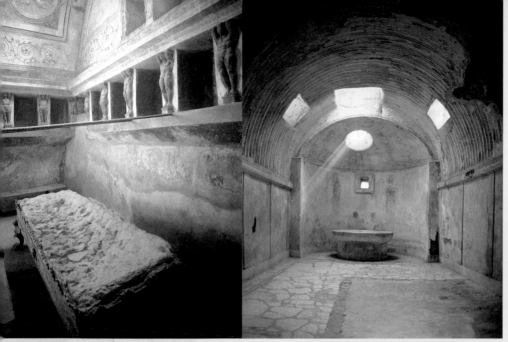

◀◀廣場浴場裡的溫水浴室
◀廣場浴場裡採光的圓形天
窗以及長方形窗口

▶溫水浴室的壁龕上肌
肉賁張的男性裝飾柱

同時想像擁有三種特質的美女。如拉斐爾 (Raphael Santi, 1483–1520) 以及魯本斯 (Peter Paul Rubens, 1577–1640) 的【三美神】都是從這幅壁畫人物與敘述之原型結構所出發的。如此有花堪折直須折的哲理即是羅馬人的現世觀。據說羅馬帝國自尼祿 (Nero, 37–68) 之後，社會萎靡頹廢，龐貝的慾念表現為最，亦因此有了遭天譴被火山毀滅的傳說（但可想而知，是出自受到尼祿殘暴迫害的基督徒之言）。

對於身體的觀點，龐貝城的公共浴池提供了重要的線索。羅馬人重要生活環節是到公共浴場泡澡，並認為洗澡有益身心健康。龐貝城有著壯觀的公共浴池，如廣場浴場裡的溫水浴室，有一個加熱的青銅大爐，爐上的腳裝飾為動物的四肢及牛頭，而牆上有一格格的壁龕以及肌肉賁張的男性裝飾柱，裝飾在四面壁上的方格有雕飾的圖像以及浮雕，可見其原來的樣子是非常華麗的。公共浴場通常備有更衣室、冷水浴室、溫水浴室和熱水浴室等，如同現在的 Spa。此外，在熱水浴池的上方，有採光的圓形天窗以及長方形窗口，當光線照射在室內，並反射到周遭牆面，會讓整個

浴室蓬蓽生輝。浴場有大批工作人員為顧客服務，洗澡過後的除毛、化妝和按摩多由黑人來執行，這是龐貝人生活中最放鬆的時刻。

運動之後上浴場，在公共場合的肉體袒裎相見的環境裡，對於身體的歌頌與愛戀亦會隨之高漲，這是延伸自希臘羅馬人對於男孩成長時期的格鬥訓練，他們在身上抹橄欖油，讓滑溜肢體更能夠訓練力道的掌握，但也因為油順的肢體摩擦，往往會觸動性慾，因此男性之間的情慾表露被視作

▲麵包舖（伍木良攝）
◄成了化石的麵包，義大利拿波里國家考古博物館藏。

是正常的,甚若能夠由備受尊重的長者執行「第一次」，更是值得驕傲的。

精神與情慾滿足之餘，食物也是不可或缺的，麵包是龐貝人的主食，斗狀的設備是石磨，石磨靠一根木柄轉動，由奴隸或奴隸趕驢子或馬來運轉，麥子磨成麵粉，經過搓揉後放入後方的磚爐，香噴噴的麵包就這樣烘焙出來，切割成八等分的麵包即是在爐裡發現的化石，坎帕尼亞地區至今還沿用這種麵包切法，蒞臨麵包店則成為龐貝人的生活內容之一。麵包店通常是由中產階級所經營，在這幅麵包師和他的妻子的圖像裡，老闆娘手裡拿著一本折疊的記事

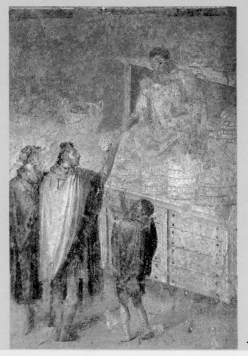

◄ House VII, 2, 6, 義大利拿波里國家考古博物館藏。

義大利,這玩藝！

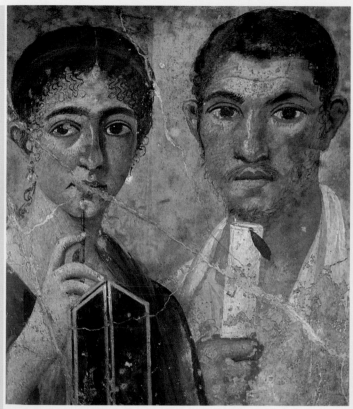

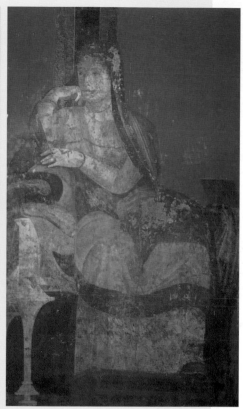

▶▶【坐著的貴婦】，
神祕別墅壁畫，170
× 96 cm。
▶【麵包師和他的妻
子】，壁畫，義大利拿
波里國家考古博物館
藏。

簿，精明能幹的神情代表有著事業心的龐貝婦女，顯示著女人當家的情況非常普遍。

西元第一世紀的女人有自己的自主權，她們可以在公共廣場出入，到市場採購物品，以及
參與節慶活動，她們並且相信自己的地位和男性相等。她們的身分和所從事的行業非常多
元，有皇后、貴婦、地主、女祭司、詩人、商人、店員、女傭、旅館業和情色業等。如這
幅出現在神祕別墅 (Villa of the Mysteries) 的第一世紀的羅馬女性畫像，其中坐著的一名貴
婦是別墅的主人，並是位女祭司，她一生中重要的幾段敘述均與神話有密切關係，因此這

幅人像亦可解讀為祀奉酒神的女祭司之流，她身後鮮豔的紅色則是從鉛丹所提煉的著名的「龐貝紅」。觀者可以從她身上想像其他貴婦，如朱麗亞‧費利克斯 (Julia Felix) 別墅即占有一整個街區，屋內金碧輝煌，從別墅牆上的【蚌殼中的維納斯】反映了主人高雅的情趣昇華，但再怎麼富裕的物質生活，仍舊抵不過地震與火山。然而，為了提升女性的精神層面，在壁畫中亦能夠看到西元前七世紀的著名女詩人沙孚 (Sappho)，畫中的沙孚頭戴著尼祿王朝所流行的金色髮網與金色耳環，顯示著她的富裕背景，此作是在龐貝第六區所挖掘到的，畫中女詩人手執尖筆正在思索靈感，另一隻手拿著書寫用的蠟版。沙孚的抒情詩風格極輕柔，卻能夠準確地指出生命的核心，其中尤其對於私人的感情、慾望、婚姻、性與分離等有著反諷和幽默的現代精神。她筆下的題材不只是愛情，而且是兩個女人之間的愛情，其感官色慾的詩句引起父權世界的不安，因此在接下來的一個世紀及很長的一段時間都受到嘲弄。能夠將這樣的一位女性文人以隱喻的手法呈現在宅邸的牆壁上，顯示著屋主對這位爭議性極大的女詩人的緬懷，更象徵著當時婦女對於教育的重視。

龐貝城原是一座平凡的城市，住著一群平凡的人，但維蘇威火山將她從活人的歷史抹去一千七百年，也因為在人類文明的記載中缺席了這段歲月，讓她不至於受到接下來的羅馬時期、中世紀、文藝復興、巴洛克、新古典等等因時代變遷而產生的視覺變革，而能夠保留著最為原生的資訊，讓她的平凡發出了光芒。從還在持續挖掘的遺跡當中，我們了解了這個曾經繁華過、工商業且小有規模

◀【蚌殼中的維納斯】，費利克斯別墅牆上的壁畫，1952–53 年間出土，一旁為興奮的考古學家梅于里 (Amedeo Maiuri)。

義大利, 這玩藝！

的城市，生活於此的兩萬居民中有著各形各色的行業與人。在競技場、公共浴池、市場、廟宇、街道上，我們得以模擬他們曾經有過的生活。而從散布在各處的諸神廟宇，亦讓我們目睹了希臘羅馬人如何將神話融入生活，定期上神廟向諸多神明禮拜，從神話傳說的敘述找到自己的宿命。若要列出每個人一生中一定要拜訪的地點，龐貝可說是必臨之地。

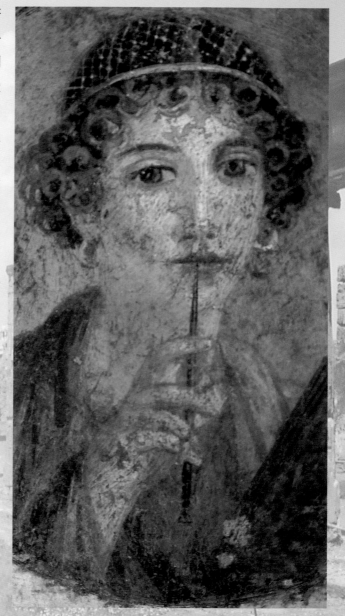

▶【沙孚】，Region VI, insula occidentalis, 壁畫，31 × 31 cm，義大利拿波里國家考古博物館藏。

01　龐貝

# 02　羅　馬

*Roma*
## ——泱泱帝國的風華再現

羅馬從西元前八世紀開始建國，傳說由卡比托山的母狼所哺育的羅慕陸斯 (Romulus) 和雷慕斯 (Rémus) 為羅馬人的源頭，而這座雕像出現在羅馬各處醒目的公共空間裡。在神話敘述中，人與獸之間所糾葛的情節經常被用來解讀人類心理層面的互補狀態，人類一方面以理智建立著自己的文明，一方面則用獸性與暴力來征服他人的文明，這亦足以推理映證羅馬人的立國精神。羅馬在西元前五世紀以前還是以氏族為基礎的部落時期，之後則經歷了共和時期和帝國時期，在西元前 27 年以前為共和國，之後為帝國。在第一、二世紀帝國鼎盛時期的領土曾跨歐、亞、非三大洲。但在第三、四世紀後的帝王重享樂且執政腐敗，以致文化與國力皆進入衰竭。君士坦丁大帝 (Constantine the Great, 274–337) 於西元 312 年接受基督教為國教，西元五世紀帝國分裂為二，西羅馬帝國無法抵擋日耳曼人的入侵，於西元 476 年滅亡；　而查理曼大帝 (Charlemagne Emperor, 742–814) 時期的東羅馬帝國曾經興盛，查理曼大帝並於西元 800 年時加冕為神聖羅馬帝國皇帝。羅馬歷史的起落期間，羅馬城見證一切並留下了證據，成為蘊藏西方文明的寶庫。

羅馬人雖然征服了希臘，但卻以學習與接納的謙虛態度對待其文化。他們崇拜且從紀錄中再造了許多希臘雕刻，從

◀羅馬市街頭的母狼哺乳羅慕陸斯和雷慕斯雕像（謝鴻均攝）

義大利，這玩藝！

中汲取希臘人的藝術精髓，並成功轉型為羅馬人重視現實、講究具體的意識形態，使羅馬的雕刻從希臘人理想、抽象與概括的理念，轉向寫實與入世的風格。故羅馬人所留下來的視覺圖像，尤其是公共雕塑，配合著好戰的精神，經常以戰爭作為內容，為的是彰顯羅馬人的英勇與雄偉。位於圖雷真廣場的圖雷真紀念圓柱 (Trajan's Column) 建於西元 113 年，用以紀念英勇好戰且備受尊敬的圖雷真皇帝 (Emperor Trajan, 53–117) 在位期間 (98–117) 的戰績，他的骨灰亦埋在紀念柱的基底。這是一座高 30 公尺的大理石浮雕，紀念柱內部有樓梯可經封閉的柱內登到頂端觀景臺，外部則如連環漫畫的方式，鉅細靡遺地以螺旋接力記載著圖雷真皇帝對羅馬帝國的貢獻，浮雕內容以皇帝於 101 至 102 年以及 105 至 106 年之間的達契亞戰役（Dacia War，即現在的羅馬尼亞）為主，從羅馬人備戰為始，逐出達契亞為結局，過程包括軍隊的前進、橋樑建築、收割、操兵與建設、人犯列隊等，背景部分則是羅馬人所統治的人與地方。浮雕上的人物多達兩千人，而每個人的身高是一般人的三分之二。紀念圓柱的高聳結構同時打造出屬於男性世界的好戰與潛意識裡的陽具崇拜原型，然其細部雕琢的圖像並無法從地面上觀賞得到，即使登高於一旁的建築物來觀看，亦難以一探究竟，著實讓人好奇於當時羅馬人是如何閱讀這座紀念柱浮雕內容的。

◀局部（謝鴻均攝）

▼競技場外的扮裝羅馬兵（謝鴻均攝）

▲圖雷真紀念圓柱 (ShutterStock)

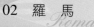

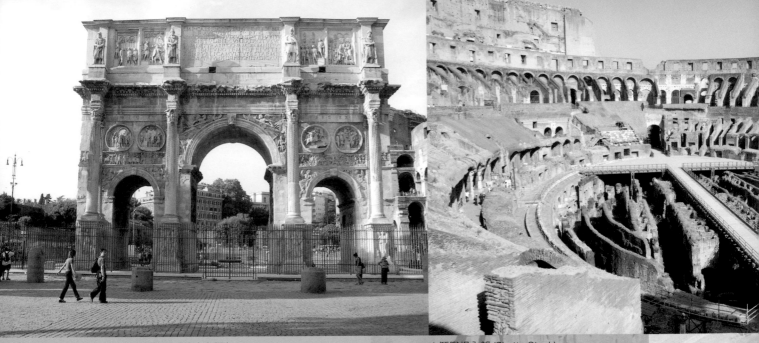

▲君士坦丁凱旋門（施人友攝）　　　　　　　　▲鬥獸場內部 (ShutterStock)

羅馬人的普遍性好鬥特質，亦可從其所到之處皆會建造的鬥獸場明顯觀得，在羅馬城內最著名的景點當然首推可容納五萬五千名觀眾的鬥獸場 (Colosseo)，鬥獸場外並有扮裝的羅馬兵與觀光客合影。此座鬥獸場建於西元 72 年魏斯巴席阿諾 (Vespasiano) 皇帝執政時期（西元 69–79 年），是由兩座希臘半圓劇場所拼起來的，因此是一個封閉的劇場。場內的進出有階級之分，皇帝和官員都各有其特別的入口。歷代皇帝為了爭取民心，常態性地舉辦格鬥士 (gladiator) 與野獸廝殺的實況。格鬥士是受訓的士兵，而他們的打鬥練習本為一種運動，後來則演變為戰俘、逃兵、異教徒或罪犯被迫與野獸作生死搏鬥。每一個受過訓練的格鬥士出場有十分之一的喪生機率，而與他們相搏的野獸是捕自荒野之地，自由慣了的牠們被關在鬥獸場地面下密布成網的獸籠中，情緒被壓抑到極點，一旦釋放出牢籠則將動物最為兇猛殘暴的一面發洩在格鬥士的身上，讓觀賞者興奮地看到自己潛意識中身為人的恐懼與獸的動物

義大利，這玩藝！

性衝動，將這兩種原型從希臘神話的敘述中活生生、血淋淋地帶入真實的生命狀態，人性的殘酷與生命的脆弱著實讓人不寒而慄。電影《萬夫莫敵》與《神鬼戰士》所敘述的皆是大將軍被陷害而淪為格鬥士，為堅持羅馬格鬥精神的個人命運和象徵著腐敗政權的野獸，作一次又一次格鬥的故事。

鬥獸場同時讓人民習慣於帝國出戰時所造成的龐大屠殺，唯相對於場內的無情廝殺，場外所能見的則是極具文化教養的三層希臘柯林斯柱式 (Corinzio)、愛奧尼克柱式 (Ionico) 和多立克柱式 (Dorico)，以古典的規律排列承載著溢滿血腥的鬥獸場，煞是諷刺。陪立於鬥獸場一旁的君士坦丁凱旋門 (Arco di Costantino)，是紀念君士坦丁於西元 312 年梅維安橋 (Ponte Milvio) 戰役中打敗暴君馬克森提烏斯 (Maxentius, 279–312) 所建，凱旋門的拱門結構是典型的羅馬建築，上面的雕刻乃取自早期的遺跡，好比從鬥獸場外牆取出放大的一塊紀念碑，重複性的結構與重複性的血腥暴力，讓此處成為人與獸、人與人之間爭奪所堆積的滿谷冤魂。在拍照留念之餘，即使是肉眼凡胎，亦似乎無法與旅遊觀光的愉悅放在同一平臺。

▶鬥獸場外觀 (ShutterStock)

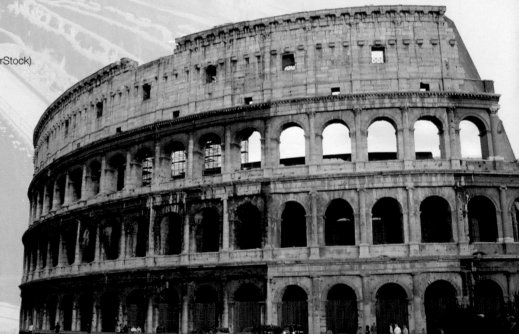

02 羅馬

在此我們就暫時離開血腥、權謀與戰爭的遺跡，走入較能夠釋放人文與藝術氣息的殿堂。羅馬國家博物館 (National Museum of Rome) 擁有世界上最重要的考古學收藏，從廢墟中所整理出來的人類文明遺產成為當代藝術家的靈感來源，這讓人聯想起義大利藝術家真尼斯‧夸奈利斯 (Jannis Kounellis, 1936– ) 曾以「貧窮藝術」的路線將複製的廢墟以棉線做粗糙的綑綁，表現著對古文明的懷舊，以及「貧窮藝術」對維持素材的原始特質與作用。以及，另一位義大利籍的卡洛‧瑪莉亞‧瑪利雅尼 (Carlo Maria Mariani, 1931– )，以新古典寫實的風格將廢墟的片段安置描繪在原本是達達之父杜象 (Marcel Duchamp, 1887–1968) 的杯架上，同樣是向古典主義行禮，且加上了對二十世紀初的前衛思考，藝術家履行了後現代主義的復古美學。博物館內尚有剛開放的展覽室，這是來自羅馬時期貴族別墅的壁畫，成熟的寫實畫風表現著植物的茂盛與柑果的豐收，而大量的牆壁與地面裝飾性鑲嵌畫中亦不乏魚蝦海產與家禽類，陸上與海上的產物彰顯著羅馬人生活的豐裕。馬賽克磁磚所鑲嵌出來的圖像不僅在表現敘述性的題材，亦包括了設計性的植物與幾何形圖案，以彩色大理石所拼排的人物更具有現代性，直可讓當代藝術家嘆為觀止。館內的雕塑典藏雖不若戶外公共空間的壯觀，但在肢體殘缺的雕像中卻能夠體驗到完整的缺陷美。

▲夸奈利斯，【無題】，1978，石膏、綿線、鐵座，125×40×40cm，德國 Prof. June, Aacher 藏。© Bridgeman / VG-Bildkunst

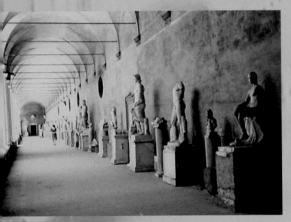

◀羅馬國家博物館從廢墟中所整理出來的人類文明遺產（謝鴻均攝）

▲瑪利雅尼，【頭架】，1990，油彩、畫布，18 × 124 cm。Art © Carlo Maria Mariani Licensed by VAGA, New York, NY

義大利，這玩藝！

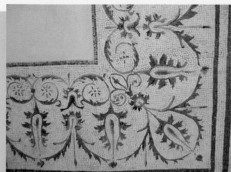

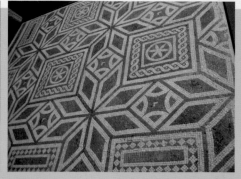

▶▶羅馬國家博物館內的幾何裝
飾鑲嵌畫（謝鴻均攝）
▶植物裝飾鑲嵌畫（謝鴻均攝）
▶▶家禽類鑲嵌畫（謝鴻均攝）
▶魚蝦海產鑲嵌畫（伍木良攝）

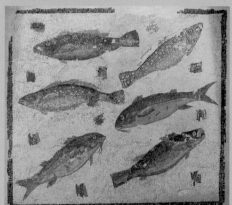

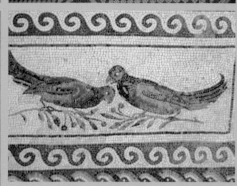

▼由彩色大理石所拼排的人物（謝鴻均攝）　▼肢體殘缺的雕像（謝鴻均攝）　　　▼羅馬時期貴族別墅的壁畫（伍木良攝）

在羅馬市的金融與行政區內，一棟古建築赫然矗立在間錯著餐廳和咖啡館的狹小街道中，這是西元 118 年所建的萬神殿 (Pantheon)，從外觀看來是以希臘式建築為排面，經過三列密林而立的希臘柱迴廊後，鑲嵌在地上的方格會引導我們的腳步直入殿內，裡面是以圓形基座與直徑 43.3 公尺穹蒼狀圓頂 (dome) 組成的結構體，由於圓頂的直徑與圓柱的高度一樣，因而讓建築物外觀從任何角度看都合乎完美與和諧。羅馬人的建築通常都會以一個點為中心 (umbilicus)，相對於身體的肚臍眼，從萬神殿室內的中心往上看，則是相對於腦部的眼窗洞 (oculus)，它並且是力學的結構張力點，及室內唯一的光線來源。圓頂有五圈往眼窗洞漸層縮小的方塊形藻井，它們延展著天頂的空間。若圓頂結構所暗喻的是人所欲圍住卻難以預測的天際，

▼萬神殿內的眼窗洞 (oculus) 是室內唯一的光線來源 (ShutterStock)
▼▼萬神殿內圓頂有五圈往眼窗洞漸層縮小的方塊形藻井（謝鴻均攝）

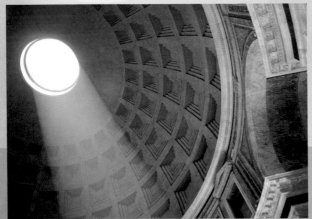

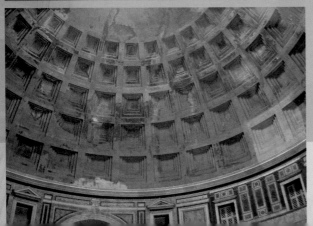

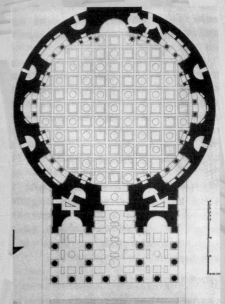

▲萬神殿平面圖

那麼地面上間錯有圓形排水罩的方形彩色大理石，則以全方位的透視效果，讓踩在地上的眾生亦能夠感受到空間有限但亦可延展的效應。穹蒼拱頂所代表的宇宙與無限，和圓與方形平面所代表的人為與文明，二者相互搭配且重複的結構，在觀者的心智上闢下了深邃的思考空間。

與萬神殿外窘促的街道及入口處的幽暗相比，殿內雖僅有一個光源，四周且以多樣色澤與紋路的大理石作裝飾，卻顯得明亮且曠然無阻，而溫度也因石頭建築的關係比外面的烘熱要低

義大利，這玩藝！

▼萬神殿 (ShutterStock)

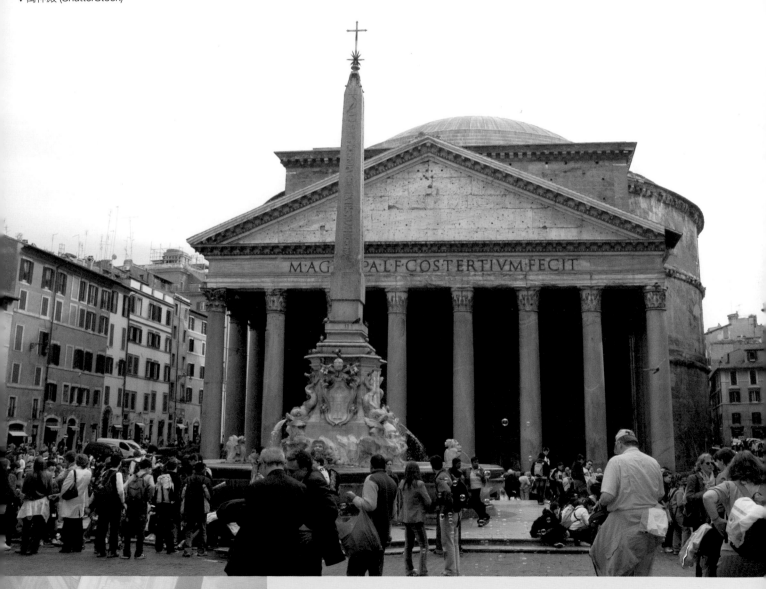

約 10 度，令人忘掉身處於僅有一扇進出門的殿內，不但沒有封閉之躁慮，反是空曠宜人的平靜。地面上間錯有排水道的棋盤式裝飾相互對應，室內貼壁的裝飾柱，仍舊以希臘柱來作浮雕式的裝飾，這是羅馬建築中保留最完整的古建築，讓人不禁佩服羅馬人在建築藝術上獨到的精密計算能力。萬神殿顧名思義是眾神之殿，在西元第七世紀黑死病流行的時候，被改為教堂，至今仍有多面名人的墓穴紀念碑佇立於殿內，而貝尼尼（Gian Lorenzo Bernini，又名 Giovanni Lorenzo Bernini, 1598–1680）的巴洛克式天使雕刻亦間錯在其間，為幾何結構的冷雋添上一抹飛揚的氣息。而眼窗洞所投射下來的光線則如同舞臺上的聚光燈，隨著太陽的起落與四季移轉而照射在殿內的每個

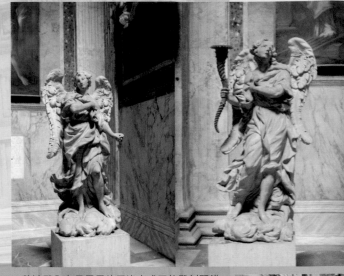

▲萬神殿內有貝尼尼的巴洛克式天使雕刻間錯在其間（謝鴻均攝）

角落。若下起雨來，不用擔心殿內會積水，因為間錯在大理石地板上的排水洞會自動排納，還可以順便洗地板呢。從心靈到肉體，從天到地，從人為到自然，從陰影到光影，從太陽到雨水，從裝飾到實用，萬神殿面面俱到地關照著每一個文明與自然、與神靈之間的諧和，進入萬神殿仿若進入到人類文明最為精緻的一環。

◀萬神殿內景（施人友攝）

義大利, 這玩藝！

37

與萬神殿東向相距兩個路口處，有一座建於 1626 年紀念聖羅耀拉‧依納爵 (Sant'Ignazio di Loyola) 的教堂，教堂內最引人注目的是波佐 (Andrea Pozzo, 1642–1709) 於 1685 年所畫的頂棚壁畫，壁畫宣揚著耶穌會的成就。畫中最為壯觀的是將羅馬式的凱旋門以仰角的一點透視方式呈現，透視的消失點則在頂棚正中央天空部位，繪畫的建築物主體一反地心引力，以反方向輕盈地伴著一群天使與聖人從地上向天上昇華，每一位懸浮在空中的人皆呈優美且戲劇化的姿態，其裝飾性比敘述性來得重要，且為了讓人物更為立體且逼真地向上高昇，波佐用木板來銜接身體凸出建築結構的部分。頂棚壁畫的表現手法在此已從米開朗基羅 (Michelangelo Buonarroti, 1475–1564) 的連環敘述與多元內容，兼併承載著教化的功能，走向以裝飾性為主軸。波佐在此所呈現的以升天為主的戲劇化表現，讓觀者直接跳躍到天主的榮耀見證。這好比是從傳統教堂壁畫的捲軸式敘述，轉變到舞臺的戲劇化單一炫目間效應，讓我們進入了巴洛克藝術的絢爛世界。

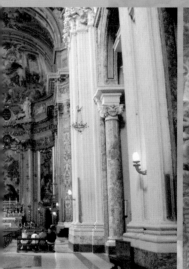
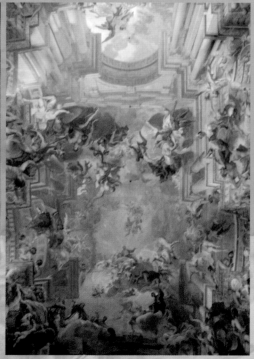
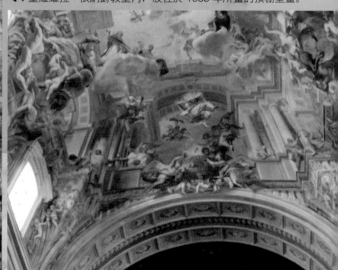

◀◀聖羅耀拉‧依納爵教堂（丁立華攝）
▼▼聖羅耀拉‧依納爵教堂內，波佐於 1685 年所畫的頂棚壁畫。

02 羅 馬　　　　　　　　（謝鴻均攝）　　　　　　　　（丁立華攝）

遠處聽得潺湲之聲，讓人頓生甘露滋心之感，羅馬總共有三千多座噴泉，可說是走到哪兒都碰得到噴泉，處處抒解著炎夏的悶熱。位於維哥水道 (Aqua Virgo) 終點的特拉維噴泉 (Fontana di Trevi)，又稱許願池，是由沙維 (Nicola Salvi, 1697–1751) 歷時 32 年始於 1762 年完成。英姿煥發的海神居高臨視著眾人，左右兩側立隨的是姿態優雅的豐裕女神與健康女神，前方兩組人魚海神吹著號角，駕馭馬匹如波翻雪浪般向前衝，泉水則從雕像與海礁石之間湧向四處，並集聚在地中海藍的池中。在此座典型巴洛克式富麗堂皇的雕塑噴泉前，圍坐著密密麻麻的觀光客，不時聽得此起彼落的噗通聲響，只見眾人背對著池將硬幣投入池內，讓此地成為最大的公眾聚寶盆，而池中的硬幣歸羅馬天主教一家慈善機構所有，讓每個人所許的願都能夠與他人分享。圍繞在許願池旁的咖啡館與冰品店家更因地利關係，簡直是賺翻了，人手一杯咖啡冰沙，消暑又提神。

◀許願池旁的咖啡廳標誌，據說是奧黛莉赫本演《羅馬假期》時喝咖啡的地方。（吳麗英攝）

義大利，這玩藝！

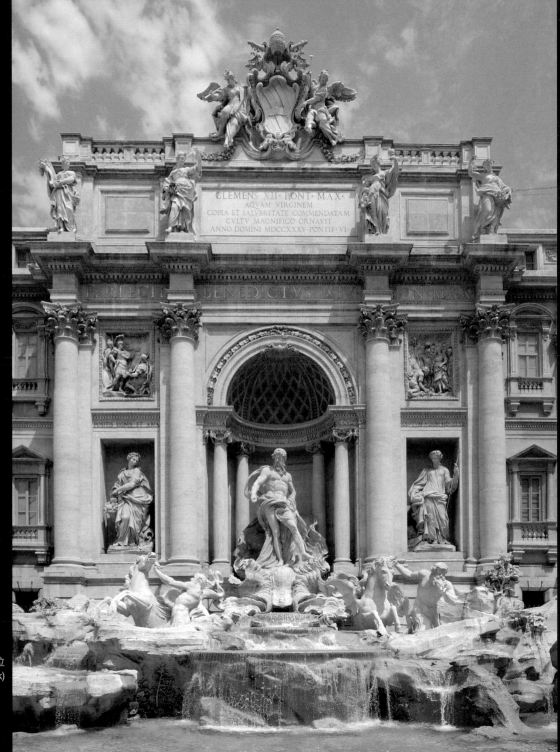

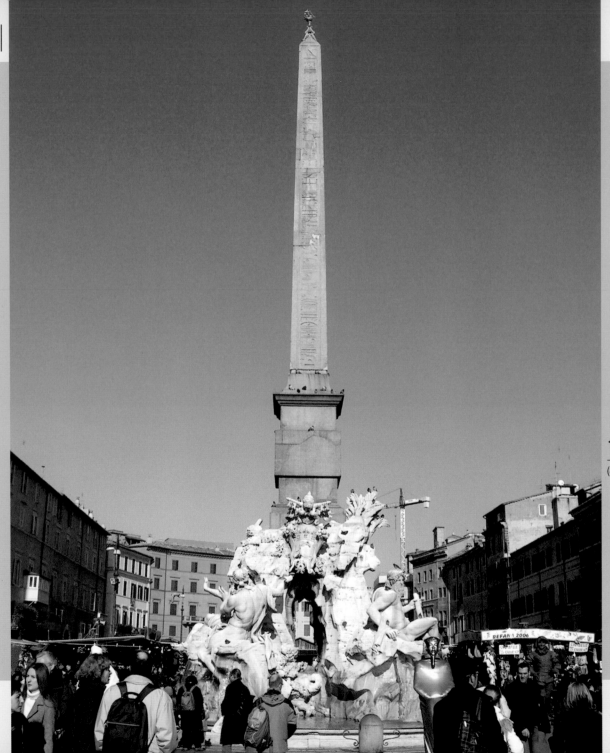

◀那沃納廣場
上的四河噴泉
(ShutterStock)

除了特拉維噴泉之外，最受歡迎的莫過於那沃納廣場 (Piazza Navona) 上的三座噴泉，這是羅馬最雄偉壯觀且美麗的巴洛克式廣場。此處昔日是戰車競賽的場地，而目前的廣場則建於十七世紀。位於廣場正中間的正是貝尼尼於 1648–51 年間所建最著名的四河噴泉 (Fontana dei Quattro Fiumi)，他擬人化了世界四大河：尼羅河、恆河、多瑙河和拉布拉他河，以強而有力的人體雕刻來表現生命的源頭，每一位河神皆以英

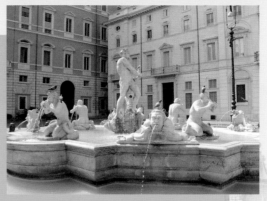

▲那沃納廣場上的摩爾人噴泉（謝鴻均攝）

雄式的戲劇化姿態來展現身體完美的肌肉，河神之間並配有椰子樹和動物作為地域的說明，而雕像所背立的岩塊是用以鞏固中間的埃及方尖形石碑。陽光所造成的陰影是這群碩男所穿褪的灰色薄紗，鎮日展現著軀體各個角度在強烈明暗對比下的健美，令手持攝影機的觀光客戀戀不捨地捕捉他們的身影。

佫長的廣場南端尚有「摩爾人噴泉」(Fontana del Moro)，這是貝尼尼依希臘神話梭尾螺狀

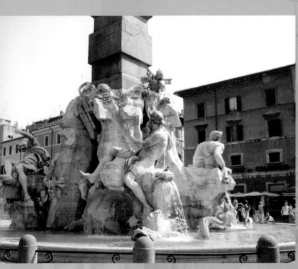

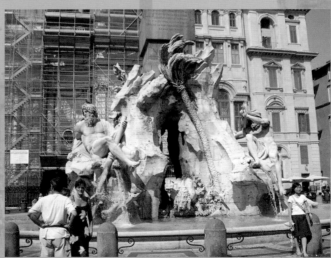

◀◀四河噴泉
（謝鴻均攝）

◀四河噴泉
（賴金英攝）

海神來設計的，貝尼尼原本的設計還包括了貝殼、魚、海螺和海豚，但被教宗否決並在
1653–55 年指示雕塑的高度與大小要能夠配合得上廣場上其他高貴的人物，畢竟藝術家的
自主性仍舊是受委任者所牽制的，然而有智慧的藝術家會在作品中悄悄灌入個人的主觀思
維。於是藝術家配合著四河噴泉的河神而創作了意氣風發呈備戰之姿的摩爾人噴泉，其中
的摩爾人髮梢誇張地飛揚，似乎亦反映了貝尼尼不服輸的一面，而坐落在四方卯足了勁吹
著號角的海神，則以雄壯的上半身配上梭尾螺狀的雙腿，為他增加聲勢。

位於廣場北端則是「海神與章魚格鬥」噴泉 (Fontana di Nettuno)，藉由與大章魚之間的打鬥，
海神扭轉他碩壯的上半身，將背部的肌肉結構完整呈現在陽光下，四周有小天使。三
座雄壯華麗的噴泉雕像人馬組配合著柔性的涓涓流水，成為絕佳的搭配，也讓

▼摩爾人噴泉
(ShutterStock)

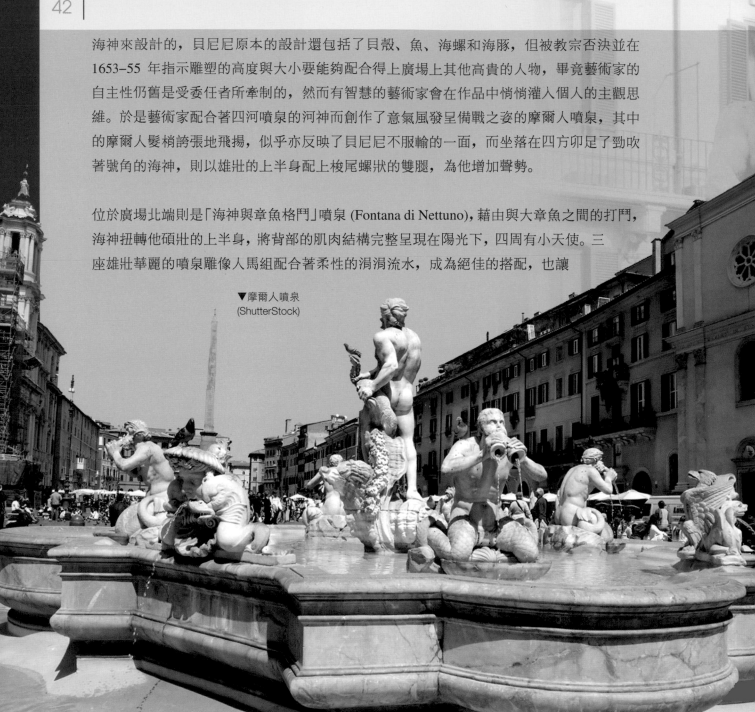

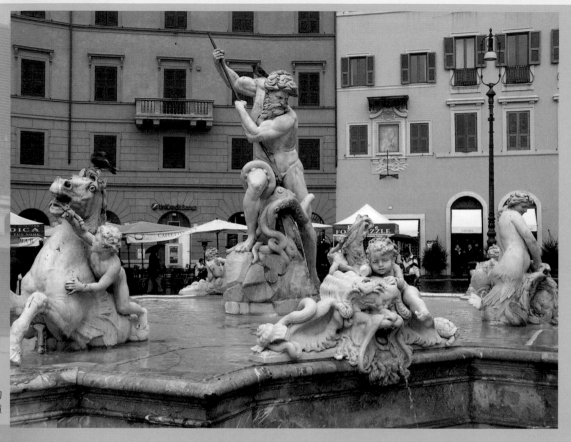

▶那沃納廣場上的
海神與章魚格鬥噴
泉 (ShutterStock)

周邊咖啡廳內啜著咖啡品嚐著蛋糕的遊客，視點緊鎖在那沃納廣場上巍巍蕩蕩、翻江攪海
的噴泉雕像。從中不難洞悉到十六世紀巴洛克藝術家受到希臘羅馬時期的【勞孔像】
（*Laocoon and His Sons*，西元前 175–150）、文藝復興時期的米開朗基羅及矯飾主義潛意識
所開放誇張與變形的影響。

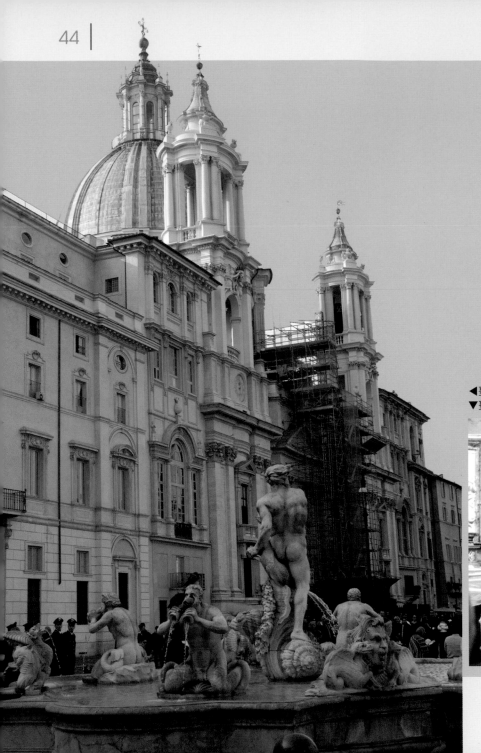

▲聖阿尼絲教堂 (ShutterStock)
▼聖阿尼絲教堂內部（謝鴻均攝）

義大利,這玩藝！

四河噴泉旁的聖阿尼絲教堂 (Chiesa di Sant'Agnese in Agone) 是紀念第四世紀的少女阿尼絲，她為了堅持信仰而被強迫脫去衣裳。教堂的外觀是由與貝尼尼同時期的對手波羅米尼 (Francesco Borromini, 1599–1667) 所設計，據說貝尼尼曾嘲諷該教堂快要倒塌了，而在雕塑四河噴泉時，將面對著教堂的河神一手向上指。波羅米尼與貝尼尼的感情洋溢個性相反，他是位行事隱密、個性鬱卒的天才，最後是以自殺結束生命。二人同時為羅馬巴洛克建築的代表人物。但此時的教堂正在整修，圍了一層重重的幕簾，讓人無法見到藝術家所受到的杯葛。進入教堂仿若進入到另一與外頭觀光氣氛無關的世界，不自覺地曲腿跪禱。教堂內部有七個祈禱堂，四周密布著鑲著彩色大理石的壁面裝飾，以及繚繞在上端的天使。亞甘地 (Alessandro Algardi, 1598–1654) 的浮雕敘述著聖人的奇蹟，其極為誇張的肢體語言與情節似乎讓人物快摔落框外了。由高里（又稱巴奇查）(Giovanni Battista Gaulli, 1639–1709，也叫 Baciccia 或 Baciccio)、費里 (Ciro Ferri, 1634–1689) 與柯爾貝利尼 (Sebastiano Corbellini) 所繪製的圓頂壁畫，則敘述著一層層升向天堂的聖人與天使，結構前胸擠後背地有如裝飾過度的蛋糕，聖阿尼絲教堂與羅馬及義大利其他城市的頂棚寓言式繪畫，再一次呼應了巴洛克風格瘋狂橫掃十七世紀藝術的霸氣影響。

▶▶聖阿尼絲教堂內亞甘地的浮雕（謝鴻均攝）
▶聖阿尼絲教堂內高里、費里與柯爾貝利尼三人所繪製的圓頂壁畫（謝鴻均攝）

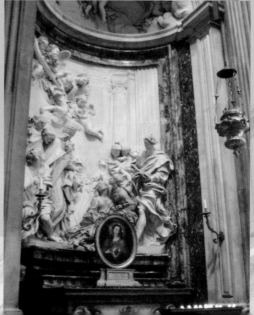

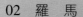

02 羅馬

貝尼尼的足跡在羅馬可說是無所不在，位於西班牙廣場 (Piazza di Spagna) 附近的灌木叢聖安得烈亞教堂 (Chiesa di Sant'Andrea delle Fratte) 內，有貝尼尼在 1669 年所雕刻的天使像。他的雙手以極為女性化的矯作姿態掂著一章聖旨，身體則成略微擺腰的姿態，臉部的表情彷彿已出神忘我，身上的衣布亦如河水奔流般掛落在身上，一隻修長的腿從衣簾中破出，另一隻則半掩在簾內。固然天使的性別為男性本是個不爭的事實，然成人天使若以肌肉男的雄壯之姿出現，勢必會因其陽剛之氣而嚇著眾生，因此所見的成人天使皆將男性予以陰柔化。貝尼尼的雕刻雖然是石頭的材質，但所呈現的卻如土或蠟一般具有可塑性，他所雕塑的成人天使是陰柔矯作地如此誇張，以至於讓教皇覺得太過於「優美」而不適合放在戶外。

貝尼尼另有件位於羅馬市東北角的勝利聖母教堂 (Chiesa di Santa Maria della Vittoria) 內的雕塑：【聖德瑞莎的狂喜】(Estasi di Santa Teresa)。雕塑描述著德瑞莎修女與天使給大理石所雕刻的雲朵騰舉而起，背景則烘托以金光四射的直線造形，青少年般的天使手持著一枝箭，他那優雅的姿態、矯捷與調皮的表情似乎是在對著德瑞莎調情，身上的披布隨著身體的姿態搖曳著；相對地，德瑞莎則是略閉雙眼與嘴，以醉生夢死的忘形之姿被裹在衣衫狼狽的布浪中。雕塑是貝尼尼根據德瑞莎自傳中一段親身經歷的神蹟所做的，其中描述她自己看到了一個天使拿著金色的小魚叉，用魚叉往她心臟刺了幾次並掏走她的五臟六腑，偉大的上帝這時在她體內燃燒，讓她感到痛苦而呻吟，但這個痛苦卻是如此神妙，讓她捨不得停止。貝尼尼所根據的是德瑞莎在此得道當下所呈現的狂喜與恍惚狀態，但雕刻所呈現的卻讓人無法不登上性的狂喜平臺，他延續著矯飾主義風格中的情慾

◀聖安得烈亞教堂內有貝尼尼在 1669 年所雕刻的天使像

義大利這玩藝！

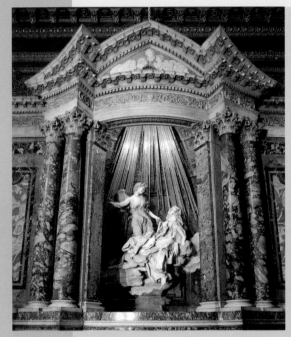

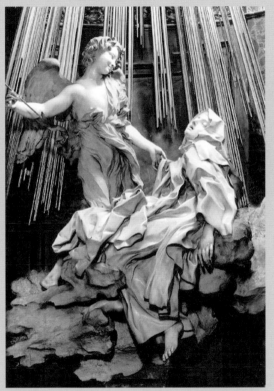

◀▼勝利聖母教堂內有貝尼尼的【聖德瑞莎的狂喜】

釋放，讓原本神聖的題材因此染上了情慾的色彩，讓每個觀照角度不同的人自有其詮釋。

以羅馬為心臟地，兩千多年來在國土組織上歷經了部落、帝國、教廷、城邦、國家等時期，在文化上歷經了希臘、羅馬、中世紀、文藝復興、巴洛克、洛可可、新古典等，前者不論是權力鬥爭或血腥爭奪中，皆隨著歲月而人去樓空，留下了後者令人流連忘返的古蹟、紀念建築與藝術。十九世紀義大利統一之後，第一任總統維多里奧・艾曼紐二世 (Vittorio Emanuele II, 1820–1878) 的紀念碑更表現了對帝國輝煌遺跡的留戀，這座落成於 1911 年的紀念碑背對著羅馬古城區，可說

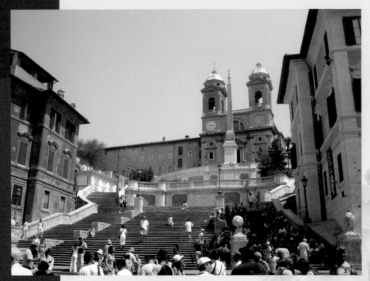

▲西班牙廣場（丁立華攝）

是企圖集合羅馬帝國的所有紀念碑於一堂，上半部以希臘神殿造形為主，下以羅馬式結構為基底，然有如建築物格局的紀念碑不若其他景點般有穿梭不息的觀光客，通常都是以它為背景拍照，或是遊覽車經過時指認一番，謂遠觀勝於近玩，因為比起後方的古蹟，這座未經風霜的紀念碑雪白的材質在豔陽下頗為突兀，且經常被義大利人取笑為裝飾漂亮的奶油蛋糕。

羅馬的藝術多暴露在陽光之下，顯赫著泱泱之國的大方風範，而依附在此人文結構中，則未曾歇止地持續發展著多元貢獻，如十八世紀以來在西班牙廣場上的咖啡館所聚集的濟慈、拜倫、雪萊等文人對現代詩的全面性影響，其中 Cafe Greco 還是英國詩人聚集之處。各地的藝術家也常在此，如新古典主義雕刻家卡諾瓦 (Antonio Canova, 1757–1822)、作家易卜生 (Henrik Ibsen, 1828–1906)、音樂家蕭邦 (Frederic Francois Chopin, 1810–1849)、白遼士 (Hector Berlioz, 1803–1869)、比才 (George Bizet, 1838–1875)、李斯特 (Franz Liszt, 1811–1886) 等都在此處流連忘返，一較長才，故《羅馬假期》挑選在此拍攝是其來有自的。但令人遺憾的是，近十多年來羅馬以及義大利其他城市因為有著祖先留下來的古蹟資產，大部分的人對生活與生命缺乏旺盛的使命感，他們盡情地消耗著資產，向觀光客收取昂貴的門票，放縱青少年在街道上公然地偷與搶，未曾管束滿街吉普賽人當街乞討與詐騙，嚴重影響著羅馬城的誠信與治安聲響。這或許是每一個城市都存在的黑暗面，但在羅馬卻令人有特別嚴重的感觸。

義大利，這玩藝！

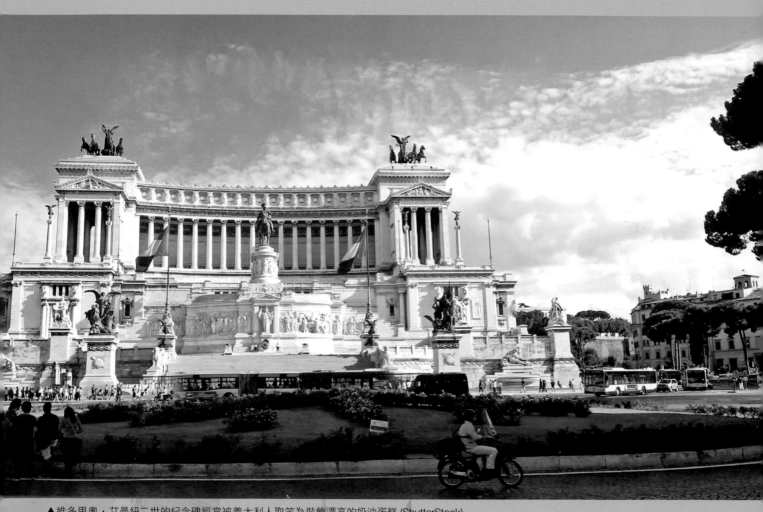

▲ 維多里奧‧艾曼紐二世的紀念碑經常被義大利人取笑為裝飾漂亮的奶油蛋糕 (ShutterStock)

02 羅 馬
*Roma*

# 03　梵諦岡

## ——直上天河的凝視傾聽

從羅馬市區的西北邊越過台伯河，即是世界上最小的國家，梵諦岡。1929 年墨索里尼的法西斯政府為了提高自己的支持度，與教廷簽訂拉特朗條約 (Lateran Treaty) 和宗教協約，正式宣布政教分離而獨立。在梵諦岡執行國家主權的是天主教教會，亦是全世界五億六千多萬天主教徒的精神付託，以及教會的行政中心，國家的警力則是雇自瑞士，在聖彼得大教堂 (Basilica di San Pietro in Vaticano) 旁可看到據說由米開朗基羅所設計的深藍與黃色條紋宮廷裝侍衛，頭戴紅毛搖曳的鋼盔。來到梵諦岡，只要在被豔陽潑灑的步道上隨著人群長伍，就會到達兩個重要的定點：世界上最大的教堂——聖彼得大教堂，和羅馬文明、文藝復興到十九世紀的宗教藝術聚寶庫——梵諦岡博物館 (Musei Vaticani)。

欲探視梵諦岡與認識這個高達 211.5 公尺、費時 120 年 (1506–1626) 始建造完成的聖彼得大教堂，最好的途徑當是登高望遠。首先搭升降梯抵米開朗基羅所設計的圓頂內部陽臺，可從室內陽臺上以 360 度來欣賞金碧輝煌的鑲嵌壁畫，觀者貼著欄杆

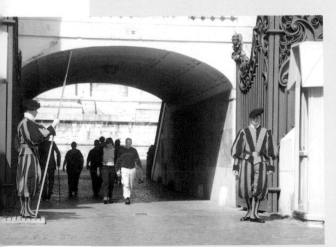

▲聖彼得大教堂旁的警衛，身著剪裁復古的藍黃條紋軍服。(ShutterStock)

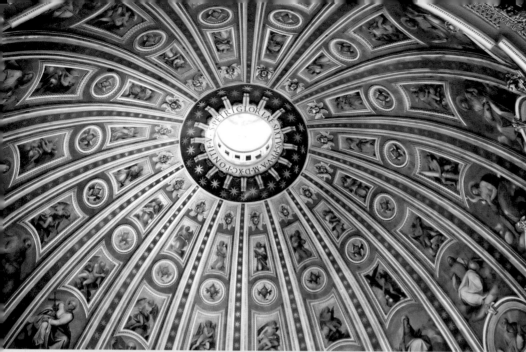

◀巴洛克式氣魄的圓頂圖案
(ShutterStock)
▼（左）聖彼得大教堂圓頂內部
陽台（謝鴻均攝）
▼（中）拉丁十字形平面禮拜堂
（謝鴻均攝）
▼（右）聖彼得大教堂圓頂內部
陽臺上的鑲嵌天使圖像（謝鴻均
攝）

順次移動，緊鄰著巨大的鑲嵌天使圖像，並領教他們咄咄逼人的氣勢，金色的鑲嵌磁磚以不規則且凹凸的方式拼排，從天頂所灑下的光線則在他們身上折射出金光閃閃的神聖幻象。從此處往上可仔細看由貝尼尼所設計巴洛克式氣魄的圓頂圖案，往下可鳥瞰壯觀的拉丁十字形平面禮拜堂。以巨型鑲嵌天使群所拱托而上的是圓頂壁畫上所層層上疊的聖人圖像，以傘骨般結構及金色與藍色相交的幾何裝飾，將中世紀以宗教為修養主旨，以來生進入天堂為神聖的使命，表現得淋漓盡致。相對於聖界高高在上的無限天庭，是教堂內的十一個

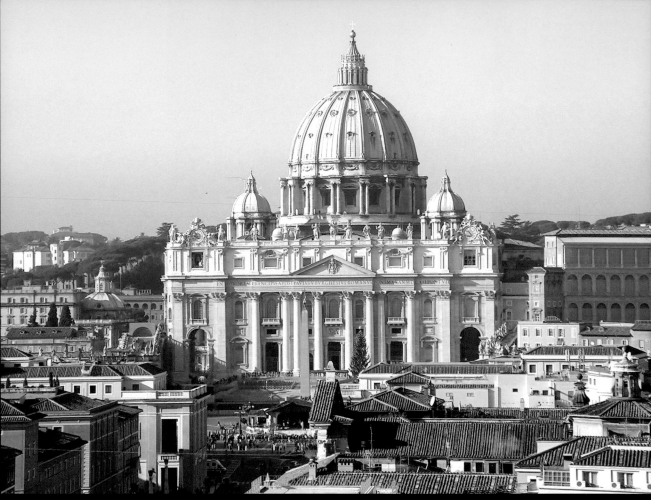
▲聖彼得大教堂 (ShutterStock)

義大利，這玩藝！

禮拜堂與四十五座祭壇，承載著豐富的文藝復興與巴洛克式大理石雕刻與鑲嵌壁畫。仰望聖人榮耀升天，俯視平地凡夫俗子的穿梭不息，讓夾層在圓頂室內陽臺上的眾人在仰天俯地的當下，定格於思考著形而上與形而下，唯心與唯物的二元論。

隨著緊貼著 136.5 公尺高的圓頂內層與外層之間的夾縫階梯攀爬環繞而上，537 階樓梯引人進入有如海螺般的內部，這條漫長迴旋的路依著繞行的直徑逐漸縮小，最後進入一個圓頂最上端極其狹小的環狀陽臺。繞行這個巨大的圓頂不是件容易的事，不時聽到下方的人問：「快到了嗎?」而前上方的人則總是鼓舞地應答：「快了! 快了!」上氣不接下氣體能訓練般的過程雖辛苦卻鮮少人會中途而廢，頂多杵在一旁休憩片刻，當然也許真因為這是一條僅通上行的單行道。米開朗基羅似乎能夠洞悉到人們對宗教的集體意識，刻意布陣讓人們一圈又一圈地從極大圈到極小圈無以返回的路線往上登高。頂端的環狀陽臺讓氣喘噓噓的行者以各方位來鳥瞰梵諦岡，在享受徐徐涼風的當下，壯觀的聖彼得廣場 (Piazza San Pietro) 與梵諦岡國土盡收眼底。典型的巴洛克式廣場由兩個半圓形的柱廊所構成，284 根柱子上端站有 96 座雕像，而每一座聖人雕像皆呈

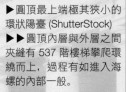

▶圓頂最上端極其狹小的環狀陽臺 (ShutterStock)
▶▶圓頂內層與外層之間夾縫有 537 階樓梯攀爬環繞而上，過程有如進入海螺的內部一般。

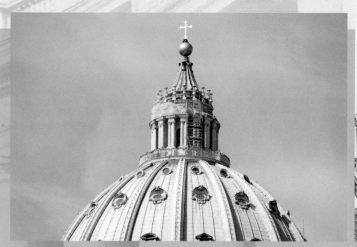

風中搖曳般的各形姿態，展現巴洛克式的戲劇化風貌。圓頂的下行路線仍舊是單行道，但在上與下疏通出現一些小差錯時，隨即會導致一堆不知情的人馬堆滯在狹窄的圓頂陽臺，險況環生，令人捏把冷汗。但無論如何，由於中世紀寄望來生的觀念，讓人們無悔地將財富捐給教會，以祈得到登高以近天堂的祝福，故歐洲的古城最高與最富麗的建築物通常都是教堂。因此，登高上教堂之頂是造訪每一教堂，甚至是每一個古城所不能輕忽的經驗。

集燦麗輝煌之極的教堂內有一座米開朗基羅在 1449 年 25 歲時所雕刻的【聖殤】(Pietà)，雕像曾在 1972 年遭人破壞，此後被重重地罩上一層玻璃護幕，使觀看有隔靴搔癢之感，煞是遺憾。此座較真人稍大一些的雕像將文藝復興的古典主義帶入盛期，弔詭的亦是成為「反古典主義」的矯飾主義 (Mannerism) 之始祖。矯飾主義乃西元 1520 至 1600 年之間的一段藝術發展現象，是在文藝復興發展到達高峰後，巴洛克藝術的前身。這一時期由於人文背景的多元發展，讓藝術家無法僅以古典主義的統一、理智、邏輯等思考，因而取代以誇張、不合理、不合邏輯地表現，因此作品亦產生了無法一致的型態，與文藝復興的古典主義產生極大的衝突，故稱矯飾主義（亦被譯作「樣式主義」）。

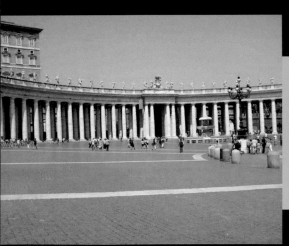
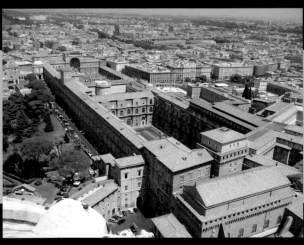

◀◀典型的巴洛克式廣場由兩個半圓形的柱廊所構成，多達 284 根柱子與 96 座雕像，每一座聖人雕像皆成不同姿態，展現巴洛克式的戲劇化風貌。
◀鳥瞰梵諦岡博物館及國土（謝鴻均攝）

義大利，這玩藝！

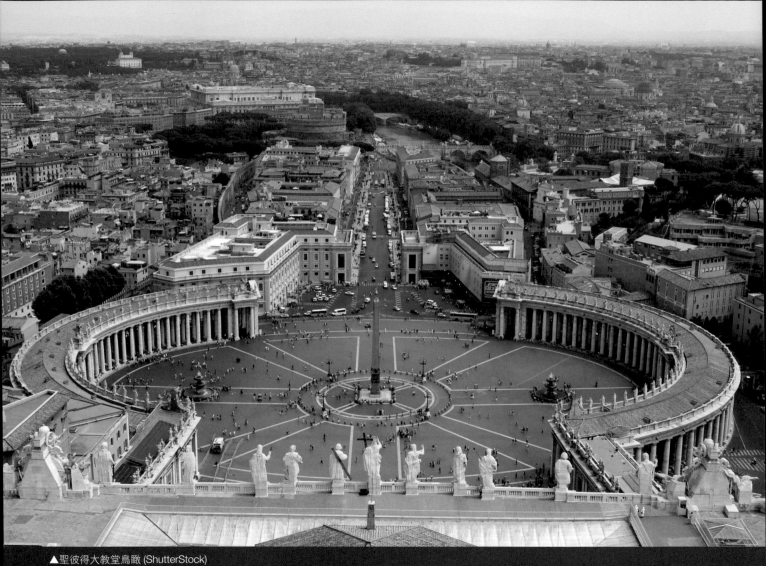

▲聖彼得大教堂鳥瞰 (ShutterStock)

【聖殤】以金字塔型結構策略與精緻寫實的手法，表現垂死的基督從十字架上卸下後，回歸祂從母親體內生出時所捧抱的姿態，令人悟覺生與死乃一念之間。其貼身的聖母頭紗與衣物，以及垂落在雙腿上的布紋如此質軟柔細，讓人難以置信是出自石頭的材質。仿若18歲少女的聖母瑪麗亞以典雅嫻熟的姿態抱著垂死的耶穌基督，二者在歲月的配合度上明顯地有著偏差，基督死去時是 33 歲，聖母若是在 18 歲懷此聖胎，則應是 50 出頭的中年婦女了。然而米開朗基羅卻不露痕跡地同時關照了唯心與唯物之觀的詮釋，由於聖母懷聖胎本是一項聖喻，故她的容貌亦會隨此聖喻而永久清純。同時，為了讓基督巨大的男性身軀能夠安穩躺坐在聖母的雙腿上，她又能夠以優雅輕鬆的姿態扶持著，米氏誇張放大了隱藏在裙簾下聖母的雙腿，若請聖母站立起來，她的身段骨架是超過基督的。就此，米氏背離了古典思想之理性與邏輯，並使矯飾主義得以不露痕跡的方式嶄露其特色，一方面讓觀者從肉眼看到了絕美、細膩與神聖的雕像外貌，一方面又從心眼思考著其中的邏輯問題。

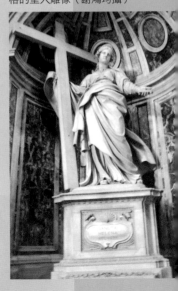

▲▼聖彼得大教堂內巴洛克風格的聖人雕像（謝鴻均攝）

教堂內有著琳瑯滿目的裝飾性浮雕和聖人塑像，不論是幾何的結構或人物的姿態，皆極盡戲劇性之能，讓人不自覺地增加對宗教的狂熱。眾多巨型的天使被鑲在室內的各處，這些超大的巨嬰兜著一個供人捐獻的大理石布袋，他們仿若會隨眾人的移動攏身而來，煞是超現實，遊客索性在捐獻之餘順勢跟他們合照留念。誇張與戲劇化的佈局本是巴洛克的特長，然在此似乎不按古典牌理的視覺語言背後，卻是緊附著古典主義的「頑固節奏」，將文藝復興從希臘羅馬所復興起的古典特質，經由解剖、透視學、科學等特質再度烘煉而就。

教堂內最能夠引人注目，有如「花轎」一般的室內行頭，則是貝尼尼所設計的螺

▶米開朗基羅,【聖殤】,
1498–99, 高 174 cm,
大理石, 聖彼得大教堂。

旋狀【聖體傘】(Baldacchino)，這座高約 31 公尺近八層樓房高度的聖禮堂所矗立之點，即是圓頂的正下方和聖彼得墓穴的正上方，乃教宗接見宗教團體時所端坐之處。當光線從圓頂射下時，直寓著聖人的靈魂顯聖在教宗身上。如此應用環境因素來完成的作品，直可讓當代所流行的裝置藝術甘拜下風。聖體傘矯飾螺旋扭曲的純銅柱子是黝暗的，恰以襯托奢華堂皇的金碧攀藤狀裝飾，其點綴如薜蘿滿目、芳草連天之狀，且將巴洛克 (Baroque) 之「不規則的珍珠」原本意涵表現得淋漓盡致。（巴洛克原意乃指「不規則的珍珠」，用以形容此一時期作品在視覺結構上的誇張且戲劇化變化，有如將古典主義所成就如珍珠一般珍貴的成就隱喻，再度以矯飾主義的精神、不按牌理的方式呈現。）以植物向光生長的扶托瑤天之姿，來象徵著宗教教義對凡間的紮根與天堂的祈望，告籲人們只要跟隨著教宗，即能夠如植物般攀爬登臨上界。這時將視點移至雙腳所佇立的彩

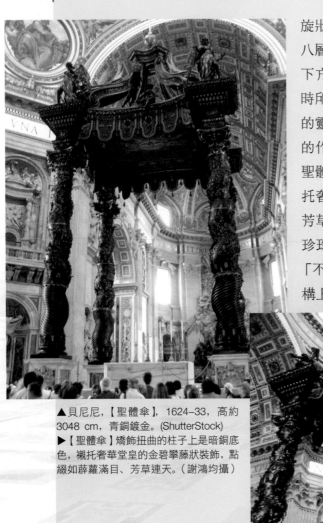

▲貝尼尼，【聖體傘】，1624–33，高約 3048 cm，青銅鍍金。(ShutterStock)
▶【聖體傘】矯飾扭曲的柱子上是暗銅底色，襯托奢華堂皇的金碧攀藤狀裝飾，點綴如薜蘿滿目、芳草連天。（謝鴻均攝）

義大利,這玩藝!

色大理石拼花地板，幾何結構中鑲連著奢華的金屬銅雕，中世紀藝匠應是以宗教的虔誠來作黏劑，讓四百多年後踩在上面仍舊能夠感受到宗教的吸著力。隨著目不暇給的前後端視、左右顧盼和上下看不盡的步伐踏出教堂，讓人睜不開雙眼的午後陽光猛然上前擁抱，尚有一種乍臨極樂天堂的暈眩之感哩！

若聖彼得大教堂是隨宗教的視覺經驗蕩蕩接天河，那麼梵諦岡博物館則將藝術黏著在歷史的線性思考及美學平臺，但要進入這個藝術殿堂，通常也得如朝聖者般在隊伍與人潮中熬個至少一個小時以上。終於進入美術館時，反倒會讓興奮給沖昏頭，這麼多個廳館，不知從何處著眼。此時館方為觀眾貼心地安排幾條觀賞系統，可路經掛毯和地圖陳列室，直往拉斐爾陳列室 (Stanze di Raffaello) 和西斯汀禮拜堂 (Chappella Sistina)，亦可繞逛庇歐克雷門特博物館 (Museo Pio Clementino) 的雕像並到博物館中庭稍作休息後再走前一個路線，以及可緩步仔細觀賞格列哥里世俗博物館 (Museo Gregoriano Profano)、基雅拉蒙第博物館 (Museo Chiaramonti)、波吉亞廳 (Appartamento Borgia) 等，再繞行前一路線。因此，所需時間從一兩個小時到五個小時，觀眾可自忖時間。筆者在此倒是建議，別讓觀賞的野心給沖昏頭了，就讓藝術品引領著我們的步伐吧，畢竟這裡所有的藝術品都代表著歷史及前人所留下的痕跡。

眾人隨著摩莫 (Giuseppe Momo, 1875–1940) 在 1932 年所設計的螺旋梯盤旋走上館內，兩座結合向上與向下的迴旋梯構成了雙螺旋式外形，巧妙地呼應著聖彼得大教堂的圓頂樓梯結構原理，其手扶樓梯的外側所裝飾的浮雕，則延續著巴洛克的特色。在庇歐克雷門特博物館內陳列的古典時期各形雕塑中，一尊牛頭人身雕像具現了二十世紀心理學家榮格 (C. G. Jung, 1875–1961) 對人類集體潛意識中所有的「動物魂」，讓人得以洞悉人與動物的微妙關係，一旁索性出現一群代表權力的老鷹及其獵物的雕像，這些都是人類將自己的慾望影射在動物身上，也就是將動物擬人化的傳統作法。希臘時期對於運動的注重，可在一座肌肉賁張的【雅典的阿波羅尼阿斯】人體上領略到，這座雕像對米開朗基羅有相當的影響力，其頭與前半截手足皆損毀，僅剩身軀的雙腿之間命根子亦斷落，斷損的胸前有一筍洞，顯

▶牛頭人身雕像（謝鴻均攝）

▶▶代表權力的老鷹及其獵物的雕像（謝鴻均攝）

▶▶▶【雅典的阿波羅尼阿斯】，男性軀幹像，通稱「望樓的軀幹雕像」，西元前一世紀，高159 cm，梵諦岡博物館藏。（謝鴻均攝）

▶梵諦岡博物館入口的螺旋梯，摩莫 (Giuseppe Momo) 設計，1932 年。(ShutterStock)

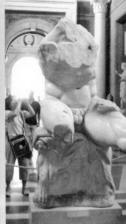

然是用來銜接胸部以上部位的接口。身體結構之美反倒是因為肢體不完整地對生命作最後的掙扎與抗爭，而有著完美的詮釋。

在戶外的景觀庭園中且有一座被視作西方男性美的最高象徵【太陽神阿波羅】(Apollo)，他的面前總是吸引著眾多觀者，這座雕像是羅馬人仿西元前四世紀希臘晚期青銅像所作的羅馬大理石像，由於年代久遠，他的雙手及命根子部分因凸出身體構造而在天災與人禍中損毀，但雙手部分在近年來卻被補了起來，讓熟悉了印刷品中原本模樣的觀者，還真有「若有所失」的弔詭。阿波羅是宙斯與莉托 (Leto) 所生的私生子，主司多種神職，平日駕著馬車在天上飛馳。相對於代表理智的阿波羅神，則是代表著感性的酒神戴奧尼索斯。尼采 (Friedrich Nietzsche, 1844–1900) 曾對這兩位神話人物立下註腳，認為此二元對立精神乃希臘悲劇中人類的肉體與精神所彼此相依與成長的力量❶，其平衡共存的狀況，則為希臘古典主義之理性與和諧特色得以茁壯發展的哲學平臺。

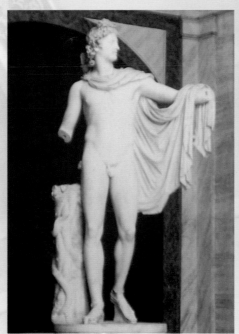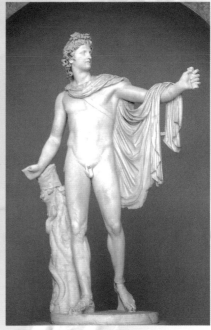

▶被視作西方男性美的最高象徵【太陽神阿波羅】1987 年外觀（謝鴻均攝）
▶▶【太陽神阿波羅】2003 年外觀（伍木良攝）

❶ Nietzsche, Friedrich. *The Birth of Tragedy and the Genealogy of Morals*, trans. Francis Golffing, New York: Doubleday Anchor Book, 1956.

景觀庭園中並有一尊西元前二世紀晚期 (175–150 BC) 的大理石【勞孔像】(*Laocoon and His Sons*)，這件作品近來還因一些內幕的爆料而聲名大噪，它在 1506 年出土時，米開朗基羅是「第一批」作鑑定的人，指稱這件雕像即是西元一世紀羅馬學者老蒲林尼口中的曠世傑作，但依據米氏年輕時曾仿造古物以做練習的紀錄，當代學者指出這件作品有可能是米氏自己所雕刻的。無論如何，勞孔身上戲劇化的肌肉線條有如健美先生，完美無缺的胸肌、腹肌、六塊肌等，對米氏的確帶來相當大的刺激，亦將文藝復興的雕刻帶入最盛期。巨大的勞孔以痛苦的表情抗爭著蛇的盤繞，而比例較小的兩個兒子則軟弱無助地望著「大父」，這是神話敘述中兒子對父親恆久的敬畏原型。勞孔與兒子們的雕像敘述著特洛伊戰爭時，希臘大軍遲遲無法攻破特洛伊城門，於是他們接受神諭，佯裝敗北而留下一隻藏有希臘大軍的木馬，特洛伊人不疑有他，將木馬迎入特洛伊城內。特洛伊的祭司勞孔曾警告城裡的人不可接受此木馬，但奧林匹亞諸神唯恐計謀失敗，而派兩條海中的巨蛇將他和兩個兒子殺害。面對這樣的暴力事件，眾人卻能夠駐足嘖嘖稱奇，欣賞人體之美，著實是藝術對暴力美學所投下的迷幻能量。

希臘古典主義的發展在其黃金時期（西元前 480 至 430 年），以理智且理想化的人文涵養，在藝術、建築、哲學、詩歌與戲劇上，成就了非凡的表現。於此多元化的人文主義探索中，亦注入了許多著名的神話故事來闡釋人性的本質和生命的意義。而羅馬人在征服並在希臘領土上建立帝國之後，並未去摧殘希臘的古典傳統；相反地，羅馬人因尊敬希臘人的成就，而以希臘的古典主義為典範，且從紀錄或已損毀的希臘雕刻中重新塑造。他們從希臘古典主義的精髓中發展出自己好戰且著重現世的特色，並將其所征服領域——從英格蘭到埃及，從西班牙到南俄——的文化融合在一起，進而成就了羅馬式的古典主義。希臘與羅馬在古典主義的表現上，雖在人文認知的背景下有所不同，卻承傳而完成了平衡、理想化、和諧和理性的建築、雕刻與繪畫特色，為西方文明奠下了古典的基礎。就此，希臘羅馬的文化承傳經驗，似乎值得臺灣的教育與文化體系作深入的思考，畢竟文化的茁壯不是從自我孤立的情境下所產生的。

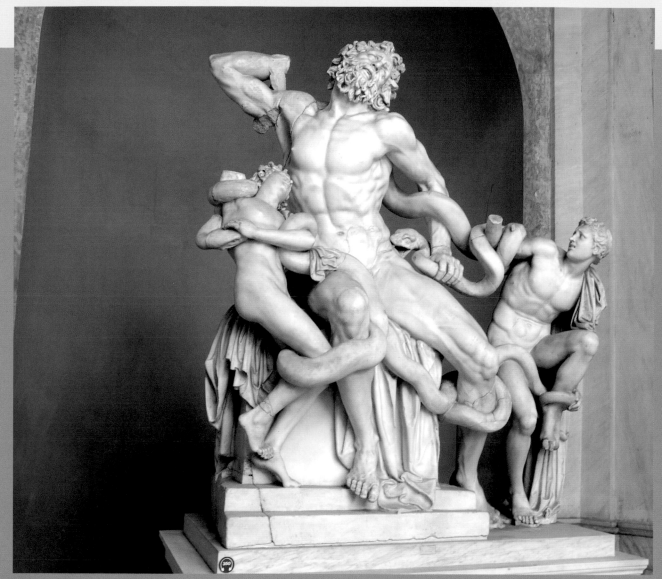

▲【勞孔像】，約西元前 150 年，高 240 cm，大理石，梵諦岡博物館藏。

03　梵諦岡
*Vaticano*

走過了一道地圖陳列室長廊，由金碧輝煌的天花板裝飾所襯托著兩面牆上巨大的 40 張教會版圖溼壁畫，這是由十六世紀著名的地圖製造家丹緹 (Ignazio Danti, 1536–1586) 所繪，描述古代和當時的義大利版圖，同時暗喻著文藝復興時期對自身之外於其他世界的好奇與探索慾望。走進拉斐爾陳列室，會行經他被委任製作裝飾簽署大廳 (Stanza della Segnatura) 的四個廳 (君士坦丁大廳、海利歐多祿斯廳、賽納圖拉廳、波爾哥的火災廳)。1508 年，年輕的拉斐爾受教皇之召從翡冷翠來到羅馬替教皇裝飾寓所，歷經 16 年，在他過世後兩年才完成計畫，此處讓他聲名大噪，由於他平易近人的個性，很快地受到教宗的重視，紅衣主教們和羅馬的上層階級紛紛委任他為自己和宮殿作畫，他所接的工作則交給自己所開設的畫坊，由大批的學徒幫忙製作，他作最後的修飾 (此藝術承傳的方式至今仍舊盛行於藝術教育體制外)。亦因如此，讓他後期的作品產生了自己所無法控制的表現，隨而茁壯了矯飾主義的風格。

▲拉斐爾陳列室

其中最為文藝復興時期所歌功頌德的即是【雅典學院】(The School of Athens)，圖中佇立在中央的是柏拉圖 (Plato, 427–347BC) 與亞里斯多德 (Aristotle, 384–322BC)，這兩位代表著希臘哲學起源的思想家，為了表達對達文西 (Leonardo da Vinci, 1452–1519) 的尊敬，他並且以達文西的臉來代表柏拉圖。圖中主張唯心論的柏拉圖將他的右手向上指，主張唯物的亞里斯多德則以右手盤向下壓，不需用任何的言語，已能夠將西方二元思考結構完滿詮釋。由於二人的貢獻如此神聖，照道理頭頂應該戴上光環，但為了遵循文藝復興對現世的重視，而以後方羅馬式拱門作為光環的隱喻，從遠到近有著一圈又一圈的「光環」環著兩位智者。而畫中廳堂的右側是智慧女神雅典娜的浮雕、左邊則是文藝之神阿波羅，再次強調思考與美學的重要性。

義大利，

▲十六世紀著名的地圖製造家丹緹所繪，描述古代和當時的義大利版圖。
（謝鴻均攝）

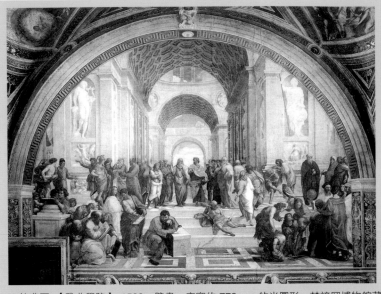

▲拉斐爾，【雅典學院】，1509，壁畫，底寬約 770 cm 的半圓形，梵諦岡博物館藏。

畫中薈萃於平臺的人物，以及前景或坐或蹲或立或傾的人物則是希臘、羅馬、斯巴達以及義大利的著名哲學家和思想家：如穿綠袍轉身向左指的是蘇格拉底，斜躺在臺階上半裸著的老人是古希臘犬儒學派哲學家狄奧吉尼，前方還有赫拉克立特、伊比鳩魯；右邊是古希臘科學家阿基米德，他正彎腰和四個青年演算幾何題；左方蹲著看書的禿頂老人是古希臘著名哲學家畢達哥拉斯；而前方托腮苦思的壯漢則是米開朗基羅。最後，拉斐爾把自己畫作右邊角落的美少年，他是如此渴望能夠成為其中的一員！這些智者在畫面上的結構如星座般佈局，行星繞行著恆星，以相互之間的影響力在自己的軌道上前進。

拉斐爾 37 歲便過世了，如前所提及，他後期及死後未完成的作品，多由弟子代筆，因此在風格上與其本人有明顯的出入。【波爾哥的火災】(*Fire in the Borgo*) 可說是個轉折的關鍵，這件作品所描述的是聖利奧四世（St. Leo IV，在位於 847–855 年）的奇蹟，據說聖利奧四世在人口密集的波爾哥街發生火災時，以祈禱方式滅除火災。這是由拉斐爾設計，弟子朱里歐・羅曼諾 (Giulio Romano, 1499–1546) 在 1514 至 1517 年間完成的，由於並非出自他的全面掌握，在內容結構上亦出現了弟子從矯飾主義的觀點來處理的不合理狀態，如左方逃亡的人物動向與意圖不明，有背負著老人向前景走來的，也有從舞臺布景般的圍牆往反方

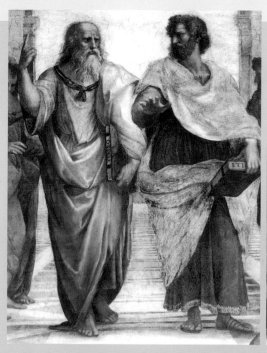

◀右手向上指的柏拉圖與右手盤向下壓的亞里斯多德
▼注視前方的少年即是拉斐爾自己

▼蹲著看書的畢達哥拉斯　　　▼托腮苦思的米開朗基羅　　　▼正彎腰和四個青年演算幾何題的阿基米德

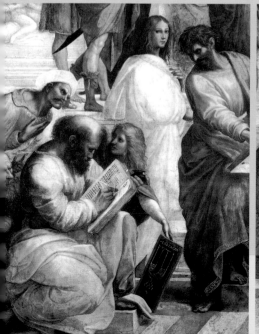

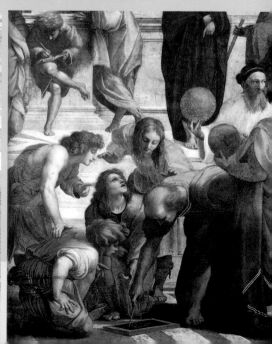

▲拉斐爾，【波爾哥的火災】，1514，壁畫，底寬670 cm的半圓形，梵諦岡博物館藏。

向逃跑的，牆上這位年輕人本來可以繞過牆，卻偏以身體吊掛在牆上作逃跑之姿，讓身體的表現肌肉賁張，如在作體能訓練一般，前方站立的孩童身上肌肉一節節誇張地凸出，並有拉長變形的現象。此件作品與【雅典學院】在氣氛、結構與表現方式上有相當大的變革，固然失去了拉斐爾在古典盛期所成就的平和與柔順表現，但有趣的卻是以拉斐爾之名，轉折入矯飾主義的誇張與不合理等特質。守舊的評論家認為，拉斐爾之死是文藝復興「墮落期」的開始。殊不知，危機即是轉機。

現在就要進入矯飾主義之父，米開朗基羅的西斯汀禮拜堂了！米開朗基羅是筆者最為敬佩的藝術家，他不僅是雕刻家、畫家、建築師，還是位詩人，可說是文藝復興時期的「全人」。西斯汀禮拜堂本來只是羅馬教皇的一個私用經堂，卻因米開朗基羅而名揚天下。來到此地與作品再次面對面，就有如朝聖者面見教皇一般神聖。西斯汀禮拜堂分頂棚壁畫和牆面壁畫，頂棚壁畫是在 1508 至 1512 年所畫的，全長 40 公尺、寬 14 公尺。主要內容從創世紀開始，上帝將白晝與黑夜分開、創造太陽與月亮、區分海與陸、創造亞當與夏娃、原罪、諾亞的奉獻、大洪水、諾亞的酩酊。而在頂棚兩側的人物則是先知約拿、耶利米、但以理、以西結、以賽亞、約珥、撒迦利亞，以及來自利比亞、艾雷瑞恩、戴爾菲的女預言家。總共 340 個裸體男女的表現皆從雕刻的角度來處理，體態豐碩的人物在立體感和皮膚質感的篤實表現，讓每個人物都如他的雕像一般，是「從石頭中解放出來的生命」。如【創造亞當】

(*The Creation of Adam*) 中，體態碩壯、慈祥但有威嚴的上帝正把右手伸向健美男子亞當，亞當剛從睡夢中甦醒，肢體語言仍充斥著慵懶的呢喃，也展露著矯揉的姿態。一個碩壯但優柔的凡間男子，一組有如人類大腦結構的上帝由隨扈簇擁著，他們之間的第一類接觸是以彼此食指間的運氣來帶出亞當的甦醒。而這一幕亦曾在史蒂芬史畢柏所導的電影《E. T.》中，用以作為外星人與地球小孩的第一次接觸。拉斐爾與米開朗基羅在同時間接受羅馬教皇的委任，他曾敬仰且謙卑地站在牆角看著在高架上獨自工作的米氏，感嘆於他如同上帝一般傑出的創世天才。與其他文藝復興大師們不同的，米開朗基羅是個獨行自閉者，他躺在 18 公尺高的架子上獨立繪製這件頂棚巨作，在高架上工作的滋味也只有修護人員才能夠體認到。因為長期仰著頭工作，讓他的脖子有一段時間無法挺直，這讓他的視力銳減，連看書都得仰著頭來看。才四年的功夫就讓他的身體變畸形，年僅 37 歲的他已顯得老態龍鍾了。他對自己的身體變化寫下一首詩：

▲米開朗基羅，修護中的【創造亞當】。（謝鴻均攝）
▶米開朗基羅，頂棚壁畫。1508–12，全長 40 公尺，寬 14 公尺，梵諦岡西斯汀禮拜堂藏。

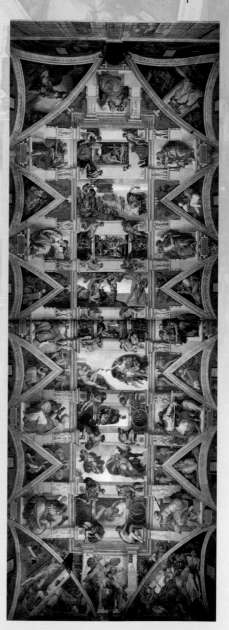

我的鬍子向著天，

我的頭顱彎向著肩，

胸部像頭鷹。

畫筆上滴下的顏色，

在我臉上形成富麗的圖案。

腰縮向腹部的位置，

臀部變做秤星，

維持我全身重量的均衡。

我再也看不清楚了，

走路也突然摸索幾步。

我的皮肉，在前身拉長了，

在背後縮短了，

彷彿是一張敘利亞的弓。

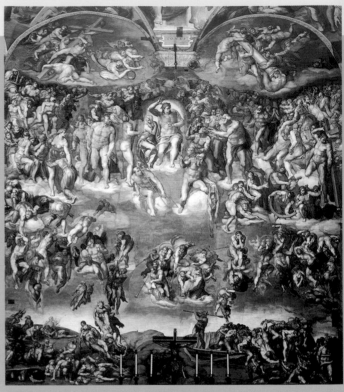

▲米開朗基羅，【最後的審判】，1534–41，壁畫，1370 × 1220 cm，梵諦岡西斯汀禮拜堂藏。

1534 年米開朗基羅重返西斯汀禮拜堂繪製【最後的審判】(*The Last Judgement*)，這幅祭壇壁畫高 13.7 公尺，寬 12.2 公尺，歷經七年始完成，是世界上最複雜和最大型的壁畫。米開朗基羅從閱讀讚美詩〈最後的審判日〉和但丁 (Alighieri Dante, 1265–1321)《神曲‧地獄篇》中汲取靈感，以戲劇化的手法將約 200 多個千姿百態的人物如旋風般安排為四個層級。最上層一簇簇天神取走了羅馬兵用來懲罰基督徒的十字架、柱子、鞭子和荊棘等。第二層正中央端坐雲端、體態豐碩的耶穌，左側聖母瑪麗亞雙手抱胸前，顯露著對眾生受難之不忍，左右兩側的上帝選民正在幫助拉拔下一層的現世子民。第三層中央有一簇天神吹著號角，宣告末日的審判，左右兩側的凡人有些被拉上第二層作上帝的選民，有些正在幫助下一層地獄的人們超生。最下面一層左側的人有由上一層的協助上升，但右側的人則因罪孽而被魔鬼約束在地獄，身體被魔鬼啃食，被巨蛇纏身，

這些被描繪的受難者中，不乏米氏所憎厭的人，這是藝術家表現自己愛恨的巧妙策略。畫中的每一個人物皆是體態豐碩，肌肉結構分明，此乃文藝復興時期對於人體解剖研究的具現，但也因為人物的裸露部分太多，被教宗勸說將人物的重點處披上布。人物在扭曲、交錯、翻滾與盤結之間，但見怒氣紛紛，張牙逞勢，迴步轉身之間帶起了滾滾狂風。而此一擎天晃日的場景卻全是以人來堆疊而成的，背景是空洞洞的晴空，陸地亦僅以荒蕪的小丘來墊底，米氏以矯飾主義的手法來搢起人物的肢體語言，及不規則誇張鼓脹的肌肉。以肉體的抗爭來對應虛擬的神界，這是文藝復興末期人們對唯心論與唯物論所畫下的問號及無言的抗議，在米氏的筆下，亦似乎意寓著不論上天堂或下地獄都是一種磨難。

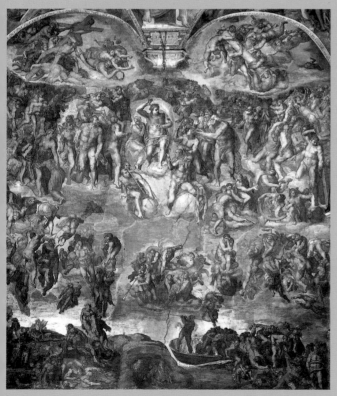

▲米開朗基羅，清洗前的【最後的審判】。

由於西斯汀禮拜堂是個封閉的禮拜堂，燭火的燃燒與人們進出所留下的二氧化碳在頂棚壁畫和【最後的審判】上逐年地留下了一層暗幕，讓許多人誤會這原來是古典主義使用大量土色系的表現。但在二十世紀80年代中期由修護人員使用電腦、攝影和光譜科技來分析進行修護後，才讓眾人恍然大悟於米開朗基羅亮麗的色彩觀，亦讓評論家忍不住揶揄，這像是「穿上班尼頓 (United Colors of Benetton) 時裝的米開朗基羅」。無論如何，筆者對洗乾淨之後的壁畫，多了一份對米氏色彩觀的崇敬，並對矯飾主義的特質，增添了一份認知。

在意猶未盡當中走出西斯汀禮拜堂，雖捨不得離去，但想著翡冷翠還有更多的米開朗基羅，心情頓然雀躍，連夕陽都「班尼頓」起來了。

## 席耶納 Siena

遠眺的席耶納有如一座保護森嚴的中世紀謎樣城堡，主教堂以雄霸之姿佇立在中央，而橘紅色商家民宅則緊密地簇拱於下方，在丘陵迤起的托斯卡尼鄉野景觀中，瀰漫著與世隔絕的孤傲。高聳的城牆拉開一扇門，上端鑲有哥德式門楣裝飾，且瞥見熙攘人群穿梭在橘紅色建築所讓出的窄巷中。橘紅色的席耶納是個保留相當完整的中世紀城市，街弄裡往往會不預期地出現傳統編織、雕刻等工作坊，如太平盛世般豐盛的食品店，一串串掛連的火腿與起司足以道盡這個城市的富庶傳統。樓排所讓開的藍天中，招展著來自十七個教區的繽紛旗幟。走在這麼一個以橘紅色為基調所打造的空間裡，恍如置身於科技年代的黑洞裡。

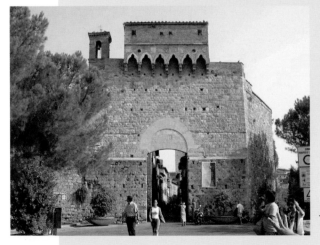

◀城牆入口上端鑲有哥德式門楣裝飾，見人群穿梭步行在窄巷中。
（伍木良攝）

義大利, 這玩藝！

▲十七個教區的繽紛旗幟（伍木良攝）

▲豐盛的食品雜貨店，道盡這個城市的富庶傳統。
（羅尹蔚攝）

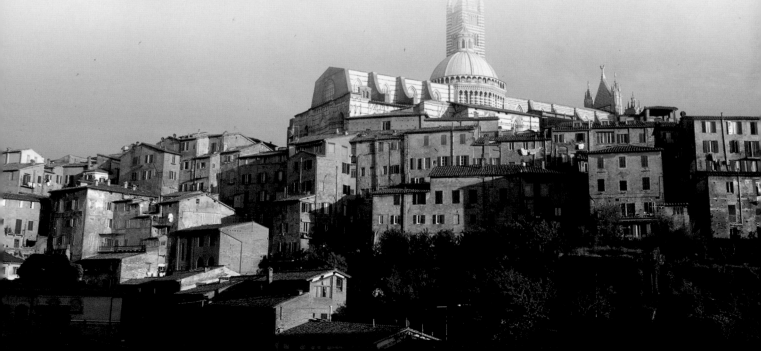

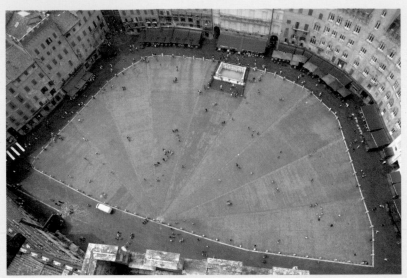

▲來自聖母的披肩造形的貝殼廣場，象徵著聖母的庇佑。(ShutterStock)

不論沿任何街道巷弄走，穿過層層迷陣般的商家與民宅，最終總會到達田野廣場 (Piazza del Campo)——因其形似貝殼，通稱之貝殼廣場，而這個造形來自聖母的披肩，象徵著聖母的庇佑。面對著貝殼廣場的則是建於 1342 年的哥德式市政大廈 (Palazzo Pubbico)，象徵著席耶納的民主自治傳統。陣陣飄送到廣場上各個角落的優美音樂，營造出中世紀淡淡的思古幽情與濃郁的宗教氛圍，讓許多旅行者情

▼市政大廈前，音樂中滲著淡淡的思古幽情與濃郁的宗教氛圍，飄送到廣場上的各個角落。（謝鴻均攝）

▼市政大廈（謝鴻均攝

義大利，這玩藝！

不自禁地坐臥在廣場上，享受音樂的同時也來一段日光浴，以及午後的酣憩。

然而每年的 7 月 2 日和 8 月 16 日，貝殼廣場可沒有這麼清靜悠閒了，此時廣場被蓋上了一層厚厚的泥土，情緒高昂的民眾呼朋引伴地奔走向中世紀所承傳下來的賽馬節 (Palio)，十七個教區的騎師們接受所屬教區的祝福後，騎上沒有馬鞍的馬背上作一分半鐘的競賽，在短短的時間內決定勝負，勝利者可獲得一面絲製的錦旗。

從十三世紀開始，賽馬節成為托斯卡尼最熱鬧的節慶，並配合著多彩多姿的盛會與化妝遊行，比賽結束後成千上萬的觀眾會蜂湧到廣場上慶祝遊行，人數之多有如一顆糖果上布滿密密麻麻的螞蟻。若在當天造訪席耶納，不想加入賽馬節的瘋狂人潮，就往主教堂博物館 (Museo dell'Opera del Duomo) 去吧，因為當所有人都往廣場參加一年二度的狂歡時，博物館則提供了罕見的寧靜，登高可遠觀塵世的爭奪之戰與古城全貌，入內則可沉靜地品味歷史足跡。

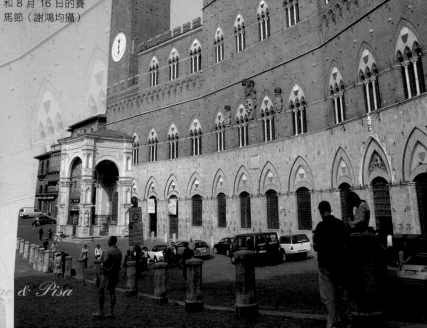

▼哥德式市政大廈象徵著席耶納的民主自治傳統

◀每年 7 月 2 日和 8 月 16 日的賽馬節（謝鴻均攝）

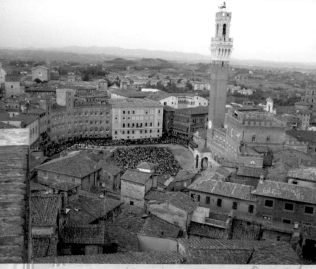

04 席耶納、聖吉米納諾 & 比薩

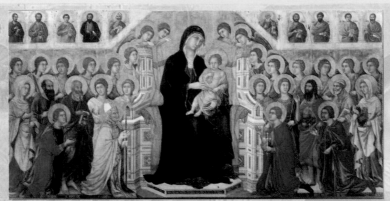

◀杜奇歐,【瑪麗亞與基督】,1308–11,蛋彩、木板,214 × 412 cm,席耶納主教堂博物館藏。

主教堂博物館內最著名的收藏當稱十三世紀的席耶納派畫家杜奇歐 (Duccio di Buoninsegna, 1255–1319) 的作品,他所繪製的一系列以基督生平敘述為主的蛋彩畫,盡吐露了文藝復興初期嘗試走出中世紀表現的青澀,亦讓他在當地的影響力達數十年之久。如在【瑪麗亞與基督】(The Maesta) 中,眾天使的視點聚焦在瑪麗亞與基督身上,而瑪麗亞與基督的視點則在觀眾,隱喻著祂們對現世凡人的愛,側有兩位天使視點往外投射,仿若眷顧著框外的「他者」,文藝復興從中世紀覺醒的名言:「回歸現世」(Down to the Earth) 在此正醞釀與發酵著。畫作背景仍沿用了中世紀以來的平面裝飾性金箔,左右對稱環繞在寶座四周的天使,乃沿自中世紀聖人四周所飛翔的天使頭,但杜奇歐巧妙地將天使的身體部分隱藏在寶座之後,故在視覺上仍舊是飛繞的天使頭,實際上卻有著前後的肉身空間之分野。

此外,由於中世紀重視精神層面,認為肉體凡身乃靈魂暫居之所,不足以重視,況且人是上帝所造,而畫匠以寫實的手法再現人的形象是為大不敬的。因此,杜奇歐的人物雖以肉身視點傳情,且有著面部立體陰影,但源自中世紀人物表現的刻板特色則主導著人物面部的表情。再者,瑪麗亞與基督榮耀的寶座是以建築圖像所架構的,其立體造形吐露著對現世三度空間的渴望。諸如此類的推演,可從杜奇歐其他的作品得到相同的認證,讓眾人體驗文藝復興的覺醒並不是一夕之間發生的。畫家走出近一千年的中世紀傳統,固然青澀,

但需要多麼大的前瞻性勇氣！而形而上與形而下的二元掙扎紀錄則深刻地烙印在作品中，觀者從蛛絲馬跡中探尋，併行於耐人尋思的人文之旅。

中世紀晚期的教會內部腐化，出賣大赦、買賣教職、徵收不合理稅款等違反宗教品德的劣質行為一一出爐，馬丁路德 (Martin Luther, 1483–1546) 於 1517 年創立路德教派 (Luther) 以發動宗教改革 (Reformation)，扳正宗教的歪風。此後日耳曼北部信奉新教，南部則信舊教（天主教），打破了歐洲宗教統一的局面。教會腐化的根本問題是在於教義的傳遞，而經書文字內容則成為主因。在主教堂博物館內，能夠看到完整的中世紀手抄本福音書及樂譜收藏，由於印刷術在文藝復興時期才傳自中國並開始流行，中世紀的經書往往都由修道士及修女徒手抄寫，一本接著一本抄寫，謄寫當中也難不出差錯，遇到別有心機的神職人員，則會擅改內文，讓經文的傳遞出現了意義上的危機與教會內部的腐化。

在此且不談文字內容的爭議，以純欣賞角度來觀看經書裝訂與其中的書寫美學。經書手抄本封面裝訂極盡豪華之能事，金銀珠寶的裝飾皆是依照教堂浮雕與裝飾的方式來製作，以世俗的榮華富貴觀來顯耀上帝，亦可洞悉教會財富資源之豐盛。而手抄本內頁的文字則以西方書法的設計手法來謄寫，在每一個章節的開頭字母特別受到彰顯，以設計的手法來描繪，謄寫者的畫像有時候也會被安置在攀有金光閃閃植物裝飾的字母當中，成為撰文的一部分。一頁頁的經書有如一件件精美的設計，其中不乏工藝的設計品味，與跨入純藝術的拙趣，令人流連忘返。

▶極盡豪華的經書手抄本封面（謝鴻均攝）

主教堂博物館一旁所雄據的主教座堂 (Duomo, 1136–1382) 真是令人難以忘懷的建築！在仿羅馬 (Romanesque Art) 與哥德風格的結構中，聖人像、異獸狀引水道、攀藤類裝飾、彩色大理石麻花柱等等唇齒相依著。第五世紀之後已式微的獨立式浮雕在此逐漸顯露頭角，教堂外的裝飾圖案與雕刻逐漸以立體的方式呼之欲出於中世紀時期所特有的平板，強而有力的動態在建築物上扭動，激動的生命力有如作曲／歌者雷光夏所唱的《入山》中「……藤纏樹……樹纏藤……纏到死……死也纏」。由黑與白二色大理石所建造的鐘樓和教堂內的柱子，以及頂棚有稜筋的穹窿，相當具有現代感，而地上金碧輝煌、精緻的鑲嵌畫，引領觀者小心翼翼地繞行觀看。鉅細靡遺的富貴與創意彰顯著主教座堂成為十四世紀最具規模教堂的企圖心，雖因 1348 年的黑死病奪走大批生命而讓計畫停滯，但現有的規模仍會讓人咋舌於席耶納所特有的美學系統。

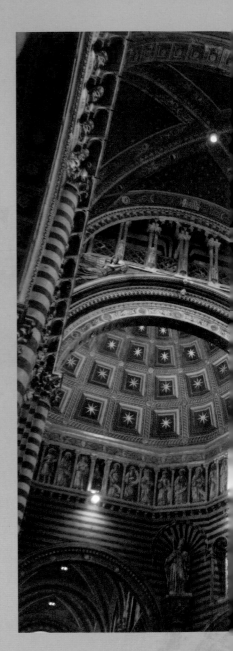

席耶納觸動了人們集體潛意識裡對於謎樣城堡的中世紀吸引力，以及神話王國的玉陛金階敘述，領人一去再去！

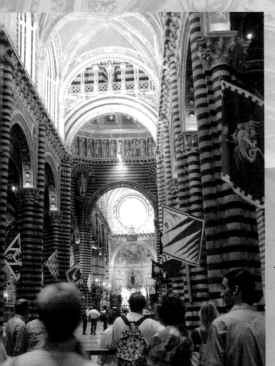

◀主教座堂內由黑與白二色大理石所構成的柱子（施人友攝）

義大利，這玩藝！

▲主教座堂有著仿羅馬與哥德風格的結構，表面有聖人像、異獸狀引水道、攀藤類裝飾、彩色大理石麻花柱等等唇齒相依著。(ShutterStock)
◀主教座堂內頂棚有稜筋的穹窿 (ShutterStock)

04　席耶納、聖吉米納諾 & 比薩

## 聖吉米納諾 San Gimignano

離開席耶納，往北再次遠眺可見坐落在 334 公尺高山丘上的聖吉米納諾，起落交接的方柱形高塔，若不是建材上的不同，還有如複製了紐約世貿大樓 (The World Trade Center)！ 這個美麗的中世紀城市在希臘時期 (200–300 BC) 還是個小村落，直到第十世紀才以護衛野蠻人入侵的聖吉米納諾為城邦之名，十二至十三世紀期間曾建有七十座高塔，但目前僅留下十三座，方柱形塔樓的四周留有細長的窗口，明顯地是作為遠眺與防禦之功能。聖吉米納諾在當時因是往羅馬朝聖所必經之路而興盛富裕，撰寫《神曲》的但丁且曾被托斯卡尼的教皇派遣到此擔任大使。與席耶納的命運一轍，1348 年黑死病的無情肆虐讓人口遞減，朝聖路線因此改道，這個興盛的城市逐漸面臨凋零沒落的命運，至今斑駁的古磚牆上且布滿著徽章的痕跡。

市立博物館 (Museo Civico) 可通向十三座塔樓中最高的一座塔頂，端望整個城市、其他的塔樓以及環繞城市的豐饒土地，博物館中最為著名的作品是當地畫家費利普奇

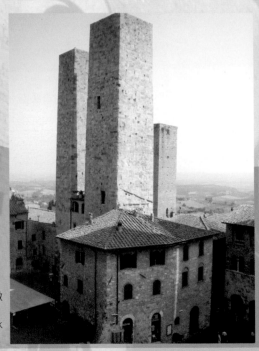

▶▶聖吉米納諾古老壁上的徽章痕跡（陳惠冰攝）
▶聖吉米納諾的塔樓（陳惠冰攝）

▲費利普奇，【新婚場景淫壁畫】，1303–10，聖吉米納諾市立博物館藏。

(Memmo di Filippuccio, 1288–1324) 的壁畫，他受到喬托畫派 (Giottesque) 的影響極深，呈現著文藝復興初期的特質，其系列托斯卡尼紀實圖像中最受注目的當是新婚場景的淫壁畫。如圖中貴族新婚之夜，在夫妻共浴與洞房花燭夜裡，一旁皆有僕役隨侍，沒有隱私權但當事人皆怡然自得。與鄰近的席耶納畫派走同一路線，圖中人物的表情僅靠著雙眼的視點相傳，樸實的肢體語言將新婚該有的激情意圖含蓄地點到為止。明顯的三度空間的立體結構，藉著床、被單上的方格、浴盆、室內門窗、以及人物的姿態，為寫實風格的到來譜出了序曲。

今日的土灰色調街道上，古風依舊，即使是路邊店家櫥窗的物品排列，皆染有濃郁的歷史氣息，且要靠著聒噪的觀光客來為這個城市提神。走過教堂、市政廳與市民聚集的廣場，此地最特殊的是位於魔鬼塔樓 (Torre del Diavolo) 旁的「刑罰博物館」(Museo della Tortura)，裡面收藏有中世紀審訊犯罪、包羅萬象的刑拷用具：如布滿尖刺的審訊椅 (Inquisitional

▼店家櫥窗的物品排列，皆染有濃郁的鄉土氣息。（陳惠冰攝）

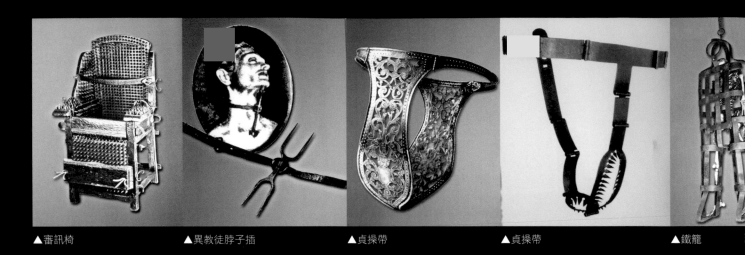

▲審訊椅　　　　▲異教徒脖子插　　　　▲貞操帶　　　　▲貞操帶　　　　▲鐵籠

Chair)，讓犯人坐在上面承受皮開肉綻之痛楚；專門對付異教徒所用的脖子插 (Heretic's Fork)，細皮帶綁在脖子上，以上下尖刺同時頂住下顎和鎖骨，讓頭部無法動彈的插子；雕琢精美或具有殺傷力的貞操帶 (Chastity Belt)，讓武士在出征時，不用擔心自己的妻子紅杏出牆；人形鐵籠 (Iron Cage) 將犯人以雙腿張開的姿勢，一方面吊在開放空間示眾，一方面讓犯人受到刑罰時動彈不得而無法反擊；將犯人的雙腳綁鎖固定，雙手以絞鏈拉曲，刑桌上並有尖凸利器在犯人背部摩擦的緊拉尖床 (Stretching Back)；將鐵圈固定在犯人腰身上並以繩索懸掛在空中，將犯人的屁股洞放在尖凸的木椅上搖動之搖床 ("Wake" or "Juda's Cradle")；在鞭打鐵鏈末端裝上星狀尖刺，用以鞭打犯人的鐵星刺鞭 (Chain Flail with Iron Stars)；各類型的刑拷工具還包括了斷頭臺、凌遲器材、鋸子等等潛伏著血流如注皮肉開的驚悚畫面，令人汗毛直豎。

這些刑器對龐克族或另類及地下文化的年輕人來說或許是挺「酷」的，因為他們身上所裝飾及配掛的穿著，多從刑器擬像而來。然而，在此我們細讀每一件刑具旁的用途說明及其

義大利，這玩藝！

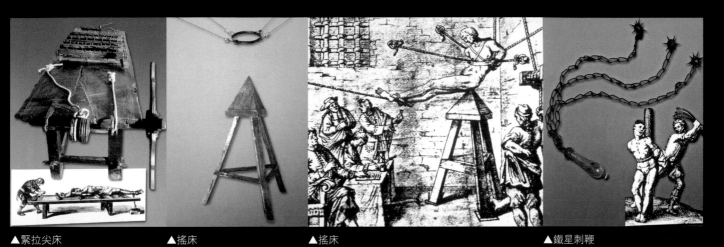

▲緊拉尖床　　　▲搖床　　　▲搖床　　　▲鐵星刺鞭

歷史圖解時，則不得不疑惑在中世紀這個以上帝之名寬恕、愛人與包容的宗教光環下，竟然同時並存著對他人刑求的渴望。中世紀歐洲權貴們心如鐵石，以獨斷的法律與各種折磨的方式讓違法的人認罪，或許問題出在，肉眼凡胎的人與神聖的上帝之間，真存有一段遙遠的距離。

## 比薩 Pisa

進入比薩城後，在一片綠油油的草地上端立著三座由白色大理石所雕造的哥德式主教堂 (Duomo)、洗禮堂 (Battistero) 和斜塔 (Torre pendente)，陽光在它們富麗裝飾且精雕細琢的廊柱間穿梭著，緊繫著眾人的視線。哥德式建築源自西元 1150 年，影響力延續到十五世紀，但推崇希臘羅馬古典主義的文藝復興時期，卻誤認此風格來自北方哥德人（即古代北方的日耳曼人）的特色，而給予貶抑的評價。因此，哥德風格與矯飾主義有著相似的命運，各發生於文藝復興之前與之後，皆因為不為主流了解而受到排斥。但也因事過境遷後，歷史

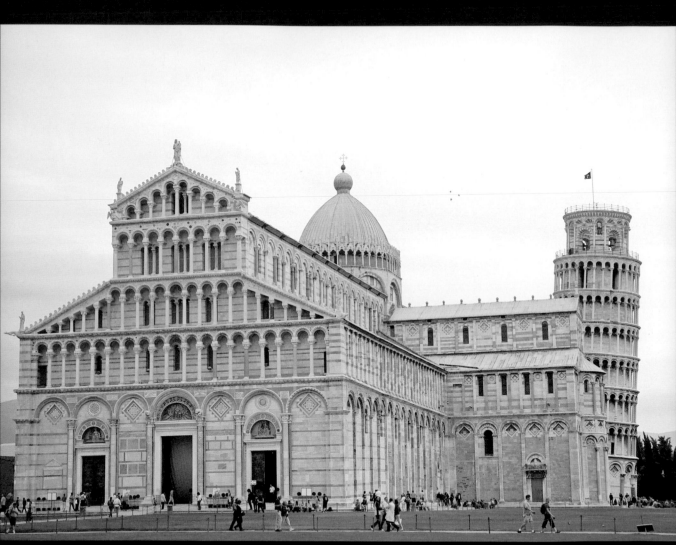

▲比薩教堂區的哥德式教堂 (ShutterStock)

義大利,

學家以宏觀的眼光重新檢視，而還給它們該有的存在意義，並賦予前衛精神的殊榮。

比薩教堂區（稱為奇蹟廣場 Piazza dei Miracoli 或主教堂廣場 Piazza del Duomo）的哥德式教堂將廊柱的作用轉換為建築表面的裝飾，並在柱上鑲飾著誇張的羅馬式小拱門與雕花，白色的材質配合著細密向上升起的結構，使龐大的建築物因此變為輕盈，教堂於是衍生了對升天與寄望來生的氛圍。而哥德風格對雕刻與繪畫的影響則較建築晚些，在文藝復興之前的 1300 到 1350 年間，其裝飾性、樣式化與古拙的表現，相較於文藝復興理性化與自然的表現，自成一套特殊的解讀系統。其中依

▲一片綠油油的草地上端立著三座由白色大理石所雕造的哥德式主教堂、洗禮堂和斜塔（謝鴻均攝）

附在建築物上的浮雕人物，也因配合著建築結構而產生扭曲與變形的表現，且對十六世紀矯飾主義對人物的拉長與變形，以及與背景之間不自然且矯作的結合，有著潛移默化的影響力。

當然，進入此教堂區，最受人注目的當是比薩斜塔，此塔自 1174 年開始建造，由於是建在淤積的沙地，因此在建到第三層時就開始傾斜，然而工程並未因此而停止，反而持續到 1350 年落成，這時候的塔頂中心已偏離了 2.1 公尺，成為名副其實的斜塔，觀光客總是會擺上一指撐塔的幽默姿勢。當所有的建築物都配合著地心引力而運作出垂直與平行的結構時，比薩斜塔卻遠離實用的觀點。以順勢但不按建築牌理出牌的觀念建造，其中滲透了前衛性的人文價值，更

▶觀光客總是會在比薩斜塔擺上一指撐塔的幽默姿勢（謝鴻均攝）

開拓了除了雕刻與繪畫之外的其他領域，一片交互思考的平臺。如生於比薩的科學家伽利略 (Galileo Galilei, 1564–1642) 在 26 歲時，曾在此挑戰十六世紀備受敬重的古希臘哲學家亞里斯多德之「自由落體」學說，自由落體之說認為物體的重量與墜落速度成正比，但伽利略在斜塔的各樓層將大小不一的重物自由落下，卻是同時到達地面，讓文藝復興時期以來的亞里斯多德信奉者看傻了眼，也改寫了恆久不變的「真理」。他同時是望遠鏡的發明者，為星象學帶來新的詮釋，但也幾乎帶來殺身之禍。伽利略與比薩斜塔一般不按牌理出牌的特質，為十六世紀奠下了實驗科學的精神，讓大家重新解讀正統與經典。

伽利略對永恆真理的質疑為矯飾主義提供了強勁的說服力，當他從望遠鏡看到的月亮不再是理想化的唯美狀態（一如文藝復興對希臘羅馬古典主義的信仰），卻是坑坑疤疤的表面，就好比文藝復興以透視與解剖等科學手法試圖深入古典主義的意圖，產生了不再理想與唯美的結果。文藝復興從中世紀的沉睡中甦醒，此時的古典信仰則受到了始料未及的震盪。比薩斜塔的「蝴蝶效應」在此產生了前衛藝術的能量，誰能料到一個被認定是不成功的建築，竟能為建築之外的人文造成了如此巨大的變革！

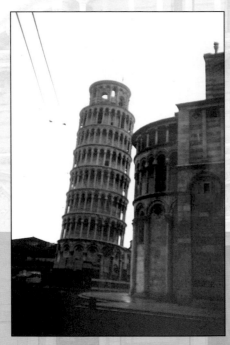

比薩斜塔的傾斜原來是一個美麗的錯誤，筆者於 1987 年曾一層層地環繞上塔頂，當時的廊柱僅繞著及腰且單薄的鋼繩索，讓行者隨時處於不安定的危機感，而此危機感更隨著塔樓節節高升而加劇，隨著每一層所漸續增加的因偏離中心而產生的地面傾斜，也讓行者產生漸層式的暈眩感，尤其是行轉到往下看如懸空的

◀ 1990 年開始禁止登塔以進行整形工程。工程師在塔的一角以鐵塊來支撐，並在塔的上端攀以鋼索來做矯正。（謝鴻均攝）

義大利，這玩藝！

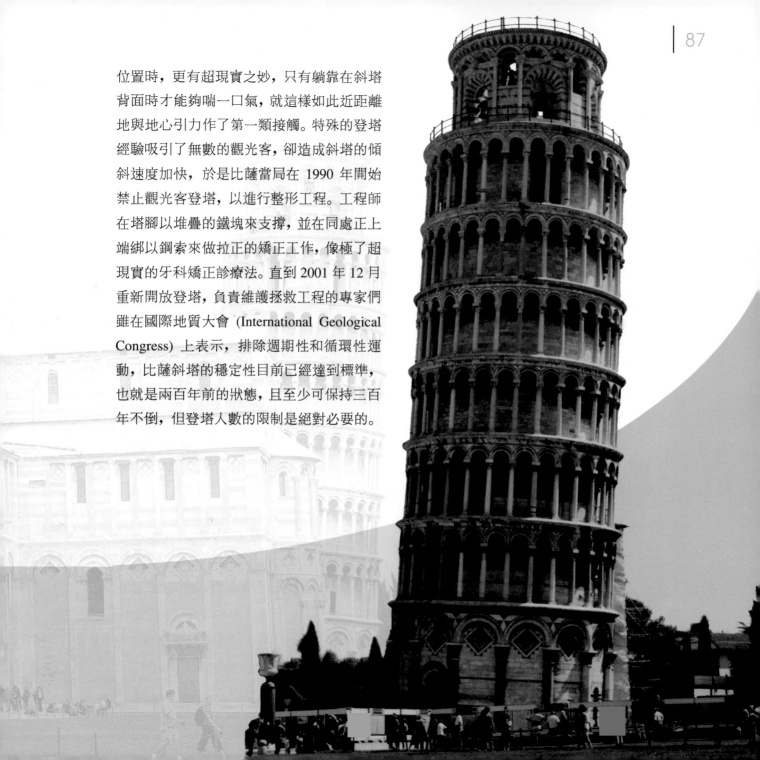

位置時，更有超現實之妙，只有躺靠在斜塔背面時才能夠喘一口氣，就這樣如此近距離地與地心引力作了第一類接觸。特殊的登塔經驗吸引了無數的觀光客，卻造成斜塔的傾斜速度加快，於是比薩當局在 1990 年開始禁止觀光客登塔，以進行整形工程。工程師在塔腳以堆疊的鐵塊來支撐，並在同處正上端綁以鋼索來做拉正的矯正工作，像極了超現實的牙科矯正診療法。直到 2001 年 12 月重新開放登塔，負責維護拯救工程的專家們雖在國際地質大會 (International Geological Congress) 上表示，排除週期性和循環性運動，比薩斜塔的穩定性目前已經達到標準，也就是兩百年前的狀態，且至少可保持三百年不倒，但登塔人數的限制是絕對必要的。

# 05 翡冷翠

## ——文藝復興的中心舞臺

走入翡冷翠有如回到了文藝復興，所有關於文藝復興的重要敘述都發生在此。在米開朗基羅廣場 (Piazzale Michelangelo) 的小丘上，【大衛】(David) 雕像與他足下伴隨，代表春夏秋冬的四位神祇，一同守護這個迷人的城市。順著【大衛】雕像望去，可遠眺翡冷翠的全景，從阿諾河 (Arno) 上的橋屋風光到以華麗的主教堂為中心所網編的大城市，盡收眼底。如此仍舊保存完整的大規模城市，絕不枉費梅迪契 (Medici) 家族執政三百年所奠定的基礎。

數個世紀以來，領主廣場 (Piazza della Signoria) 一向是翡冷翠的政治與社交中心，對觀光客來說，也是聚集的重要地點。在烈日當頭的時候，一旁建於 1382 年的傭兵涼廊 (Loggia dei Lanzi) 則提供了眾人庇蔭的處所。傭兵涼廊自十六世紀起，即佇滿了雕像，最令人瞠目的是波隆那 (Giovanni da Bologna, 1529–1608) 所雕刻的【薩賓奴劫掠】(Rape of Sabine Women)。【薩賓奴劫掠】的故事背景發生在羅馬建國時期，拓荒者因缺少能夠繁衍生育的女性，因此覬覦鄰村薩賓族的女人。羅馬人於是開辦一場有預謀的宴席，將薩賓族的男性邀約過來，再派勇士擄掠沒有男人護衛的

◀波隆那，【薩賓奴劫掠】，1581–83，傭兵涼廊大理石雕像。(ShutterStock)

義大利，這玩藝！

薩賓族婦女，確保子孫得以繁衍。羅馬的傳說在此則成為代表翡冷翠政治寓言的雕像，雕像內容本身是一場極具肉慾的洗劫，波隆那卻以三個洋溢著情慾的優美人體呈立體的蛇形 (Serpentine) S 狀結構互相環扣，婦女沒有拒絕或自衛的舉動，昂烈的羅馬兵一方面透過婦女的胸部深情款款地仰望她的臉，一方面以粗暴的手法舉起婦女，充分頌揚羅馬人帶有暴力式的愛，以及女性迎合帶有暴力的性，而底下被壓迫扭曲的薩賓族年長父老，則在這場肉搏中被擠壓在下方。此件作品並且讓波隆那滿足了超越米開朗基羅所原創的單一人體蛇形 S 狀結構的企圖。

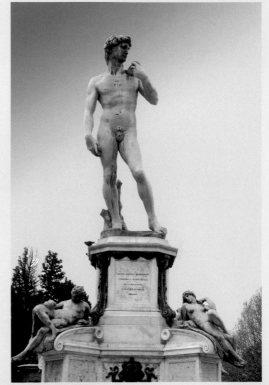

▶在米開朗基羅廣場小丘上守護著翡冷翠的【大衛】(ShutterStock)
▼從米開朗基羅廣場的小丘上，可遠眺翡冷翠的全景。（謝鴻均攝）

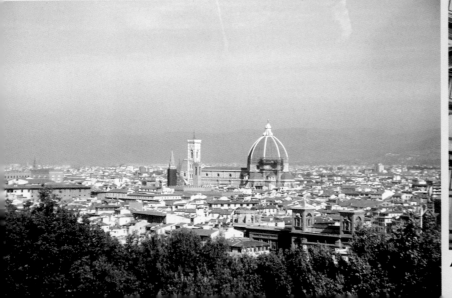

▲華麗的主教堂（謝鴻均攝）

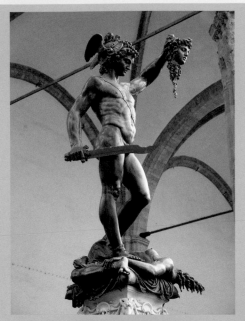

▲契里尼，【波休斯與蛇髮女美杜莎】，1545-54，青銅塑像，約 555.12 cm，傭兵涼廊。(ShutterStock)
▶唐納太羅，【茱迪斯與霍羅夫倫斯】，1460，青銅塑像，236 cm，翡冷翠僭主宮藏。

與【薩賓奴劫掠】同列如左右門神的是契里尼 (Benvenuto Cellini, 1500–1571) 的【波休斯與蛇髮女美杜莎】(*Perseus and Medusa*)，故事的背景是愛冒險的波休斯決定殺死美杜莎這位每個人看了她的面孔與目光都會變成石頭的神話人物，他穿著飛鞋抵著盾牌，避開對美杜莎的視點，而將她的頭顱取下，體態碩壯的波休斯一手持刀，一手將美杜莎的頭顱高舉，正巧呼應著一旁羅馬兵所高舉的薩賓族婦女，而美杜莎的身體則蜷曲被踩踏在他的腳下，尚存一息地扭動痙攣，呈現極為情慾的性奴姿態。二十世紀 80 年代的女性研究者對這兩尊描繪英雄事蹟的雕像之結構與內容有諸多另類見解，認為這是領主廣場上宣導父權的政治性雕像，藉著神話敘述的描繪，滿足男性以情慾的手法征服與駕馭女性身體。由於傭兵涼廊在西側拱門下曾有過一尊唐納太羅 (Donatello, 1386–1466) 作於 1460 年的【茱迪斯與霍羅夫倫斯】(*Judith and Holofernes*) 雕像，作品所表現的是《聖經》中唯一讚頌的英雌事蹟，然而這件作品是由女性執刀砍下男性頭顱，有損男性威嚴，並讓當時的男性感到憤慨與不安，因此出現在領主廣場之後，便在 1554 年被【波休斯與蛇髮女美杜莎】取代，繼之不到 30 年又被【薩賓奴劫掠】取代；由此可見，即便唐納太羅是文藝復興極富盛名的藝術家❶，創作題材的內容也仍會被世俗嚴苛地性別檢視。

---

❶ Yael Even 著，謝鴻均譯，〈傭兵涼廊〉，《女性主義與藝術歷史：擴充論述》，遠流出版，1998，頁 255–275。

廣場上極為醒目的【大衛】雕像由米開朗基羅
完成於 1504 年，當時翡冷翠打算要以一塊完整
的長形巨石來招標藝匠，為翡冷翠雕刻一座護
衛城邦的象徵性雕像時，米氏早已對這塊石頭
心儀許久。他經常悄悄探視並傾身伏在它上面沉
思良久，朋友問他在想什麼，他說了一句名言：
「我在揣想裡面有什麼樣的生命等待著我來解
放。」（有趣的是，這句名言最為具體的表現在他
於學院美術館 (Gelleria dell'Accademia) 所陳列
的一系列未完成作品中，而成立於 1563 年的學
院美術館則是歐洲第一所雕塑、素描與繪畫的
學校。）但礙於他當時必須出城，無法守著徵選
開標的日期，於是他委託朋友在聽到消息時要
快馬加鞭地互相知會。如此熱情積極爭取的態
度，讓他獲得了製作權。極度審慎、夜以繼日
的製作過程中，讓原本反對他從事雕刻的父親
感動落淚，並化解了父子之間的危機關係。當
雕像完成時，巨大的大衛身軀無法抬出工作室，
得破開大門才出得來。大衛雕像被複製數尊放
置在翡冷翠廣場及城市各處，本尊則移至學院
美術館。

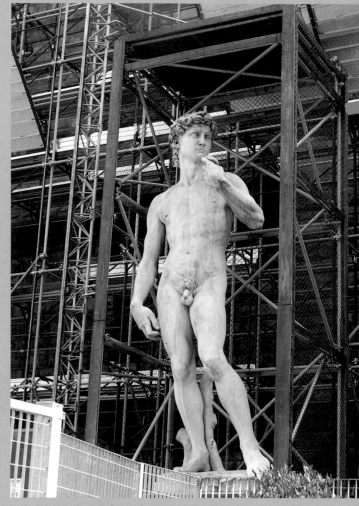

▲廣場上極為醒目的【大衛】雕像由米開朗基羅完成於
1504 年（施人友攝）

親眼觀看學院美術館內的【大衛】原作雕像，
與觀看【聖殤】一樣，會讓人感動落淚，這件作品將文藝復興雕刻推到頂點，亦展露著矯
飾主義的曙光，《聖經》故事所敘述的大衛是位少年，但米氏卻將大衛塑成理想化的碩壯美

青年，胸肌、六塊肌、腹肌等肌肉有如血肉之軀，從中能夠洞悉米氏受到翡冷翠當時解剖學的影響。其實早自古希臘時期的亞里斯多德便已開始解剖動物，而到了西元十三世紀初，波隆納 (Bologna) 才成立了第一所醫學院，供藝術家們從解剖中研究人體內部的組織、肌肉與骨骼來認識身體結構；並以深入探索人體結構，來突破外在表現的視覺侷限性。阿爾伯迪（Leon Battista Alberti, 1404–1472，義大利建築師、藝術家、音樂家兼詩人）在 1435 年便曾主張，藝術家必須要從解剖人體來學習基礎的繪畫❷：從早期肌肉結構的練習，描繪出矯作的人體，到後來成熟的自然表現，人體解剖學已成為藝術家們在描繪人體時所必需的能力。到了十六世紀早期，人體解剖學則成為翡冷翠所有藝術家們最為感興趣的學科，達文西曾以驚人數量的素描作品來研究並練習人體解剖圖，使他的油畫作品能夠以優雅自然的形象帶給我們完美無瑕的視覺經驗。而米開朗基羅的作品則因個人表現主義的伸張而出現了肌肉賁張的人體，毫無掩飾地流露出對於解剖學的熱愛。

❷ Clark, Kenneth. *The Nude*, p. 193.

◀學院美術館內的【大衛】原作（伍木良攝）

◀◀【大衛】正面

◀【大衛】背面

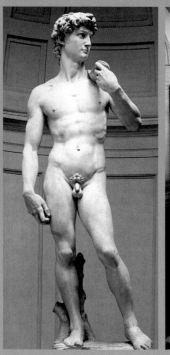

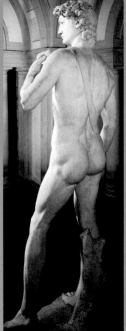

▼手部特寫

義大利，這玩藝！

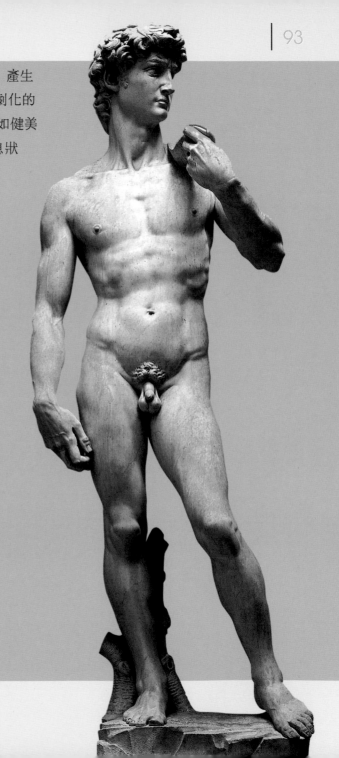

然而過度地重視解剖與完美表現，也讓【大衛】產生了矯作的姿態，如米氏為了彰顯肌肉與身體戲劇化的線條結構，將人體以不自然的姿態來擺弄，有如健美先生的肌肉表演一般。在此大衛的左腿呈休息狀態，右腿則撐住身體的重量，然而頭部卻向左方猛然望去，皺著眉頭的雙眼銳利地望向遠處，如危機當前一般，這讓他的頸部肌肉極為明顯地脹凸；他過長的右手心暗藏石頭準備襲擊，左手則以矯作的姿態將披風甩向背後，如此一來，兩隻手的肌肉與血管即因非自然的姿態而在表皮之下呈現著爆發力，全身血管與筋脈則栩栩如生地流動著；米氏為了讓觀者站在大衛像跟前崇拜地仰視，因此亦特將頭部比例加大，讓全身的比例不會受到透視影響，然而當觀者遠觀時，卻發現大衛的頭顱超大，與身體比例不均。如此拉長與變形的肢體語言，以及情緒化的臉部，成為十六世紀矯飾主義的先驅。

【大衛】像所採用的石頭乃出自卡拉拉 (Carrara)，位於比薩北方臨海的卡拉拉有一片沒落中的海灘度假區，而緊鄰海灘的即是聞名的大理石採石場，其三百多個採石場從古羅馬時代便已存在，石材具有純白無瑕的特色，既堅固又具可塑性，尤其受到文藝復興以來雕刻家與建築師的青睞，建材界索性將此類白稱為「卡拉拉白」，而雕刻界更奉之為最上乘的石材珍寶，從米開朗基羅以降到二十世紀的亨利‧摩爾 (Henry Moore, 1898–1986) 都曾來此採石。這個古老的工業區，多處的切割場和工作坊自古至今都還在運作中，工程車來回穿梭，升高機如節節竹林插枝在山谷中，引起雲騰騰的石灰，讓每個造訪此處的人都可親自領略大理石雕刻家工作時候灰頭土臉的臨場經驗。然而數世紀以來的採石工程讓岩山內部嚴重地被掏空，當自然資源轉型為感動世人的藝術作品時，大自然無言的呻吟不知有誰聽到了。

▼卡拉拉山（謝鴻均攝）

義大利，這玩藝！

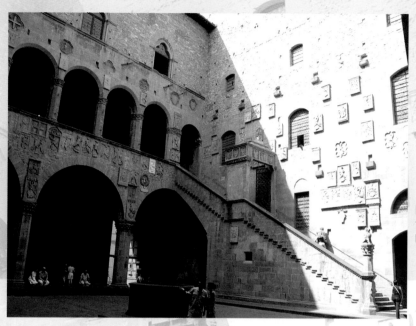

◀集合了文藝復興時期雕塑的巴吉洛博物館（羅尹蔚攝）

▶唐納太羅,【大衛】, 約 1430, 青銅, 高 185 cm, 巴吉洛博物館藏。

早於米開朗基羅製作【大衛】像之前，唐納太羅即有不同的詮釋版本，在集合了文藝復興時期雕塑的巴吉洛博物館 (Museo Nazionale del Bargello) 內，這尊銅鑄的【大衛】像則如少年一般，若不是身體的陽性象徵，帽下秀氣的臉龐與身段會讓人誤認為女性，此般表現有別於約七十年後米開朗基羅在視覺上所傳達的陽剛之氣，從中亦可知文藝復興時期賦予藝術家寬容的個人表現空間，使其得以將自己所偏好表現的層面盡情發揮。唐納太羅的這尊雕像所彰顯的時代價值，是將雕像從中世紀附屬於牆壁裝飾的浮雕脫離而為獨立作品的啟始。

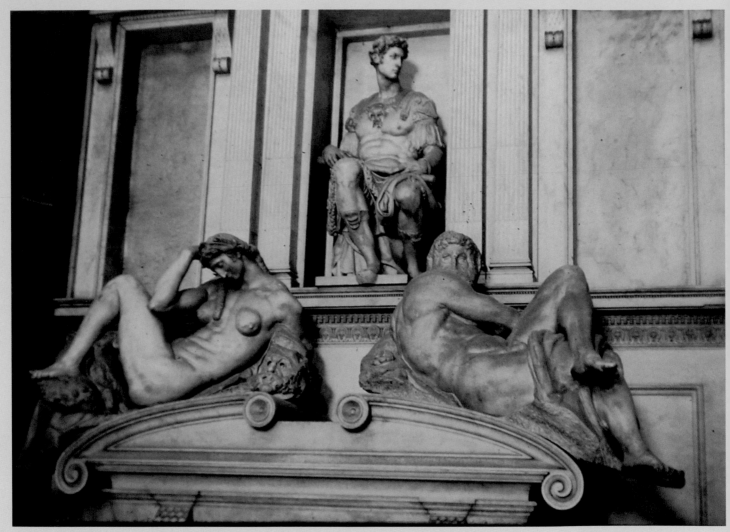

▲米開朗基羅在梅迪契禮拜堂的梅迪契大公爵雕像（謝鴻均攝）

義大利, 這玩藝！

米開朗基羅在梅迪契禮拜堂 (Medici Chapels) 的梅迪契大公爵雕像，面像秀氣、略帶憂鬱但多情專注，亦是米氏將人物理想化的傑作。滿頭浪漫複雜的捲髮，曾讓筆者少年時在畫室素描這尊石膏像時頭痛萬分，卻也著迷於他深情的凝視。而他超長的脖子從碩壯的胸甲伸出，矯作的姿態帶動全身的緊繃狀態，兩隻腿以隨時準備站起的姿態撐起身體。這讓人想起，在性別研究裡，經常會探究米氏的性別取向，並求證於他的雕像中，進而指稱粗壯的脖子為男同志所癖好。同時，大公爵紀念基上的日神與月神以兩個方向坐躺在基上，二者的姿態皆不合人體工學地結構出矯飾的姿態，再因米氏不近女色，對女人的身體結構仍是以男性的認知為主，因此在處理女體的胸部時，則以仿若兩個包子一般的胸部貼在寬闊的胸膛上。

在烏菲茲美術館 (Galleria degli Uffizi) 內，有一件米氏難得一見的繪畫作品【聖家族】(*Holy Family*)，作品正前方端坐的是聖母瑪麗亞，她的姿態成蛇行 S 狀扭曲，後方有聖約瑟夫協助聖母托住有臂肌的聖嬰，《聖經》傳說中瑪麗亞的另一半是聖約瑟夫，在此三人以螺旋狀的構圖交織成完美和樂的家庭圖像，後方仍舊有著數位肌肉明顯的人體，米氏對表現人體肌肉的執著，從成人到嬰孩皆一視同仁。【聖家族】並且吐露了米氏對於鮮豔色彩的觀點有別於文藝復興時期的古典棕色基調，他大膽的配色使色彩呈現如霓虹燈般的迷幻特質。從這件原作來解讀洗淨後的西斯汀禮拜堂，對於米氏的色彩觀有相當大的幫助。

▶米開朗基羅，【聖家族】，1504–05，蛋彩、木板，直徑 120 cm，烏菲茲美術館藏。

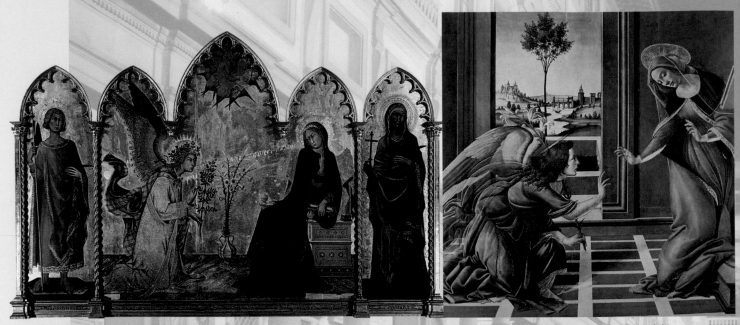

▲馬提尼，【天使報喜】，1333，蛋彩、木板，184 × 210 cm，烏菲茲美術館藏。

▲波提且利，【天使報喜】，1498–90，蛋彩、木板，150 × 156 cm，烏菲茲美術館藏。

烏菲茲美術館是義大利最大的美術館，狹長的 U 字形建築在十六世紀曾是政府辦公室，此處收藏了出色的文藝復興時期繪畫作品，是到翡冷翠不可不參觀的地方。從馬提尼 (Simone Martini, 1284–1344) 的【天使報喜】(Annunciation) 祭壇畫開始，哥德式的祭壇結構與金色平塗的方式彰顯著聖告的高貴，天使與瑪麗亞身上的衣服皺摺尚呈含蓄的表現，而天使背後所飛揚的披肩則對應著瑪麗亞帶有抗拒的身體姿態，在平版的靜態表現出現了律動感，與瑪麗亞臉部略慍的人性化與戲劇化表情，手上的書本以及插有百合花的花瓶都明顯出現三度空間的透視，此般描繪呼應了文藝復興所強調的「回歸現世」，讓接下來的藝術家以自然寫實的方式面對描繪對象，與中世紀的概念化表現劃上了明顯的界線。如一百多年後，波提且利 (Sandro Botticelli, 1445–1510) 同樣表現【天使報喜】的蛋彩畫裡，有著同樣的場景，但地板上的方格明顯描繪透視，並且直向遠退於窗外的景致，有著強烈陰性特質的天使手

義大利，這玩藝！

持百合跪在地上，衣褶結構與陰影複雜的衣著裹出天使的肉身，右方的瑪麗亞則以折扭身體的方式表達自己的驚慌。這兩件作品清楚揭示文藝復興的進階性變化。

在波提且利大批的蛋彩畫中，對線條的描繪極為重視，以【維納斯的誕生】(The Birth of Venus) 為例，維納斯據說是從海上飄來的，因此圖中央精緻描繪著亭亭玉立的裸體維納斯，她以被觀看的角度乘著蚌殼，由風神吹往陸地，翩翩花朵隨而飄起，全身飾有植物與花朵的女神站在岸邊，拿著披風準備為她披上。這件作品所代表的不僅是文藝復興時期對希臘神話的嚮往，更是對女性生育的期望。推崇維納斯的波提且利在【春】(Allegory of Spring) 中有更為完善的表現，這幅原初放在梅迪契宅居中新娘洞房內，描述神話場景的作品，在

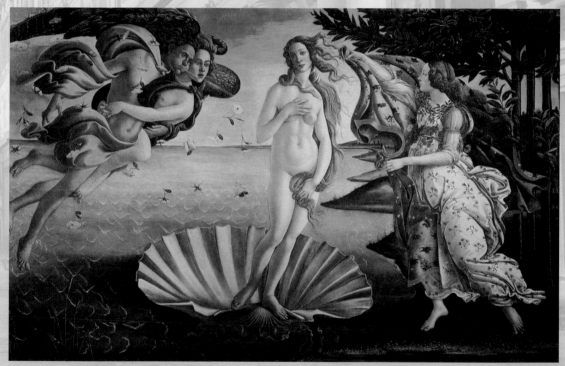

▶波提且利，【維納斯的誕生】，1480，蛋彩、畫布，172.5 × 275.5 cm，烏菲茲美術館藏。

05 翡冷翠

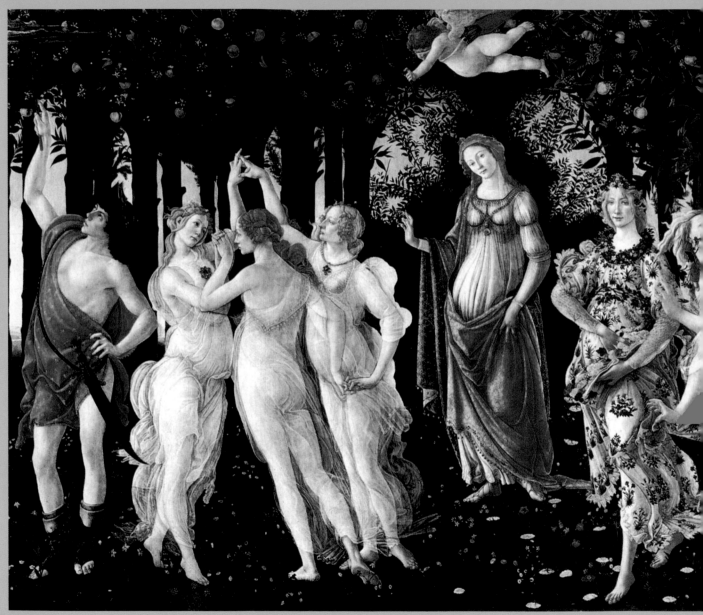

▲波提且利，【春】，1477–80，蛋彩、木板，203 × 314 cm，烏菲茲美術館藏。

義大利,這玩藝！

▲烏菲茲美術館收藏了出色的文藝復興時期繪畫作品 (ShutterStock)

一片春暖花開、萬物叢生的花園場景裡，美與生育女神維納斯站立在中央揭開序幕；左方有三位代表著每一季節的三個月，亦代表著過去、現在與未來的女神們在舞蹈，她們身上的薄紗隱約顯現著迷人的胴體，左方穿著翅膀鞋的墨丘里 (Mercury) 象徵著新郎，他將手中的枴杖指向上方，將烏雲撥弄開來，為花園帶來雨量。右方從叢林中探出身體的希神 (Zephyrus)──擬人化的西風正追逐著驚慌失措的克蘿麗絲 (Chloris)，一串代表著豐裕繁衍的植物從她嘴中竄出。神話中的克蘿麗絲被希神占有後，便懷了他的後代，被賜予花園，成為花園的主人，於是出現接下來這位戴著桂冠，身著花衣裳而神態篤定優雅的孕婦。整件作品的敘述有如連環漫畫般布局，但最終所連貫的議題則是揭露新嫁娘的命運，維納斯上端的愛神邱比特 (Cupid) 眼部被矇起來，暗喻著愛情是盲目的，而他手中的箭並沒有對準新娘，反而是指向三位美神，夫妻關係似乎沒有愛情可言，而愛情所指涉的是另外的女人們。林林總總的描述都是將女性放在被動與物化的平臺上來考量。

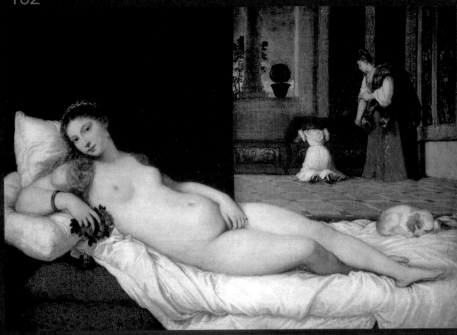

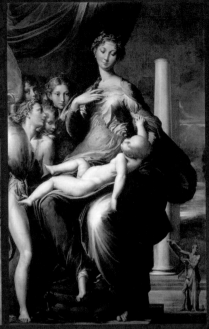

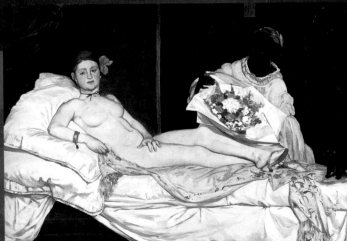

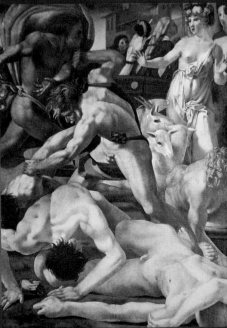

▲帕米吉奧尼諾,【長頸聖母】,1534–40,油彩、木板,219 × 135 cm,烏菲茲美術館藏。

◀羅索,【營救吉色羅之女兒的摩西】,1520–23,油彩、畫布,160 × 117 cm,烏菲茲美術館藏。

▲▲提香,【烏比諾的維納斯】,1538,油彩、畫布,119 × 165cm,烏菲茲美術館藏。
▲馬奈,【奧林匹亞】,1863,油彩、畫布,130 × 190 cm,法國巴黎奧塞美術館藏。

二十世紀的美學家約翰‧柏格 (John Burger, 1490–1576) 曾說「男人觀看女人，女人觀看男人眼中的自己」，這句話徹底毀滅了女性的主體。從提香 (Titian, Tiziano Vecellio, 1490–1576) 的【烏比諾的維納斯】(*Venus of Urbino*) 來閱讀，與前一件波提且利的裸體維納斯不同點在於：斜躺的維納斯是去神話化了的現世女子，她以主動的眼神來看觀者，一手曖昧地拂向私處，一手握著具有性器官隱喻的花朵。這是一件極為挑逗的作品，但無論如何，她仍舊是在男性的視點下擺出撩人的姿勢，並試從觀者（男性為主）的眼神中確定自己的存在。十九世紀印象派人物畫家馬奈 (Edouard Manet, 1832–1883) 亦曾經以這件作品為範本來繪製了【奧林匹亞】，裡面的人物再度剝去了神話甚至是詩意般的外衣，取代以現世且粗俗的妓女圖像，因而受到了當時衛道人士的強力杯葛。由於【烏比諾的維納斯】屬於私人委任，私人癖好在當時擁有權勢護航，因此並沒有引起明顯的抵制，對於保守勢力的質疑通常也都被歸類到矯飾主義對情色議題的癖好。

由米開朗基羅所帶起的矯飾主義在十六世紀孕育出大量的作品，其中羅索 (Rosso Fiorentino, 1495–1540) 的作品經常被視為矯飾初期的範本，在【營救吉色羅之女兒的摩西】 (*Moses Defending the Daughters of Jethro*) 中，後方應是動態人物有如攝影的定格，而前方亦屬動態的打鬥人群以平版的方式表現著透視效果，文藝復興大師們所經營的各項成果在這件作品上似乎是不存在的，這是羅索突顯個人表現主義的覺醒，但尚被十九世紀的歷史學家視之為草圖，認為是文藝復興的墮落時期。另有帕米吉奧尼諾 (Parmigianino, 1503–1540) 的【長頸聖母】(*Madonna with the Long Neck*)，圖中聖母的身體被不正常地拉長，連她腿上那幾乎快掉下來的聖嬰，都被拉長變形了，聖母超長的脖子明顯地受到米開朗基羅的梅迪契陵寢雕像的影響，前端一組人馬以仰望的崇高視點來表現，而背景則無任何預警地滑落到畫面底的平臺，藉以突顯聖母的神聖地位。如此誇張的表現手法並不是無中生有，或藝術家個人的表現手法，而是從文藝復興的透視表現再加以誇張呈現的。

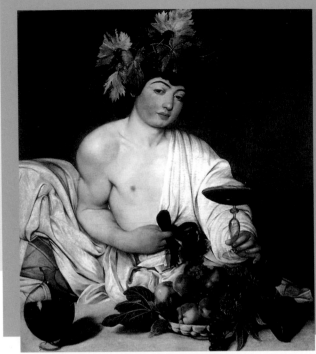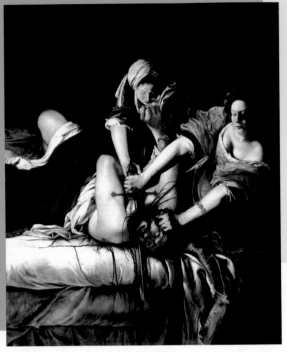

▲卡洛瓦喬,【年輕的酒神】, 1588-89, 油彩、畫布, 95 × 85 cm, 烏菲茲美術館藏。

▲簡提列斯基,【茱迪斯與霍羅夫倫斯】, c.1620, 油彩、畫布, 199 × 162.5 cm, 烏菲茲美術館藏。

巴洛克時期是文藝復興與矯飾主義的結合體, 一方面有著回歸古典寫實的表現, 一方面在內容上則出現了將矯飾內化的表現。如卡拉瓦喬 (Caravaggio, 1571-1610) 所描繪的【年輕的酒神】(*Youthful Bacchus*) 則改寫了神話故事中的酒神, 除了身上披掛有那麼一點兒象徵著希臘文化的白袍（其實是靠墊的白布）, 這位陰陽難測、醉眼撩撥著觀眾（其實是畫家）的現世年輕男子, 頭上插滿了穿梭著葡萄的葡萄葉, 乍看之下還真像準備去參加化妝晚會, 據說這位男子是卡拉瓦喬的情人馬利奧·米尼提 (Mario Minniti, 1577-1640)。卡洛瓦喬經常以周邊友人或鄰家的市井小民來敘述具有豐厚歷史的神話故事, 而現世與神話這兩個具有落差的結合, 則是將矯飾主義內化之後的表現。

烏菲茲美術館內有一件難得的巴洛克時期女性藝術家的作品，即簡提列斯基 (Artemisia Gentileschi, 1593–1652) 所繪製的【茱迪斯與霍羅夫倫斯】。這件作品留給站在前面觀看的人強烈的印象，畫中的鮮血幾乎是直噴出畫面，其戲劇化讓人有躲避不及的入戲感。《聖經》傳說故事中的烈女茱迪斯在此化身為勇敢的中年婦女，雙手將霍羅夫倫斯割喉，她一點兒也不畏懼地直視宰殺的對象，這與歷來描繪同樣主題的作品裡，茱迪斯害怕軟弱地迴避去看手中的宰殺過程，是截然不同的。可探究的是簡提列斯基在年輕時候曾被她畫家父親的助手強暴，她自此不斷重複地描繪這一幕殺戮的場景，作為自己的一種治療。

烏菲茲美術館的收藏及其故事是一輩子也說不完的，且待觀者一一探訪。

犒賞自己對文藝復興的人文探索，最好的方式是到中央市場旁，有著當地人進出的牛排館，品嚐一份翡冷翠碳烤牛排，除去烤焦部分會致癌的疑慮，享受人間美味，並在飯後來一份整顆檸檬所包裹的冰，更完滿了這趟豐富的人文之旅！

▶翡冷翠著名的碳烤牛排（謝鴻均攝）

# 06　威尼斯

*Venezia*

—— 波光瀲豔的古往今來

這輩子要是沒有造訪威尼斯，下輩子就不一定看得到了！這雖是個聳危言聳聽的傳言，但以目前威尼斯地勢逐漸下沉的狀況來說，還是趁早將造訪威尼斯放入旅遊計畫裡吧！

這是個任何一個季節都恰當、來多久都值得、做什麼都可以、從任何地方開始走都行得通的迷人水城。一般來說，藝術工作者總是會將參觀 / 研究隔年一屆的威尼斯雙年展 (Venice Biennale) 或威尼斯建築雙年展 (Venice Architecture Biennale) 排入自己的年度計畫表。筆者從 1987 年還是學生時期的自助旅行，到 2005 年之間造訪過六次，最長的一次是 1992 年因紐約大學的海外課程而住了兩個月，每天從住處到學校 / 工作室都依不同路線，因為撩人的巷弄、水道與別具特色的大小橋，總是比地圖或牆上便利的指標更具說服力，也為每日的創作進度收集了不少靈感。這個城市裡沒有任何有輪子的交通工具，唯一的交通工具就是船——穿梭在大運河中的水上巴士 (Vaporetto) 與小運河間的貢多拉 (Gondola)，走路有如呼吸與喝水一般自然，也因此造就了威尼斯當地的女孩人人一雙娟秀的長腿。

對威尼斯的主要視覺印象通常是穿梭在運河中駕著貢多拉、高唱著民謠的船夫，而灑在運河上的陽光被波紋剪成碎片而裁作千萬顆鑽石，主運河兩旁的拜占庭風格、哥德式風格、文藝復興式風格與巴洛克風格，以及小運河旁的民宅，皆受到水上閃動的折射而錦上添花

義大利，這玩藝！

地穿金戴玉，金光閃閃的動人光輝，更是醒目地四處穿梭在狹小的運河兩旁牆壁上，當地人稱這四處亂竄、閃爍不定的折射光影為小精靈，搖曳夢幻的倒影則讓視覺藝術家鍥而不舍地捕捉。水、光與影的奇幻交織將威尼斯內化為十五世紀以來的藝術重鎮，從盛期文藝復興到收藏現代美術的佩姬‧古根漢美術館 (Peggy Guggenheim Collection)，以及自 1895 年以來標榜當代藝術發展的威尼斯雙年展。威尼斯的藝術從古典、現代到當代，可說是一應俱全。

十五世紀末期油畫顏料的使用逐漸普遍與成熟，這讓繪畫表現趨向以色彩來取代過去以線條為主的特色，然而在當時曾受到相當大的杯葛，主張素描至上者認為色彩僅是輔助用的，因記載文藝復興藝術狀況而享譽盛名的畫家／學者瓦薩利 (Giorgio Vasari, 1511–1574) 亦批評了威尼斯畫家以色彩來掩飾自己繪畫能力之不足，這讓素描與色彩的討論在文藝復興末期產生了對立。但對於生活在燦爛陽光下的威尼斯畫家來說，四周所環繞的蕩漾之水，讓物像的外形時時處在不固定的亮麗與閃動的狀態下，因此以色彩來表現是最為恰當的，

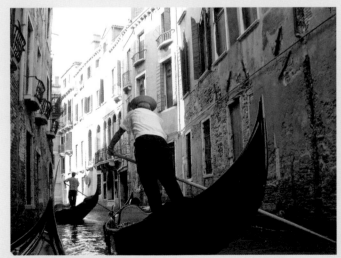

▲穿梭在運河中駕著貢多拉、高唱著民謠的船夫（伍木良攝）

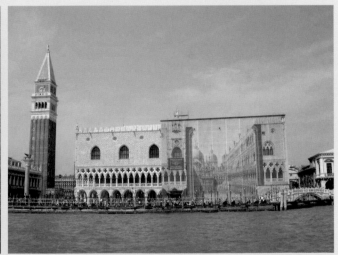

▲從海上看威尼斯的聖馬可廣場（伍木良攝）

這讓他們所在意的不再只是物像本身而已，還包括了整體氛圍的掌握與處理。領導威尼斯畫派進入盛期文藝復興的吉奧瓦尼‧貝里尼 (Giovanni Bellini, c. 1430–1516) 則是箇中高手，他的弟子提香與吉奧喬尼 (Giorgione, 1477–1510) 受到深刻的影響，而承傳了色彩的魔幻表現。

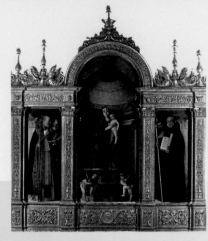

▲吉奧瓦尼‧貝里尼，【寶座聖母】，1488，祭壇三連屏，油畫、嵌版，聖方濟會榮耀聖母教堂藏。

貝里尼家族出了許多畫家，其中以吉奧瓦尼最為著名，且他在色彩的表現上被認為具有革命性的影響力。其繪畫主題以宗教為主，藉著慢乾的油畫特質將色彩層層溶混，以感官與絢麗色彩來刻劃細節。在這座十五世紀所更建的聖方濟會榮耀聖母教堂 (Basilica Santa Maria Gloriosa dei Frari) 內，可見到他著名的祭壇三連屏的【寶座聖母】(Frari Triptych)，安坐中央的是瑪麗亞和聖嬰，聖尼古拉斯與聖彼得 (Saints Nicholas and Peter) 在左側，而聖馬可和拿著僧侶教規書的聖本篤 (Saints Mark and Benedict) 在右側，寶座下方有兩位象徵秩序與和諧的奏樂天使，其人物表現有著幾可亂真的生動寫實描繪，圍繞在人物四周的是精雕細琢的哥德式木框與接連著畫中圓頂與挨壁柱裝飾，整體的設計與執行具有無懈可擊的樣貌，聖母頂上有一行字：「在您的呵護下，我的心與我的生命將會安全升上天堂」。

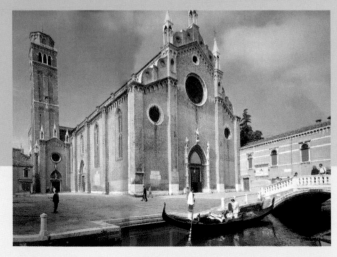

◀聖方濟會榮耀聖母教堂

教堂內另有提香最為人所稱頌的【聖母升天圖】(Assumption of the Virgin) 與【佩薩羅府的聖母圖】(Madonna with Saints and Members of Pesaro Family)，兩件作品皆是稱頌聖母瑪麗亞。【聖母升天圖】這幅巨大的祭壇畫亦是他個人繪畫生涯的里程碑，在人物刻劃的部分明顯

▶▶提香，【佩薩羅府的聖母圖】，1519–26，祭壇畫，油畫、畫布，478 × 266 cm，聖方濟會榮耀聖母教堂藏。

▶提香，【聖母升天圖】，1516–18，油畫，690 × 360 cm，聖方濟會榮耀聖母教堂藏。

義大利, 這玩藝！

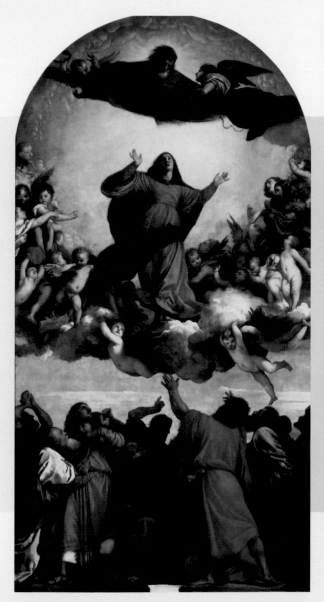

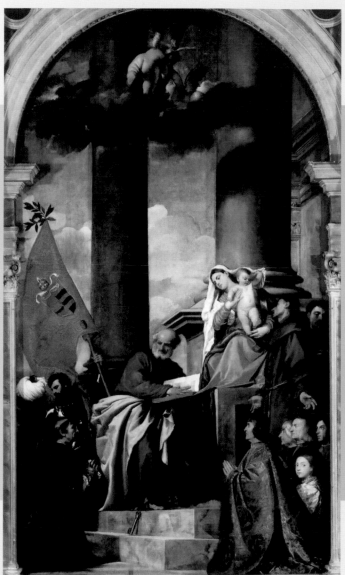

06　威尼斯
*Venezia*

受到拉斐爾的影響，而畫面上則分化為三層結構來突破傳統表現，最下方為基督的十二使徒，聖彼得跪在地上用雙手捶胸，聖湯瑪斯指向聖母，而身著紅罩衫的聖安德魯斯則全身趨向前上方，每個人都在錯愕當中有著戲劇化的肢體語言；中間這一層的瑪麗亞在聖光的照浴中仰望不朽的聖父，她的四周環繞著歡愉的小天使；最上方則是慈愛的聖父在呼喚著。這幅紀念佩薩羅 (Jacopo Pesaro) 戰勝土耳其的【佩薩羅府的聖母圖】乃提香試圖突破他的老師貝里尼的作品，也是他嘗試脫離對描繪委任者畫像的傳統表現，畫中的佩薩羅合掌當胸跪在聖母面前，而一位穿盔甲的軍人將一名土耳其俘虜壓在他的面前，聖彼得和聖母親切地望向他們，聖法蘭西斯將小耶穌基督的視點帶向跪在四周的佩薩羅家族成員。提香刻意安排了人物視點的動向，且將光、空氣與色彩和諧地均布在畫面上，在結構上以兩支擎天巨柱撐上雲霄，以及左方濃厚的紅色大旗子來平衡右方的人群，而他在繪畫上斗膽地將聖母移到旁邊位置，如此的革新對當時的人來說是頗不尋常的。

在聖洛克大會堂 (Scuola Grande di San Rocco) 內有矯飾主義大師丁多列托 (Jacopo Tintoretto, 1518–1594) 於 1564 年受委任繪製的天棚畫與壁畫，據說野心勃勃的丁多列托為了得到這件委任工作，曾率他的兒子 (Domenico, 1560–1635) 與女兒 (Marietta, 1556–1590) 一同在公布的前夜到會場將所有的草圖裝置在現場，令評審委員印象深刻而賦予委任，這讓對手極為憤慨，而歷經了 23 年才完成的委任工作則成為他畢生心血的代表。作品包括了瑪麗亞與基督的生命旅程，其繪畫風格黝暗與騷動，使用大量的黑色與強烈的明暗對比，詭異的粗獷筆觸描構著大量竄動在畫面上的人物，動盪不安的場景總是充滿著災難性，道盡畫中的悲劇感並引發觀畫者的激昂情緒，其畫風在當時是讓人咋舌的異類，亦帶給另一位矯飾主義畫家葛雷柯 (El Greco, 1541–1614) 相當大的影響，但此類畫風至二十

▲聖洛克大會堂

世紀才受到學者正視，認為是將古典轉移到巴洛克戲劇化表現的過渡期。在【聖告】(The Annunciation) 中，大天使率領著一群數不清的小天使跟隨著聖靈化身的鴿子從殘破的門檻「擲」向瑪麗亞，沉重寫實的人群不再有過去聖人的輕盈，這讓聖母處於驚嚇當中。在【最後的晚餐】(The Last Supper) 中，餐桌旁一群忙碌的人在漆黑如山洞的室內，他們竊竊私語著是誰出賣了基督，晦暗的描繪將危機意識提到最高點，作品前方尚有一隻象徵著忠誠的狗兒，不知是張望著這齣悲劇還是等著吃剩的食物？在【十字架】(The Crucifixion) 中，將基督與另外兩聖人被釘上十字架的過程分成三段敘述，四周圍繞的人物如螞蟻黏著果糖般不放，在雜亂無章的聚集中，羅馬兵或信徒的分野似乎不重要了，因為千頭亂鑽的每個人都是如此灰頭土臉地哀傷與忙碌。會堂貼心地準備了鏡子讓觀者能夠低頭從鏡中

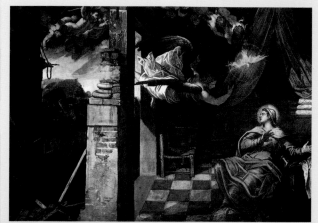
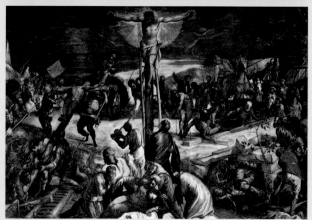

▲▲丁托列多，【聖告】，1583–87，油彩、畫布，422 × 545 cm，聖洛克大會堂藏。
▲丁托列多，【十字架】（局部），1562，聖洛克大會堂藏。

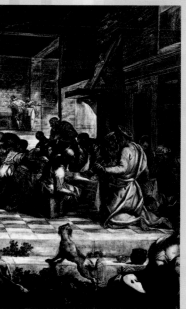

▲丁托列多，【最後的晚餐】，1578–81，油彩、畫布，538 × 487 cm，聖洛克大會堂藏。

觀看天棚的圖像，省去了仰頭看久之後的後遺症。而丁多列托在聖洛克大會堂的矯飾主義表現，將其晦暗陰森的特質，強而有力地綑綁著每一位觀者，這真是個讓人忘不了的矯飾經驗！

若要繼續追隨丁多列托的作品，可逛至收藏有大批威尼斯藝術的學院美術館 (Gallerie dell' Accademia)，【盜取聖馬可遺體】(*The Stealing of the Body of St Mark*) 中，駱駝象徵著聖馬可遺體的來處埃及，在風雲變色的廣場上，前景有一群巨大且能夠辨識面貌的人與駱駝簇擁著遺體，背景則是如蝦米般樣式化人物往建築物裡奔跑。丁多列托以一貫的壯烈交雜危機的畫風，描繪了

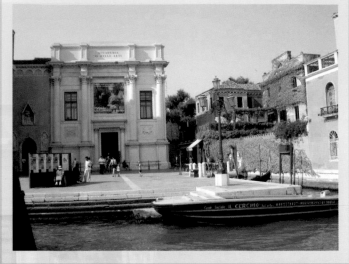

◀威尼斯學院美術館（伍木良攝）

這場神聖的偷竊行為。前方一組巨大的人與駱駝與後方刻意強調透視的人物產生了很大的對比。文藝復興盛期以來所強調的科學化透視表現，以測量尺度而非肉眼判斷來結構的透視會使三度空間變形，進而產生戲劇化的張力。其中，在理性與感性交錯中，以脫離合理表現為特色的矯飾主義則成為十六世紀藝術的主流。理性有其規章可循，但背離了理性的不合理狀況則呈無政府狀態般的多元，有趣的是，十六世紀矯飾主義的前衛性成為二十世紀達達主義以來所延續至今未曾退燒的觀念。

學院美術館的收藏橫跨五個世紀，從中世紀、文藝復興、矯飾主義、巴洛克到洛可可等風格盡在其中。屬文藝復興盛期的吉奧喬尼出自貝里尼工作坊，是和提香同門的威尼斯派畫家，他極為神祕無解的【暴風雨】(*La Tempesta*) 數世紀來讓人悱疑猜測這是幼年的帕西斯？是墨丘里在觀看餵哺厄帕斯 (Epaphus) 的仙女？出埃及記？還是描繪畫家自己的出生？大部分學者索性稱之為「吉普賽人與軍官」，或「暴風雨」，因為整件作品的主角畢竟是風雨欲來前動盪的大自然──這對以描繪人體為主的當代主題來說，是極為罕見的，而自在自得的人物在其中則不為暴風雨所動。廢墟狀的背景亦屈服於大自然生生不息的生命力，而在

義大利，這玩藝！

大自然的庇佑下，人物似乎僅是畫面需要的配角而已。此作後來經 X 光探測曾顯示出軍官原本是一位裸女坐像，對應著整體的自然氛圍。無論如何，在當時以人物、《聖經》與歷史敘述為題的繪畫主流裡，吉奧喬尼這種個人的直覺美學極為異常，也是數世紀以來的學者們試圖研究的對象。

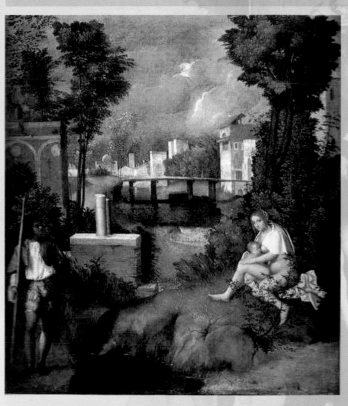

▲丁托列多，【盜取聖馬可遺體】，1562，油彩、畫布，398 × 315 cm，義大利威尼斯學院美術館藏。
▶吉奧喬尼，【暴風雨】，1507，油彩、畫布，82 × 79 cm，義大利威尼斯學院美術館藏。

維 洛 内 些 (Paolo Veronese, 1528–1588) 長達12公尺的巨幅畫作【利維家的盛宴】(*Feast in the House of Levi*) 占據一整面牆，其原名為「最後的晚餐」，但所鋪陳的内容卻與宗教故事完全不相稱，反映著當時威尼斯奢華生活的飲酒作樂場景，其耐人尋味的喧鬧與雜亂的細節景象，不僅為觀者提供了豐富的解讀趣味，亦由此

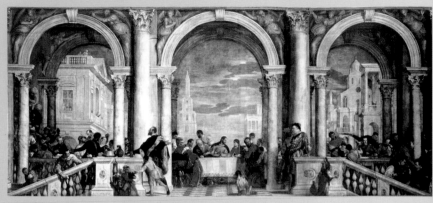

▲維洛内些，【利維家的盛宴】，油彩、畫布，1573，555 × 1280 cm，義大利威尼斯學院美術館藏。

被視為異教徒的墮落聚會，維洛内些還因此上宗教法庭受審，被勒令去除其中的褻瀆情節，但他索性將作品改名為能夠包容各種頹廢享樂的盛宴，直讓人領教了矯飾主義畫家無法受限的自由態度。

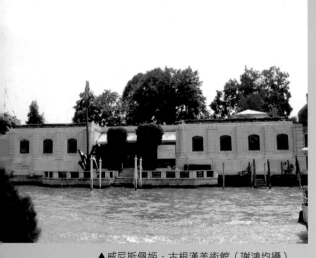

▲威尼斯佩姬‧古根漢美術館（謝鴻均攝）

離學院美術館不遠處是佩姬‧古根漢美術館，這座從大運河可一覽無遺的白色建築，原本為四層樓的設計，但蓋了一層就停止了，1949 年美國女富豪佩姬‧古根漢 (Peggy Guggenheim, 1898–1979) 將其買下，以陳設她所收藏的現代主義作品。從運河上一眼望去最為醒目的戶外雕塑是馬里尼 (Marino Marini, 1901–1980) 所做的銅雕【城市天使】(*The Angel of the City*)，一位性器勃起的男子坐在馬上，馬兒伸長的脖子與性器相呼應著，男子雙手舒展作仰天長嘯狀。這件作品受到各方的杯葛，認為太過於男性情慾的陽具崇拜。佩姬的第二任丈夫恩斯特 (Max Ernst, 1891–1976) 使用了拓印技法來捕捉影像，再根據影像來塑形，他以創新

義大利，這玩藝！

Image courtesy of SRGF

Image courtesy of SRGF

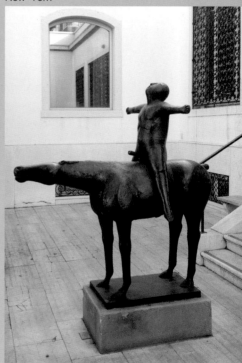

▲恩斯特，【獸夫妻】，1933，油彩、畫布，91.9 × 73.3 cm，義大利威尼斯佩姬‧古根漢美術館藏。

▲馬格利特，【空間的聲音】，1931，油彩、畫布，72.7 × 54.2 cm，義大利威尼斯佩姬‧古根漢美術館藏。

▲馬里尼，【城市天使】，1948（1950 翻鑄），青銅塑像，167.5 × 106 cm，義大利威尼斯佩姬‧古根漢美術館藏。

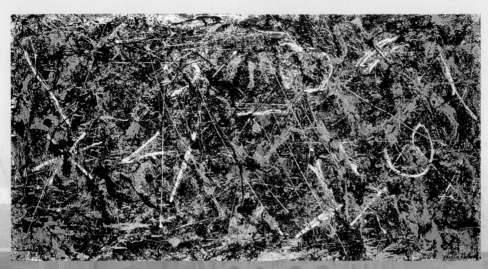

的手法來實踐超現實主義。馬格利特 (René Magritte, 1898–1967) 具哲學性思考的表現更為超現實開闢了嶄新的方向, 在【空間的聲音】(*Voice of Space*) 裡, 他在森林之上的空中繪置了三個巨大鈴鐺, 讓我們思考聲音與空間二者相存的關係。此外, 與佩姬有過一段情的畫家波洛克 (Jackson Pollock, 1912–1956) 創始了自動性表現技法, 為抽象表現主義開啟了新紀元; 但女性研究者從文化角度來批判, 則認為波洛克的潑灑乃男性的射精行為。這座標榜著現代主義的美術館在威尼斯頗為另類, 但如果將它拿來作為跨越到威尼斯雙年展這類當代藝術的橋樑, 是再恰當也不過了。

始自 1895 年的威尼斯雙年展是當代藝術的國際性指標, 其展出從莫內 (Claude Monet, 1840–1926) 和雷諾瓦 (Pierre-Auguste Renoir, 1841–1919) 的作品開始, 至今已邁入五十一屆的藝術界盛事, 每奇數年都會頒發金獅獎、年輕藝術家金獅獎、國家館金獅獎、年輕義大利藝術家獎等獎項。而當代的定義為何? 就此, 一般乃指近十至二十年所發生的藝術現象, 故當代是一種流動性的藝術狀態:莫內曾代表著 1895 年的當代,而成為今天的歷史;達敏・赫斯特 (Damien Hirst, 1965– ) 為 2003 年的當代,亦將沉澱為二十年後的歷史。因此藝術工

義大利,這玩藝!

作者有生之年若要維持自我的當代性，則需時時與當代藝術和思潮做平臺式的敏銳思考，觀賞與研究世界性的雙年展（尤其是威尼斯雙年展）於是就成為必要之行了。

雙年展歷經一百多年，其規模在逐漸擴展與延伸中，以 2005 年來說，包括以義大利主辦單位策劃邀請的主題館、七十個國家館以及會外展等，以堡壘東區的綠園城堡 (Giardini Pubblici) 為主，延伸到軍火庫 (Arsenale)，會外展則散布在威尼斯各處角落，如臺灣館自 1993 年來皆租用緊鄰聖馬可、極為醒目的普里奇歐尼宮 (Pallazzo delle Prigioni)。這讓觀賞者一方面有據點式的路線，一方面在尋訪會外館時能兼逛行威尼斯大街小巷。

雙年展綠園城堡後面的巷道
謝鴻均攝）

▼普里奇歐尼宮，自 1993 年開始，臺灣即在威尼斯雙年展中租用此地作為臺灣館。（丁立華攝）

▼嘆息橋上（謝鴻均攝）

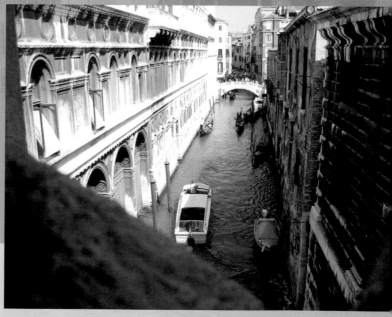

第五十屆威尼斯雙年展 (2003) 主題是「夢想與衝突」(Dream and Conflicts)，從聖馬可廣場就可看到由 Archea Associati/C+S associati 所設計的巨型筒狀看板，許多作品是環繞在歷經911 的恐怖攻擊後的反思，如西班牙館的聖地牙哥・塞拉 (Santiago Sierra, 1966−) 以黑色垃圾袋將國家名字包起，並在入口高砌磚塊不讓人進入，不放棄的觀者繞道後門會發現兩位警衛在檢查護照，只有持西班牙護照的人才能夠進入，但進入後所見則如廢墟般只有一名面對著牆角的人。這讓人延續達達主義的思考，究竟藝術在人類劫難中能夠提供什麼樣的幫助？而有如第三次世界大戰般無孔不入的恐怖分子，是否藉著護照的安檢就能夠阻擋？在主題館中瑞萬・紐斯克汪德 (Rivane Neuenschwander, 1967−) 以各國國旗製作醒目的球，讓觀者能夠在如孩童般玩球的過程中，思考我們該以友善的心態來處理國與國之間的問題，還是將各國的問題踢給其他國家去傷腦筋；前方的卡密特・吉兒 (Carmit Gil, 1976−) 以公車扶手立體造形，影射巴勒斯坦人自殺爆破的以色列公車，諷刺的是，它具現了當年八月份的公車爆炸案所炸剩的扶手部分。露西・麥肯紀 (Lucy Mckenzie, 1977−) 則以可愛的讚嘆聲 "Mmm! Ahh! Ohh!" 來軟化這些冰冷僵硬的政治議題。巴勒斯坦似乎已成了恐怖攻擊的代名詞，珊第・希勒 (Sandi Hilal, 1973−) 與亞歷山卓・沛提 (Alessandro Petti, 1973−) 兩人合作以放大的巴勒斯坦護照林立在戶外，為市井小民作無言的抗議。

▼西班牙館，不放棄的觀者繞道後門會發現兩位警衛在檢查護照，只有持西班牙護照的人才能夠進入，聖地牙哥・塞拉，第五十屆威尼斯雙年展。（謝鴻均攝）

▶第五十屆威尼斯雙年展的巨型筒狀看板，Archea Associati/C+S associati 設計。（謝鴻均攝）

▶▶主題館中瑞萬·紐克斯汪德以各國國旗製作醒目的球，讓觀者能夠在如孩童般玩球的過程中，以友善的心態來處理國以國之間的問題。（謝鴻均攝）

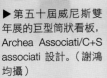

▶露西·麥肯紀則以可愛的讚嘆聲"Mmm! Ahh! Ohh!"來作見證（伍木良攝）

▶▶卡密特·吉兒以公車扶手立體造形，影射巴勒斯坦人自殺爆破的以色列公車，諷刺的是，它具現了八月份的公車爆炸案所炸剩的扶手部分。（謝鴻均攝）

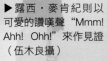

▲希勒與沛提兩人合作以放大的巴勒斯坦護照林立在戶外，為市井小民作無言的抗議。

▲聖方濟會榮耀聖母教堂內一座下層有四名彎著頭的黑奴雕像（謝鴻均攝）

在美國館的入口處，佛烈德‧威爾森 (Fred Wilson, 1954– ) 挪用聖方濟會榮耀聖母教堂內一座下層有四名彎著頭的黑奴雕像，以輸出方式陳列，來提醒並諷刺美國建國期間亦引進了非洲黑奴的史實。二十世紀後半期開始，因多元文化的並進，已形成西方主流沒落的不爭事實，故西方世界廣泛地討論並反省著弱勢族群被利用與被歧視的情況，這股影響力在藝術界產生巨大的回響，藝術的表現逐漸成為各類跨領域的反省管道。館內的雕像亦延伸著非裔議題，蹲屈身體的黑奴撐起了數尊熟悉的希臘古典石膏像，這當中的黑與白世界且質疑著西方二元論傳統，杯葛現世非黑即白的自我侷限。從聖方濟會榮耀聖母教堂內一廂情願的宗教情懷，到當代藝術以反省、質疑、杯葛等態度來面對過去的歷史，激起各樣實

▲▲威爾森在美國館挪用聖方濟會榮耀聖母教堂內一座下層有四名彎著頭的黑奴雕像（謝鴻均攝）

▲威爾森的雕像亦延伸著非裔議題，蹲屈身體的黑奴撐起了數尊熟悉的希臘古典石膏像。（丁立華攝）

義大利，這玩藝！

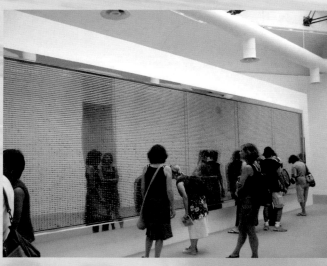

◀達敏・赫斯特以精雕細琢的功夫將各類型的藥丸依原尺寸大小雕刻並陳列在玻璃前（謝鴻均攝）

驗性的爆發力。

在真真假假的虛幻空間裡，達敏・赫斯特以精雕細琢的功夫將各類型的藥丸依原尺寸大小雕刻並陳列在玻璃前，讓觀者細看五花八門的藥丸的同時，也看到了與它們有不解之緣的自己。當紅於美國藝壇的湯瑪斯・德曼 (Thomas Demand, 1964–) 利用紙張以手工剪接的方式結構成森林，人造光仿若晨曦在葉間透出，他以輸出的方式陳設在戶外，與戶外的樹林作一幾假亂真的對話。他以傳統勞作的方式，高科技影響下大量的輸出裝置，一方面杯葛一方面推崇當代的文明。同時，托畢亞斯・雷柏格 (Tobias Rehberger, 1966–) 亦用了晶亮迷人的玻璃球，在室內結構出一個繽紛的玻璃屋，對應著玻璃島慕拉諾 (Murano) 以及威尼斯本島上處處可見琳瑯滿目的玻璃藝術品。義大利麵條也被裘瑟夫・加伯隆 (Giuseppe Gabellone, 1973–) 以東西合併的手法，結構成日本浮世繪上的人物。與環境和地緣之間的對話，拉近了藝術與生活的距離，也為藝術帶來了重生的魅力。

首次由兩位女性策展人瑪利亞・德・柯芮爾 (Maria de Corral) 與羅莎・瑪汀妮茲 (Rosa Martinez) 所主持的 2005 年雙年展，似乎暫時離開了男性世界的陽剛與霸氣，回到了自省的層面來逆轉歷史 (His Story) 對女性的詮釋。在軍械庫所策展的「行到無涯」入場口，有游擊女孩 (Guerrilla Girls) 的巨型海報，以帶著猩猩面具的安格爾女性畫像來控訴：「女性一定要被剝光身體才能進入大都會美術館嗎？」。游擊女孩是一群對抗歧視與差別待遇的女性（亦包括男性）藝術工作者，以游擊隊 (Guerrilla) 與大猩猩 (Gorilla) 之同音來作為發音與圖像上的對應，她（他）們從 1985 年開始以公共海報與集體行動的方式杯葛歷史與當代藝術環境中對女性及弱勢族群的不公。

威尼斯雙年展凝聚了當代藝術所關照的領域，並以跨領域的方式將藝術與生活的疆界拉近。二十一世紀的雙年展似乎以意識形態為主導，藝術在一旁陪笑伴唱，令人不禁懷疑「藝術已死」了嗎？不，筆者持有樂觀的態度，認為藝術已如聖母般升天了，借屍還魂於人類的思考平臺上，強調著粉墨登場如小丑般的搞笑，也彰顯著卸下面具後的無奈，這，不就是當代人活生生的寫照嗎？

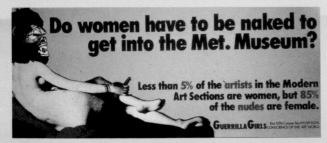

◀有游擊女孩 (Guerrilla Girls) 的巨型海報，以帶著猩猩面具的安格爾女性畫像來進行控訴。

義大利, 這玩藝！

▶湯瑪斯・德曼利用紙張以手工剪接的方式結構成森林，人造光仿若晨曦在葉間透出，他以輸出的方式陳設在戶外，與戶外的樹林作一幾假亂真的對話。（謝鴻均攝）

▲托畢亞斯・雷柏格亦用了晶亮迷人的玻璃球，在室內結構出一個繽紛的玻璃屋。（謝鴻均攝）

▶裘瑟夫・加伯隆以東西合併的手法，結構成日本浮世繪上的人物。（謝鴻均攝）

06　威尼斯

——文藝復興的閃亮碎鑽

## 帕都瓦 Padova

離威尼斯一個多小時車程的帕都瓦是往米蘭的必經之地，此處是大學城，有著顯赫的學術歷史背景。對文藝復興的研究者來說，親臨斯闊洛維尼禮拜堂 (Cappella degli Scrovegni) 觀看喬托 (Giotto di Bondone, 1267–1337) 這位始祖的壁畫，以及參觀帕都瓦大學古老的醫學解剖室，是有絕對的必要性。由於喬托是中世紀結束之後第一位處理真實人物、表情與空間的畫家，而人體解剖學對文藝復興時期來說，則是突破希臘羅馬古典傳統的關鍵。

參觀斯闊洛維尼禮拜堂的喬托壁畫，有如進入文藝復興之前的洗禮，觀者會被領入 2003 年 3 月才開幕的多媒體放映室，先吸收相關於喬托的所有資訊。喬托在進行斯闊洛維尼禮拜堂所委任的壁畫時已頗負盛名，依教堂之要求他描繪舊約與新約的系列故事，他依建築結構來裝飾與構圖，將敘述內容規劃為瑪麗亞的一生、基督的一生、基督受難、最後的審判以及罪與善，整件作品在兩年之內完成 (1303–05)。在連環圖像的帶領下，觀者有如親臨《聖經》敘述的種種，其內容淺顯易懂，讓即使不識字的民眾也能夠在進到教堂時，從這些圖像來了解耶穌為拯救眾人而作的犧牲，從深思與禱告中得到祂的感召。

喬托活躍於十三世紀末，曾為當時重要的銀行家以及教皇繪製壁畫，並受委任於米蘭、羅馬及帕都瓦最有勢力的斯闊洛維尼家族。他對文藝復興最大的貢獻在於將中世紀樣式化的人物表現帶入寫實的境界，為西方人物繪畫開啟自古希臘以後便沉寂已久的方向。此外，在中世紀所忽視的空間表現，亦延續了古希臘羅馬的三度空間寫實處理。如禮拜堂內【聖告】(The Annunciation) 裡，建築物的門隔開了天使與聖母的兩個空間，但在壁畫描繪上則各自出現了立體的建築空間；在【最後的晚餐】(The Last Supper) 中，繞著長桌用餐的十二門徒中，有五位以背對觀者的姿態突顯其立體寫實的空間；在著名的【聖殤】(Pieta) 裡，現世化了的聖母與空中天使，臉部有一致的哀傷容顏，雖然是制式化的表情，但總是走出了中世紀拒絕呈現肉身表情的堅持，亦成了喬托的註冊商標；此外在走出禮拜堂時，【最後的審判】(The Last Judgement) 這幅位於入口牆上，也是禮拜堂最大的壁畫中，可看到與傳統風格較為接近的表現，而這面壁畫據說大部分是出自他的助手，工整的構圖乃承傳了拜

▶▶斯闊洛維尼禮拜堂（陳蕙冰攝）
▶喬托在斯闊洛維尼禮拜堂內的濕壁畫，敘述內容規劃為瑪麗亞的一生、基督的一生、基督受難、最後的審判以及罪與善，1303–05。

占庭傳統，內有審判的基督、天堂、地獄、十二門徒及天使，但在下端靠中間部分，總還是以立體結構來描繪了斯闊洛維尼向聖母獻上禮拜堂的模型。整個禮拜堂的巡禮大約是三十分鐘，為了延長這批古老壁畫的壽命，參觀人數與時間受到嚴密的控制，同時也用被稱做「人工肺」的空氣濾淨器來滌清內部的二氧化碳污染。

▲喬托，【聖告】，1303-05，斯闊洛維尼禮拜堂藏。
▶喬托，【最後的晚餐】，1303-05，斯闊洛維尼禮拜堂藏。

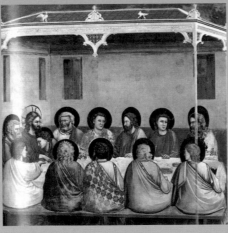

▲喬托，【聖殤】，1305，溼壁畫，200 × 185 cm，斯闊洛維尼禮拜堂。
▶喬托以連環圖像的方式，讓觀者有如親臨《聖經》敘述的種種，從中了解耶穌為拯救眾人而作的犧牲，從深思與禱告中得到他的感召。

義大利,這玩藝!

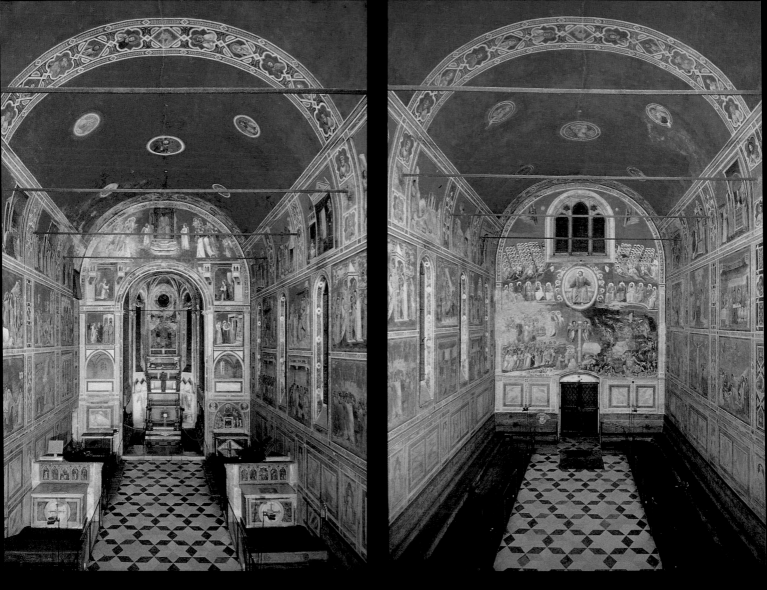

◀喬托,【最後的
審判】,1303-05
斯闊洛維尼禮拜
堂藏。

西元十三世紀初，波隆納成立了第一所醫學院，1594 年位於水牛府 (Palazzo del Bo) 的帕都瓦大學成立了解剖講堂，這座能夠容納 200 人的精緻木製講堂，使用了三個世紀卻仍舊保存完整，至今仍吸引著好奇及仰慕的人群來此參觀，這也引領了我們造訪解剖學為藝術領域所延伸的平臺。

解剖學在亞里斯多德的希臘時期就已經開始並留下大量有系統的證據，但在當時還是以解剖動物為主，以探尋感官察覺的真實世界，他曾強調解剖學家並非想要看令人作嘔的體內部位，而是要思考結構大自然的哲學；然當時對於人體的結構仍舊以柏拉圖完美形式的表徵，以概念思考為主，因此希臘時期的雕像乃以理想化的結構為主。而中世紀將不了解的事物歸屬於聖蹟，重視形而上與來生的哲學認知，則將代表著現世的肉身認知掩藏在厚厚的教士袍中不提。

十三世紀以來逐漸發達的解剖學，讓文藝復興時期的藝術家們得以從解剖中，研究人體內部的組織、肌肉與骨骼，進而認識身體結構；並以深入探索人體構造，來突破外在表現的視覺侷限性。阿爾伯迪在 1435 年便曾主張，藝術家必須要從解剖人體來學習基礎的繪畫：從早期肌肉結構的練習，描繪出矯作的人體，到後來成熟的自然表現，人體解剖學已成為藝術家們在描繪人體時所必需的能力。到了十六世紀早期，人體解剖學則成為藝術家們最為感興趣的學科，達文西曾解剖過三十具屍體，以驚人數量的素描作品來研究並練習人體解剖圖，使他的油畫作品能夠以優雅自然的形象給我們完美無瑕的視覺經驗。而在這座橢圓形的水牛府解剖講堂內，一圈又一圈的觀看臺會讓人浮現羅馬競技場的印象，但分別以格鬥及認知為主的目的卻是截然不同的，其六層甜筒狀的核桃木雕欄杆結構，以 360 度環繞角度來檢視教授在臺上所引介的生命結構，這對好奇與好學的文藝復興人來說，的確是個讓人興奮的經驗。

▼喬托在【最後的審判】中，以立體結構來描繪了斯闊洛維尼向聖母獻上禮拜堂的模型。

## 維洛那 Verona

進入維洛那城的入口處有一座目前保存最完善之一的羅馬劇場廢墟，此劇場可坐滿 22000 人，與羅馬鬥獸場一般，在過去也是格鬥士亡魂疊繞的血腥場地，然而輪流轉動的風水卻讓此處每年暑假都舉行高雅的戶外歌劇。筆者路過兩次都是上演無論是排場或內容皆屬膾炙人口的《阿伊達》(Aida)，巨型的埃及長老舞臺道具在劇場外等候進出，多麼誘惑，怎奈每次到維洛那都是前往米蘭的路過之地。

走入從中世紀以來便是香草及藥草市場的百草廣場 (Piazza Erbe) 路上，會經過一條沒有車輛的步行道，在這裡各個義大利設計名牌精品都看得到也買得到，可說是血拼族的樂園，光是從櫥窗的觀光就可了解義大利的品牌以及流行趨勢。維洛那也為觀光客打造了一個非

◀義大利設計名牌精品街，血拼族的樂園。（伍木良攝）
▼羅馬劇場廢墟，巨型的《阿伊達》舞臺道具在劇場外等候進出。（伍木良攝）

義大利, 這玩藝！

常安詳舒適的城市，其地方性的烹飪極為道地，使逛街與用餐成為悠閒的樂趣。尤其當威尼斯本島的旅社大客滿之時，此地往往是觀光客首先選擇的下榻之處。

通常來到維洛那的觀光客，都會直奔茱麗葉之家，一睹茱麗葉與羅蜜歐共譜戀曲的陽臺和中庭，或者登上陽臺親嘗自扮茱麗葉的風采。但通常都會令人失望，因為行經一處狹窄的通道走向中庭，所建牆面都被黏貼有無數的觀光客為自己的情人所留下的訊息，髒亂噁心得可以。且讓人似曾相識於 2003 年威尼斯雙年展裡魯道夫·史汀喬 (Rudolf Stingel, 1956– ) 在牆上布滿以海綿、保麗龍板及鋁箔紙的版面之作，藝術家讓觀眾自行在上面留言，見證「作者已死」，讓觀眾亦成為成就作品的主角，則成為這件作品的主要觀點。然而，現實經驗與藝術作品之間的距離，畢竟還是能夠醞釀些許的美感。雖然此處並無證據標示這

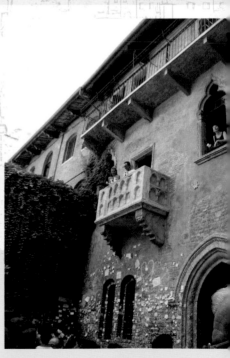

▲魯道夫·史汀喬，海綿、保麗龍板及鋁箔紙的版面，2003 年威尼斯雙年展。

▲茱麗葉之家入口牆面被黏貼有無數的觀光客為自己的情人所留下的訊息，髒亂噁心得可以。

▶茱麗葉與羅蜜歐共譜戀曲的陽臺和中庭（丁立華攝）

◀◀茱麗葉的雕像，其胸部已被觀光客摸到晶亮。（陳惠冰攝）
◀文藝復興式建築前但丁雕像（陳惠冰攝）

是淒美愛情的發生地，但因場景非常相似，人們選擇寧可信其有，並在中庭地上立了一座茱麗葉的雕像，讓觀光客去摸她的乳房，據說這樣會帶來好運。唉，如此鼓勵光明正大使出鹹豬手的觀光作風，還讓觀光客以與被摸到晶亮的茱麗葉胸部攝影留念為榮，如此的齷齪傳統真令人搖頭嘆息。

筆者很不以為然地離開此處，晃行至領主廣場 (Piazza dei Signori)，在一排文藝復興式建築前，剎見慕名已久的但丁雕像坐落在廣場上，這位被翡冷翠驅逐之後落腳在維洛那的詩人，在此被待為上賓，並且接受了死後立碑的敬重。高高在上受人崇敬的但丁與坐落在地上時時受到性侵犯的茱麗葉，在同一個城市裡，該怎麼說呢？

## 曼圖亞 Mantova

曼圖亞並非往米蘭可以順路經過的城市，要從維洛那往南拐下一段距離。但造訪此處會讓人有意想不到的收穫。這裡是貢札加公爵 300 年來的勢力範圍，而公爵府 (Palazzo Ducale) 與泰府 (Palazzo del Tè) 則是行經此地必訪之處，二府皆是貢札加 (Vespasiano Gonzaga) 家族龐大基業的延伸點。公爵府的曼帖拿 (Andrea Mantegna, 1431–1506) 以仰角透視人物畫著稱，為初期文藝復興的寫實發展留下了重要的見證；泰府則是朱里歐・羅曼諾為矯飾主義的貢獻據點。

曼帖拿是老貝尼尼的女婿，他的繪畫生涯起步得很早，當其他人還在當學徒的時候，他已接受委任獨立繪製了，17 歲的年紀即為帕都瓦的聖蘇菲亞教堂製作了【榮耀瑪麗亞】 (*Madonna in Glory*)，雖然這件作品已毀，但根據他四年後為聖者教堂 (Church of the Santo)

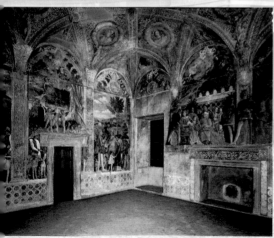

曼帖拿在公爵府西側與北側的壁畫，1465–74，公爵府，曼圖亞。

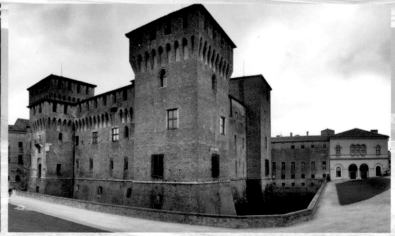

▲公爵府 (ShutterStock)

所畫的壁畫，可見他成熟的天分。此後他為多所教堂繪製裝飾了宗教作品，也逐漸建立起個人風格。1457 年他接受了貢札加家族的委任為宮廷藝術家，繪製了一系列溼壁畫，包括著名的【貢札加家族成員肖像】(*The Gonzaga Family and Retinue*)，其中人物皆從隱喻著景仰的仰角視點來捕捉，畫中人物包括家族大小與侍衛隨從等，其姿態皆隨意，好比攝影師尚未集合眾人視點之前的團體合照，更有趣的是，其中唯一正視著觀眾的是立於中央、弄臣身分的女侏儒，似乎回應著觀者：你在看什麼？曼帖拿的畫風嚴謹優美，擅長以乾硬的筆法執行畫面上鉅細靡遺的人物與布紋表現。公爵府內尚有一件受人注目之新娘房內的頂棚溼壁畫，這是件正面仰視的天井作，而觀看的方式應是躺姿，一圈的天井欄杆後站有女僕、孔雀和天使，三位天使尚且站在欄杆前，初婚的隱私被如此開天窗式地觀賞，讓人不禁思考當時婚姻生活的親密關係彷若被置於公開的舞臺，婚姻制度是將人推入井底窘境的桎梏，而如此從上往下的視角確是缺乏敬重之隱喻。

且將意識型態放一邊，曼帖拿所開啟的透視成就，乃從文藝復興所吹起的透視學風氣所凝

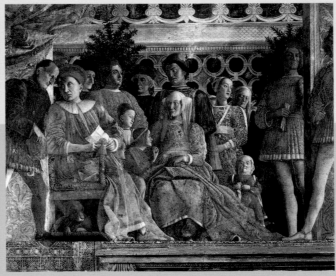

◀◀曼帖拿，【貢札加家族成員肖像】女弄臣局部。
◀曼帖拿，【貢札加家族成員肖像】，1465–74，壁畫，公爵府，曼圖亞。

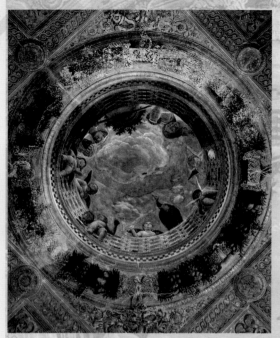

▶曼帖拿，1471–74，頂棚壁畫，直徑 170 cm，公爵府，曼圖亞。

聚而成的。為了使平面能夠成功地呈現出三度空間，文藝復興的藝術家們研發了各種透視法：有些根據實際觀察，一如傳統的古典主義者；有些則根據幾何的機械方式來測量。實際觀察者來自觀者的視覺經驗，能夠表現主觀的觀點；曼帖拿習慣將視點放在圖畫下方界線之外，造成了從下望上看去的崇高、大膽且具戲劇化之構圖。而根據幾何的機械式測量則以一點或兩點消失點來輔助透視的表現，以空間上所假設的消失點來使畫面產生具有漸進深度的立體效果，以及強烈臨場感。

機械式透視依據著理論概念，在視覺上容易造成不自然的效果；然而，若與實際觀察相結合，藝術家便能夠更有條理且自然地表現空間，使平面出現深度，使人物的比例合乎此空間結構，使人與物的體積與空間關係相互調和，寫實的描繪表現因此得以達到更趨完美的地步。透視原理的應用在文藝復興的藝術表現上，因能夠協助表現三度寫實空間，而成為極受重視以及普遍運用的古典技法，而曼帖拿的誇張手法則獨樹一格。

位於曼圖亞的泰府是由拉斐爾的弟子，身兼建築師與畫家的羅曼諾所設計與裝飾。根據記載，他是位神經質的工作狂，在拉斐爾的工作坊當徒弟時，協助將大師的手稿放大繪製在牆壁或畫布上，也同時受到米開朗基羅在人體表現上孔武有力的影響。早在協助拉斐爾繪製梵諦岡的【波爾哥的火災】和走廊壁畫時，他已脫離了拉斐爾畫室之和諧與唯美的路線，反而以通俗畫的手法表現世俗經驗，使用大量的米紅色系，以平版的手法將人物膚色轉化為人工製品般，這使當時的評論家頗不以為然，認為是破壞了拉斐爾為盛期文藝復興所成

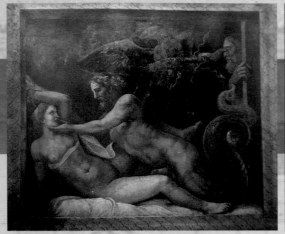

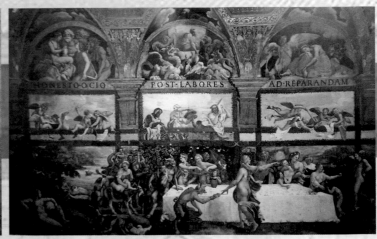

▲羅曼諾，1532-34，壁畫，泰府，曼圖亞。　　▲羅曼諾，1532-34，壁畫，泰府，曼圖亞。

就的深度與優雅風格，並使拉斐爾的晚年名聲產生了瑕疵。

從 1524 到 1546 這 22 年當中，羅曼諾受雇於曼圖亞公爵，而他畢生的成就也保留在此，他的作品內容沒有深刻的情感且背離宗教情操，甚至在技術上也不走文藝復興盛期所沉澱的深沉觀察與層次表現，反倒以奇幻而表象化表現手法描繪著神話與寓言題材，感官與低俗的內容、並以縱慾和享樂為主，這讓他在藝術界有著獨特的地位。一如他為泰府宴客廳所畫的【賽姬廳】中，裡面盡是森林中的精靈和山陀兒狂歡喧鬧，裸露生殖器官的淫蕩猥褻圖像，任其把仙酒噉仙饈地為宴客廳的賓主助興，並以酒神醉倒在河流中，鬍鬚與湍流的河水及尿合而為一的描繪，揭開酒後狂歡所釋放的生物本能；而頂棚壁畫上的太陽神駕著馬車，更以仰角的偷窺方式來描繪其生殖器。而如此脫離傳統規章與道德觀的表現手法，不僅背離了十六世紀以回復希臘羅馬古典傳統的信仰，亦是異教徒不合正典的叛逆行徑。此外，羅曼諾另一件著名的【巨人的傾倒】裡，他在只有一個出入口的密閉洞狀室內壁上繪滿了驚慌失措的巨人，這是引自希臘神話敘述中宙斯與其手足一同攻擊克羅諾斯及泰坦

族神而統一神界的敘述，也許是為了捉弄觀賞者的幽默感，也許是極度發揮自己的想像力，他在一個會讓人產生封閉恐懼症的密閉空間內，以迪士尼卡通的繪製手法將四周布滿了巨人與建築物的傾倒，再次以貼近災難的經驗來震撼進入室內的人。羅曼諾以如此戲弄手法來試探人類視覺感官的幽默，迫使觀者重新審視神論式與諷刺性認知，是一種「為藝術而藝術」(Art for Art's Sake) 的現代主義認知，以及當代藝術的黑色幽默思維。也不知巨人廳是貢札加的主意還是羅曼諾自己的，但無論如何他所開闢的邪惡、幽默、怪誕等特色為矯飾主義的一種特殊樣貌，其個人風格的巔峰的確動搖了文藝復興的正典。

▶羅曼諾，【巨人的傾倒】，1532–34，壁畫，泰府，曼圖亞。

▼羅曼諾以仰角的偷窺方式來描繪頂棚壁畫上駕著馬車的太陽神的生殖器

▼羅曼諾，1532–34，壁畫，泰府，曼圖亞。

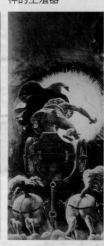

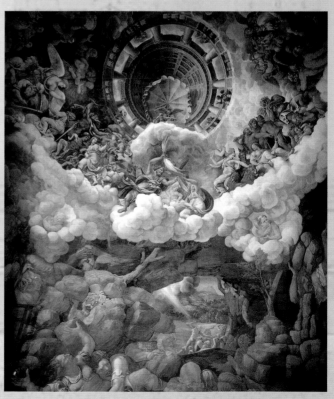

# 08　米　蘭

和歐洲的許多城市一樣，米蘭曾是羅馬帝國的一部分，曾被野蠻民族統治，曾是宗教中心，亦曾是獨立的邦國。她位於阿爾卑斯路線的貿易中心的優勢地理位置，讓她長久為兵家必爭之地。十一世紀的米蘭總主教為義大利北方最有權力的政治人物，在十二世紀成為自治獨立的邦國，並在多次的戰役中兼併了鄰近邦城，逐漸壯大的米蘭終在十三世紀成為封建君主，從各廣場屹立的紀念碑和十四世紀開始興建的主教堂 (Duomo)，可回溯這個國度的擴展能量與富庶程度。在十五及十六世紀的斯佛查 (Sforza, 1450–1535) 家族領導下，與威尼斯和翡冷翠的戰爭逐漸平息，而廣招名流如達文西等多元思考人士，為米蘭奠定科學、藝術和文學的發展，自此米蘭成為義大利島北部的經濟與文化之文藝復興重鎮。

以今日的觀點來看，若羅馬是義大利的政教中心，富裕的米蘭則是商業與股票交易的財經權力中心，到底哪一個城市比較重要，這就因人而異了。這裡的生活步調比起義大利的其他城市來說是截然不同的快捷，出入之間可見著較多勤奮的上班族、專業人士與知識分子，而非如其他城市所遍布之遊手好閒、忩懶散的凡胎俗人。就

▲米蘭街頭有創意的魚罐頭廣告（謝鴻均攝）

義大利，這玩藝！

連遊客也都感染到這股氣息，讓觀光的節奏變快了。然四周聳立著新多於舊的大都會冷灰色景觀，則因缺乏如其他城市的暖色調中世紀悠閒的魅力，而讓此處經常成為義大利之旅的起點、終點或轉接點。無論如何，米蘭仍舊有許多可讓我們細細品味之處，除了坐在路邊咖啡廳觀賞往來的米蘭人時髦的裝扮，洞悉服裝流行的新趨勢，研究四周有創意的商業廣告，亦可以不花錢的方式逛街觀賞櫥窗的陳列，或在百貨公司的地下樓細品及採購令人愛不釋手，又不至於讓消費額度暴增的品牌廚具。當然，對藝術工作者而言，絕對不能錯過的還是教堂與美術館。

位於市中心艾曼紐二世商場旁的主教座堂是米蘭的心臟，也是世界上最大的哥德式教堂之一，教堂高有 109 公尺，可容納人數高達 40000 人。在維斯康提王子 (Prince Gian Galeazzo Visconti) 執政時建造，從 1386 年開始，歷經了 500 年才完成，因此建築及其雕刻與裝飾從一開始的哥德式，到後來的文藝復興、巴洛克、新古典等風格一路承接，組成如此富麗的綜合體。相對於外觀白色大理石明亮與輕盈的擬像，教堂內部相對以密布如頂上接青霄般

▼米蘭主教座堂局部（謝鴻均攝）

▼米蘭主教座堂（謝鴻均攝）

的巨柱，雖挑高卻使四周氛圍顯得異常黝暗，亦恰好提供了巨大的彩色鑲嵌玻璃窗一個閃亮發表的舞臺。鑲嵌玻璃的製作方式是用鉛條將各切割好形狀的彩色玻璃焊連為一組，以作為窗門之裝飾，這讓陽光得以透過彩色玻璃，投射在精緻非凡的彩色大理石拼花地面，產生如蒙太奇般交錯的彩色影像，足以為聖人的顯靈帶來一份奇想。主祭壇上有三面世界上最大的鑲嵌玻璃，其上方的主架構是玫瑰造形的哥德式設計，輪動的弧形結構架接在嚴謹的哥德式尖聳瘦長的窗櫺骨架上，夾在其中的則是聖人生平的圖像記載，燦爛的色彩組合中亦不乏素描的明暗表現，在一片仿若千絲彩繡的閃爍霞光中，讓人深深體會到藝術家為宗教所奉獻的強烈使命感，亦使得彩色鑲嵌玻璃這一門學問，成為義大利多所藝術學院裡面的重心科系，以繪畫為基礎以及分割結構的練習，並熟練焊接技術，是整個學程的主旨。

教堂的白色外觀看似高聳輕盈，但登高到屋頂親腳踩在厚重的白色大理石屋頂，被四周林立的 135 座尖塔、3400 座雕塑與無數「見肉生根」的野獸狀出水口所環繞，則不能不讓人深度佩服建築師對力學的掌握、人類對抗地心引力的能耐、以及五個世紀以來的藝術家不計功果為教堂所奉獻的精雕細琢。站在教堂頂上有如走在地上一般平穩，天氣晴朗時還可

▼野獸狀出水口（謝鴻均攝） ▼彩色大理石拼花地面（謝鴻均攝） ▼密布如頂上接青霄般的巨柱（謝鴻均攝）

義大利,這玩藝！

遠眺阿爾卑斯山，步行在規劃的走道與串連在瓦楞間的陽臺，讓人眼花撩亂地貼近壁上多變的塑型、新古典風格的雕刻，以及有如海底岩石般結構但規列劃一的尖塔。此般繁複的石雕裝飾會為建築憑添相當的重量，但教堂仍舊在飛騰變化，仍舊在角聳軒昂的一片頂下屹立著。教堂室內雖有數量龐大的巨柱，以壯觀且密集的陳立方式來支撐此大理石屋頂及其難以計量的裝飾，讓每一次的登臨，仍舊對此不可思議的成就讚嘆久許。

▼走在教堂頂上有如走在地上一般平穩（謝鴻均攝）
▼▼鑲嵌玻璃上燦爛的色彩組合亦不乏素描的明暗表現（吳俊奇攝）

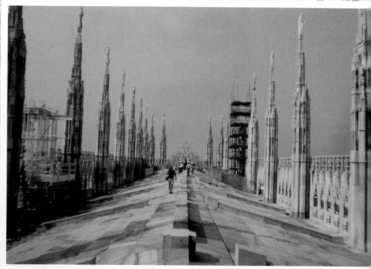

◀鑲在教堂壁上的巴洛克與新古典風格雕像（謝鴻均攝）
▼世界上最大的彩色鑲嵌玻璃（謝鴻均攝）

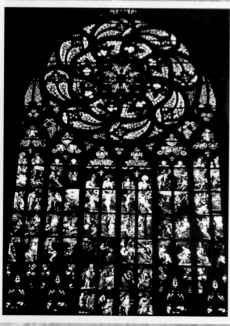

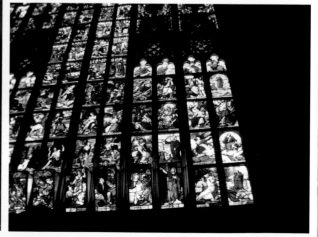

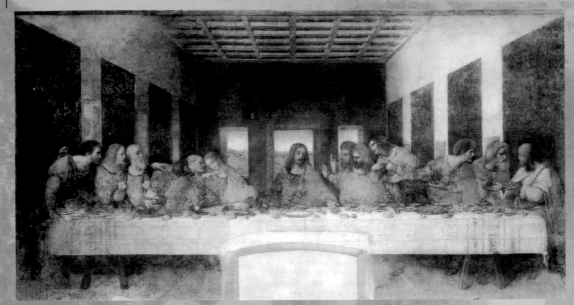

▲達文西，【最後的晚餐】(修復後)，
1498，壁畫，油性顏料，420 × 910
cm，米蘭感恩聖母院。
◀修復前的【最後的晚餐】

比起主教座堂的誇張與花俏，感恩聖母院 (Santa Maria delle Grazie) 就入世多了，這座融合
了塔斯卡尼與倫巴底式建築的教堂建於 1466–90 年，是介於哥德與文藝復興之間的設計。
但通常造訪聖母院最重要的目的則是觀賞達文西著名的【最後的晚餐】(*The Last Supper*)，
這件作品位於聖母院食堂牆面上端，但由於慕名而來的參觀人數眾多，往往要分場次地預

義大利，這玩藝！

購入場券，而作品的脆弱也需要由一套複雜的濾光系統來保護。達文西在製作【最後的晚餐】時，為了營造細膩的光線與氣氛，捨棄傳統壁畫所使用的快乾蛋彩，而嘗試使用慢乾的油性顏料，但在作品完成後不到 20 年卻已剝落到無法辨識，幾經修復才得以挽回局部。二十世紀之後的科技雖然先進，且相關單位不遺餘力地試圖挽救原作，但亦恐僅能以無常為慮了。

【最後的晚餐】在畫面結構上是一點透視，若拉出天花板與牆面的透視虛擬線，會發現全盤透視線皆集中在耶穌的頭上，有如中世紀的耶穌及聖人畫像上頭部所加冕的光環。由於文藝復興的現世觀不再熱中於象徵性的宗教表現，因此達文西詭譎地將此象徵性的光環匿隱在四周建築的空間裡，並且在耶穌後方的窗櫺上方加一道門楣，以現世的實物來彰顯抽象的神話認知，並引導觀者的視覺自行凝聚成光環所促就的神聖氛圍。此外，以耶穌居中的十二位門徒分散在他的兩側，其中又以三人四組來討論誰出賣了耶穌，由於「三」所代表的是聖父、聖靈與聖子，而「四」則代表著水、火、土和空氣等組成世間萬物的基本元素。每一組皆從肢體或視覺語言來指向中間神色無奈的耶穌，耶穌雙手攤在桌上，在《路德福音》中曾記載：「他（出賣者）的手與我的手同置於桌上」，而猶大的手也是畫面裡十二信徒中，唯一擺在桌上的。為了加強指涉出賣者的隱喻性，達文西在處理每一個人物時皆以面光方式，但只有猶大被處以背光的方式來表達他的罪行。

喜愛遊走四方的達文西在 1452 年生於翡冷翠，1506 年回到米蘭，但在老年的時候則到法國，隨行帶著他所鍾愛的【蒙娜麗莎】(Mona Lisa)，也讓此幅作品成為法國羅浮宮的鎮宮之寶，這是義大利人的憾事，但義大利各處美術館都看得到他的蹤跡。智慧超人的達文西是一位公證人的私生子，生來缺少正式的名分，成長過程也沒有母親的呵護，讓他對女性有一股敵意，但矛盾的是，在他作品中的男人與女人皆是如此地女性化，這也讓他背負著同性戀者的原罪。此外他還是一個左撇子，「左」與罪惡是同義詞。綜合這些令人不愉快的背景，即可知道他從小所受到的歧視，也讓他明瞭自己要比別人付出更多的努力。達文西

完成的畫作非常少，因為他的興趣廣泛，當所謂的專家們都以垂直思考法讓自己鑽研在單一領域裡，並成就大量作品時，達文西卻以水平思考的方式進行手邊的工作，不論是繪畫、雕塑、建築、音樂、工程、科技、地理、植物學、解剖學等領域都是他對知識的信仰。他曾在米蘭解剖過三十多具屍體，對人體的內臟、骨骼、肌肉、生育構造等有相當的分析研究，並留下龐大數量的手稿。在一封求職信中，他曾描述自己所能在於設計發明天上飛的、地上滾的、水上漂的，同時也能夠幫助邦主建立防禦設施，林林總總地陳述完之後，才附帶說明，喔，他還會畫畫。可見藝術對他來說只是藉以抒發自己在多元領域的思考管道之一。故我們今日所推廣的人文藝術，原出發點也的確是來自達文西的水平思考法。固然他的諸多發明都沒有具體的成果，但他所引導的思考卻對日後的科學家有著重要的貢獻。同樣的，我們今天將他歸類到畫家——而且是最偉大的畫家，但他的作品卻大多未完成。

達文西比米開朗基羅大 23 歲，比拉斐爾大 31 歲，但我們通常會將他們一同稱做文藝復興三傑。然而這三人的個性與處事態度截然相左，不若拉斐爾的圓融謙和，米開朗基羅的自閉苦行，達文西可說是相當傲慢自負的，重視裝扮的他曾笑諷米開朗基羅把自己搞得灰頭土臉，也只不過讓作品爾爾，而他身著雍容華貴的衣裳，手執一枝筆，即可成就一幅優美的作品。而當他畫畫時，會同時玩賞樂器或鑽研發明，也為了描繪飛行的

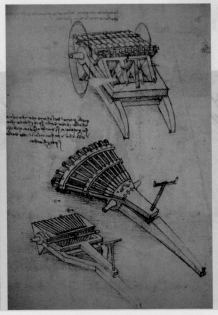

◀◀達文西紀念碑（謝鴻均攝）
◀達文西，【機槍設計圖】，約 1482，鋼筆與墨水紙本，26.5 × 18.5 cm。

義大利,這玩藝！

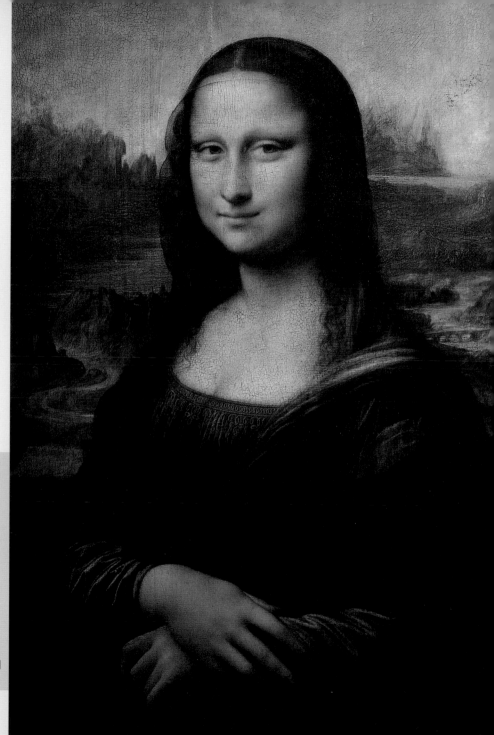

鳥而買下一籠子的鳥來放行做觀察。關於達文西的研究從藝術學、心理學、社會學、科學、小說等等未曾斷過，對於他的好奇與愛戴亦從未退燒過，而能夠在達文西廣場與如此靈人一同入照，則成為激勵自我藝術生涯的一劑維他命。

▶達文西,【蒙娜麗莎】, 1503-06, 油彩、木板, 77 × 53 cm, 法國羅浮宮美術館藏。

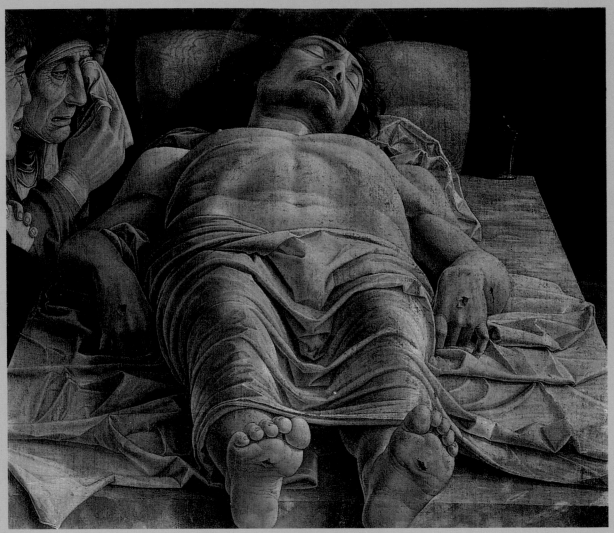

▲曼帖拿,【死去的基督】,1500,油彩、畫布,68 × 81 cm,米蘭貝雷那美術館藏。

義大利,這玩藝!

貝雷那美術館 (Pinacoteca di Brera) 在十八世紀晚期所收藏的繪畫、雕塑和複製石膏像並不多，且原本是作為美術學院 (Accademia di Belle Arti di Brera) 參考練習之用的。但在拿破崙執政期間，他認為米蘭與巴黎一樣是大都會型的都市，需要一個像樣的美術館，於是在 1799 到 1815 年期間，從教堂與私人手中大量收納義大利北方的藝術品，規模浩大的美術館於 1809 年開放給大眾，以提升民眾的藝術涵養。館內有完整的十四到十八世紀北部義大利收藏，也有國外（如法國）大師作品，如曼帖拿、貝尼尼、拉斐爾、丁多列托、卡拉瓦喬、葛雷柯、凡戴克、魯本斯、林布蘭等，以及二十世紀的未來派、形而上繪畫等。

諸多收藏中最為著名的可說是曼帖拿的【死去的基督】(The Lamentation over the Dead Christ)，這件作品從 1829 年便被收藏於此。曼帖拿以標新立異的透視效果來追悼死去的基督，畫面中占據絕大比例的基督，以壓縮身體的透視手法成功地抓住了觀者的感動，他蒼白地直躺在觀者面前，卻讓觀者仍舊以仰視的角度，來看這一位即便是死亡了仍舊屹立在我們面前的基督。他雙腳底裂開的傷口直逼我們的眼鼻，雙手的傷口則帶來移情之後的刺痛，隨後視點坐落在基督受過深切痛苦後平靜的臉龐，相對的則是角落裡三位哭泣的哀悼者。曼帖拿將頭部比例加大，為的是讓基督的容顏能夠在彰顯傷口的同時，不受正確透視影響而顯得比腳部比例次要，如此的認知讓人想起米開朗基羅在處理【大衛】這件雕刻時，亦用了相仿的手法。曼帖拿晚年不再使用色彩，而使用羅馬人的單色繪畫技巧，以仿浮雕的方式來作畫，這也讓【死去的基督】成功地呈現了失去生命跡象的慘白樣貌以及刻骨銘心的信仰。

拉斐爾的【聖母的婚禮】(Sposalizio of the Vergine) 也是膾炙人口的鎮館之寶，這幅優雅的婚禮場景是在環形神殿前，但前面一組人物與神殿之間則使用了文藝復興時期最受歡迎的透視表現手法。他以一點透視的方法，將地面的方塊結構延伸至神殿的樓梯，且在中間點綴上數位人物以增強其真實感。此外，再透過中間門後無垠的天空，將空間從有限推到無限的深邃，以象徵著聖靈的見證，而前方的主教則為代言人，為聖母與聖約瑟夫作神聖婚

08　米　蘭
*Milano*

姻的見證。拉斐爾不露痕跡地結合了建築與自然，亦在人物組合上將左方的聖母及其女眷，與右方聖約瑟夫及其男眷，作一平和的性別分野。【聖母的婚禮】充分表現了拉斐爾向來在理性與感性處理上的圓融作風。

除了歷史名流之外的作品，貝雷那美術館的收藏還包括了義大利浪漫時期的哈耶斯 (Francesco Hayez, 1791–1882) 著名的【吻】(The Kiss)。這件作品為眾人所津津樂道的乃是其融合了愛國情操與情慾，將歷史圖像中純粹的英雄戰事以及兒女私情，放置在一個空盪的場景中，即將遠行的英雄親吻即將面臨長久等待的少女，沒有閒雜人等的場景，沒有邱比特與天使的奏樂，讓人能夠完全地將焦點放在親吻這個寫實的煽情動作上。哈耶斯的父親是法國人，但哈耶斯在羅馬與米蘭習畫，遂後便定居在米蘭，在貝雷那美術學院教書，並融入當時的上流文化圈。他的初期畫風走的是米蘭新古典主義路線，但受到浪漫主義的洗禮，開啟了屬於自己的現代風格。他堅持以現世內容來為寫實作記載，因此在描繪歷史主題時，所參考的是當代的文學詩詞，而非藉著神話敘述所賣弄的虛幻思維，他在貝雷那美術學院推動以新古典手法表現的生活實紀，並成為義大利浪漫畫派 (Italian Romantic School) 的領導者。

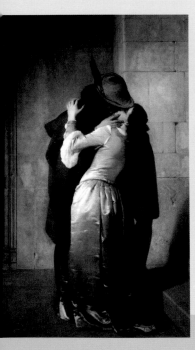
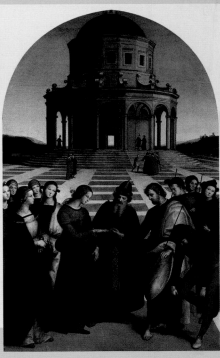

◀◀哈耶斯，【吻】，1859；油彩、畫布，112 × 88 cm，米蘭貝雷那美術館藏。
◀拉斐爾，【聖母的婚禮】，1504，油彩、木板，170 × 118 cm，米蘭貝雷那美術館藏。

義大利，這玩藝！

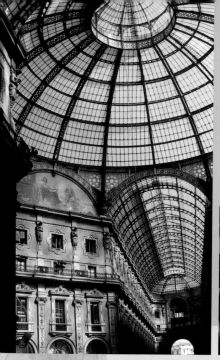

◀艾曼紐商場的頂棚金屬架與玻璃結構 (Shutterstock)
▶時尚名品店（丁立華攝）
▼十二星座中的金牛鑲嵌地板，據說踩著牠的生殖器繞一圈，會帶來好運。（謝鴻均攝）

在教堂與美術館皆休館的傍晚時分，走逛壯觀的艾曼紐二世商場可說是再悠閒不過了！啜一杯苦澀的濃縮咖啡，讓香味久駐口腔，流竄任督二脈，眼觀高尚俊美的名店銷售員，流行時尚的金字塔尖端，Gucci、Prada、Versace、Ferragamo 以及 Louis Vuitton 的奢華任君意淫！地上有十二星座的鑲嵌畫，據說踩著金牛的生殖器繞一圈會帶來好運，可憐的生殖器因此凹陷了。艾曼紐二世商場建於 1865 年，為紀念義大利國父艾曼紐二世所建的華麗購物商場，教堂建築所普遍使用的頂棚結構，來到這裡成為透明的天頂，只見金屬架與玻璃結構撐起一拉丁十字造形與圓頂透明天頂，似是太古之初所劃開的天與地，然是否看得到聖人升天，天使繚繞，還真得靠幻覺或想像力哩！

建築篇

徐明松／文・攝影

## 徐明松

銘傳大學建築系專任講師、建築評論與策展人。畢業於
威尼斯建築學院,在歐洲浸淫近十年,義大利改變了他
的價值觀,還提供了一個全面養成的大環境,他揭示了
創作來自生活,生命有多少厚度,創作就有多少重量的
珍貴事實。從知道那刻的開始,作者就試著放鬆步伐,
回歸生活,用心感受來自生活的一切。「回國,下了飛機,
踏上電扶梯,差點摔出去」,他知道他已遠離了義大利,
這個比較快的節奏才是他的國家。在臺灣,回學校教書,
寫文章討論建築與都市「時事」,不過這裡的確比義大利
緊張許多。放鬆吧!匆忙的社會。聽點音樂、讀點書、
漫畫、灑掃庭園、享受美食,相信頭腦會變得更澄明,
社會變得更美好。

REGATA STORICA
VENEZIA  5 IX.04

# 01　看得見的「艾斯瑪拉達」
## ——威尼斯的城市地理學

1966 年 11 月 4 日，如今已然遙不可及，那天水位突然暴漲，堤防坍塌，老城一片汪洋，河岸、廣場與道路到處漂浮著貢多拉，世界末日般的感覺迎面襲來。哀悼氣氛超過任何威尼斯共和國輸掉的戰役，不過也意外地為威尼斯增添了更多茶餘飯後的神祕氛圍。科學家曾提過搶救下陷威尼斯的計畫：利用石油工業的技術，將液體灌入威尼斯市的底部，以穩固逐漸下陷的鬆軟地磐。所有這些狀況主要都是由於溫室效應所帶來的全球氣溫上升，以及當地抽取地下水過度，使得威尼斯的海拔高度逐漸下降。目前朱塞佩‧坎伯拉提 (Giuseppe Gambolati) 教授所帶領的研究小組，重新檢視了早年科學家的建議，即在威尼斯潟湖區底下 600 至 800 公尺的砂質地層中，注入從發電廠產生的二氧化碳來阻止地層的繼續下陷。另外威尼斯也採取了另外一項治標的措施，即採「防堵」的方式，計畫耗資約三十億歐元興建一組稱為摩西（MOSE，是 Modulo Sperimentale Elettromeccanico 的簡稱）的大型可動式擋水牆，可以在海水倒灌時關閉以防止潟湖水面驟升。水曾經讓威尼斯共和國不可一世，如今又成為這座孤島存亡的主要關鍵，無論如何，還是讓我們從威尼斯水的歷史說起吧！

提到威尼斯的獨特性得從水說起，一座城市自始就選擇水路而捨棄陸路，自然有其歷史的必然。然而我們有興趣的是，在這沒有汽車、摩托車及腳踏車，只有船：公共汽船、消防

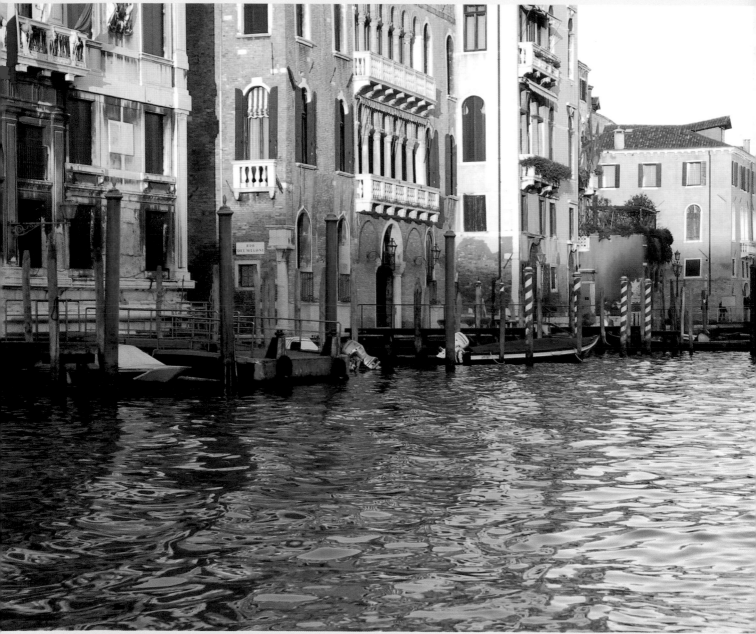

▲波光瀲灩的水都威尼斯 (ShutterStock)

船、垃圾船⋯⋯的世界裡，會是怎樣的一座城市。這裡有許多運河許多橋，它們與城市的無數徒步巷道交錯成一個巨大的迷宮網絡，一個中世紀步調的迷宮網絡。這裡「運河與街道四處伸展，彼此交錯」❶，一點到另一點的路徑有太多的選擇，或行船或走路，行船可以看到城市的華麗，走路則讓人置身濃妝背後的素樸，然而所有見到的景物都是時間的疊置，拜占庭、摩爾、花式哥德、文藝復興、巴洛克與巨大郵輪的超現實並存，訴說著不只是威尼斯的龐雜與包容，也是時間的懸置。「道路系統不是只有一層，而是在階梯、平臺、拱橋、傾斜的街道之間上上下下」，水在最下層，再來依序是陰溝裡奔跑的老鼠、船、道路上的行人、橋、陽臺上的老人與盆景，最後則是「貓、竊賊與偷情的戀人，沿著比較高的不連續路線前行⋯⋯」。最變動不居的還是水，水決定了「大家」的未來。

▲ 精彩面具的背後是怎樣的一種華麗的衰頹
(ShutterStock)

威尼斯的「上上下下」擴延了城市在尺度上可能的狹隘，延長了城市狹小的心理距離。元兇自然還是水的引入，造成橋的必然，它們的出現，讓已經相當複雜的中世紀城市紋理交互重疊，變得更形複雜。然而她卻是一種靜謐的複雜。這種靜謐也涉及到威尼斯人偏愛的黑，尤其是貢多拉的黑，當它緩緩移動在遼闊的海上時，那份死亡儀式的凝重進一步加深了城市的不真實感。所以威尼斯的華麗、輕盈與流動，是混合著衰頹、侵蝕與死亡意象同時並存的。因此，「在艾斯瑪拉達，最為固定和冷靜的生活也不會有任何重複」。不會有任何重複也是威尼斯建築多樣性的特色，拜占庭、伊

❶ 引號內的文字節錄自卡爾維諾《看不見的城市》中的〈貿易的城市之五〉一章，王志弘譯，時報出版社，1993。（下同）

義大利,這玩藝！

▶在海上緩緩
移動的貢多拉
(ShutterStock)

▶聖馬可大教堂的主人口細部 (ShutterStock)

▶▶柱廊上的陽光細膩優美 (ShutterStock)

斯蘭教、天主教與世俗化的現代建築和諧地共存在幾座孤島上。令人驚訝地，威尼斯的建築，無論是中世紀的花式哥德，還是二十世紀卡洛‧史卡帕 (Carlo Scarpa, 1906–1978) 的現代建築，水始終是建築師無法忘情的重要元素。當我們從潟湖海面望向總督府，立面上白色與粉紅色大理石相間的覆材拼貼，讓人不由自主想起波動的海水；或者是花式哥德的洋蔥形尖頂，令人憶起流動的海水，特別是當陽光灑在花式哥德柱廊時，那份多變的細膩優美令人流連忘返；或者是聖馬可大教堂主入口柯林斯式柱頭上，似水藻般隨風飄逸的莨苕葉都是工匠的細膩之作。當然還有更多捕捉陽光、產生陰影的細部設計，像水晶玻璃馬賽克、欄杆、線腳、窗櫺……。而更值得一提的則是現代建築師卡洛‧史卡帕的威尼斯傳奇：出生於威尼斯的史卡帕，除中學時期短暫搬離威尼斯外，一生大部分都在威尼斯度過。養成教育基本上是繪畫（畢業於威尼斯美術學院）多過於建築。給養史卡帕的自然不是一個城市的興衰與孤寂，而是這城市特殊的景觀與氛圍。我們之前提到的人文、地理元素，漂浮之島、水、橋、光線、侵蝕、東方（拜占庭）、玻璃馬賽克與迷宮等，它們以城市現象學的描述方式激發了史卡帕的深處記憶。這些元素本是一組息息相關、相互交錯的符號，但在史卡帕的作品裡卻如同抽離脈絡的文本，重新獲得了語言自由詮釋（或應該說是話語重

**花式哥德**

拜占庭建築與哥德式樣混合而成的裝飾形式，主要是威尼斯地區拜占庭文化與哥德式建築的混合式樣。

**柯林斯柱式**

雅典的柱式，柱頭由形式化的莨苕葉構成。也是五種柱式的第四種，一向以尊貴的貴婦象徵。第一種稱托斯坎柱式，接近第二種。第二種叫多立克，較為雄渾，象徵男性；第三種叫愛奧尼克，較為纖細象徵少女；第五種則為第二與第三的組合，叫複合式。

**飾帶**

從牆壁表面略微向外凸出的素面、平坦的水平裝飾線腳。帕拉底歐經常用飾帶在建築的外部劃分樓層。

新堆砌）的可能性。其中就有不少元素涉及到水，像漂浮之島、水、侵蝕。譬如說，在一篇英國建築師理查・墨菲 (Richard Murphy) 對桂里尼・斯湯帕利亞 (Querini Stampalia) 基金會美術館的觀察中提到，以貴重材料（大理石、銅、鋼……）層疊堆砌，危險地懸置在水面上的牆嵌板之處理方式，正象徵著永恆威尼斯受海潮逐年侵蝕所面臨的危險。另外，作品中無所不在的階梯形飾帶，除了可能是古典建築簷梁部位（下楣梁或飾帶）的誇張使用外，難道不是老城威尼斯運河斷面，在長年的風化、海水侵蝕後，衰敗痕跡的轉用嗎？另外，水、漂浮之島等元素的象徵性挪用更不知不覺地揉合了東方元素，這種有意無意不斷溢流出的創作泉源，似乎是來自一個卡爾維諾式的馬可波羅的場所回憶——威尼斯。

水曾經讓威尼斯立足一方，也讓她成為自己的包袱，無論如何，水仍然會是她最大的資產，因為當速度以它最廉價的方式進駐各個城市後，威尼斯實質的慢或許可以成為她最大的正數，然而決定她是正還是負的關鍵，不會再是單純的地理因素，因為在創意產業年代，文化已可透過資本市場行銷全球，更何況歷史的威尼斯早具有其他城市都沒有的獨特性。

01　看得見的「艾斯瑪拉達」

# 02　雜混、多元的交響曲
## ——威尼斯的建築

李安又得獎了，這回可是榮獲威尼斯國際電影展的最高獎項：金獅獎，試想一位在臺灣成長、受教育的華人，在美國學電影、拍電影，之後在全世界大放異彩，為華人爭取到無限光榮，到底是怎樣的文化讓李安有過人的思考能力？除了導演本身的努力外，文化的多元融合應是創作的重要泉源，試想一個人身上如果擁有多種文化的思考模式，他一定比一般人更有崛地而起的能力。在歷史上，多數國家經過戰亂、遷徙等變動，大抵也都變得不純粹。就像我曾經長時間待過的威尼斯，因為她之於世界許多城市，擁有許多獨特、多元的氣質，也正如李安所擁有的。先是東羅馬帝國拜占庭在政治上的直接影響，隨後又是哥德、文藝復興、矯飾主義、巴洛克……等式樣的洗禮（不過威尼斯從不直接接受外來的式樣），再加上整個威尼斯共和國時期與伊斯蘭教、東方文化的交融，因此威尼斯有迥異於他處的文化特色。讀者如果去過義大利，見過羅馬的沉重、雄渾，翡冷翠綻放的翠綠搖曳，你仍會覺得威尼斯是那麼地與眾不同，就像珍‧莫里斯（Jame Morris, 1926– 。曾擔任《泰晤士報》與《衛報》記者）在《威尼斯》一書所說：「她是一個一半歡樂，一半憂鬱的城市，但卻不是為眼前的不安憂鬱，而是為古老遺憾。我熱愛這種感傷和浮華。我喜愛她造就過去帝國輝煌那種徘徊不去的蔑視；她特性中主要的歲月和腐敗的味

道；那種奇異，那種隱密。」或威尼斯建築史學家曼弗列德・塔夫利 (Manfredo Tafuri, 1935–1994) 之「印象畫派與私密」(impressionistica e intimistica) 的形容，讓人更得以進入城市的深層結構，一股呼之欲出的城市自明性，讓人浸淫在難以忘懷的記憶與私密誘出之間的蠱惑裡。而城市建築就是表徵所有這些氛圍的重要元素。

## 聖馬可大教堂 *Chiesa di San Marco*

當你只是在威尼斯做短暫停留，你絕不能錯過聖馬可大教堂，這座位於聖馬可廣場邊的主教堂建於西元 828 年，據說是由兩位威尼斯商人在亞歷山大找到聖馬可的遺骸而動起建教堂的念頭，但真正的原因應該是想藉由天主教的信仰來脫離拜占庭帝國（東正教）的統治，並取代原先的古希臘戰神聖泰奧多雷 (S. Teodore)。不過遺骸的運送還是經歷了一番波折，威尼斯商人為了防止伊斯蘭教徒檢查裝載遺骸的行李，只好以大量的豬肉裹於外層（穆斯林不吃豬肉），避開了檢查，順利將遺骸運回威尼斯，今天在教堂正面的五幅馬賽克壁畫就

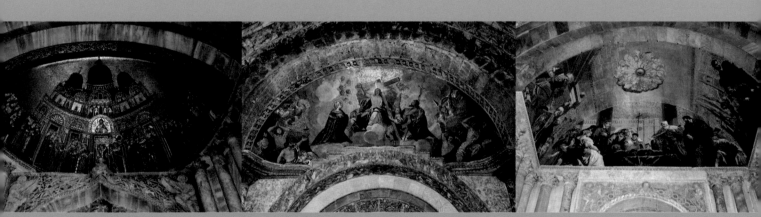

▲教堂正面入口的馬賽克壁畫 (ShutterStock)

02 雜混、多元的交響曲

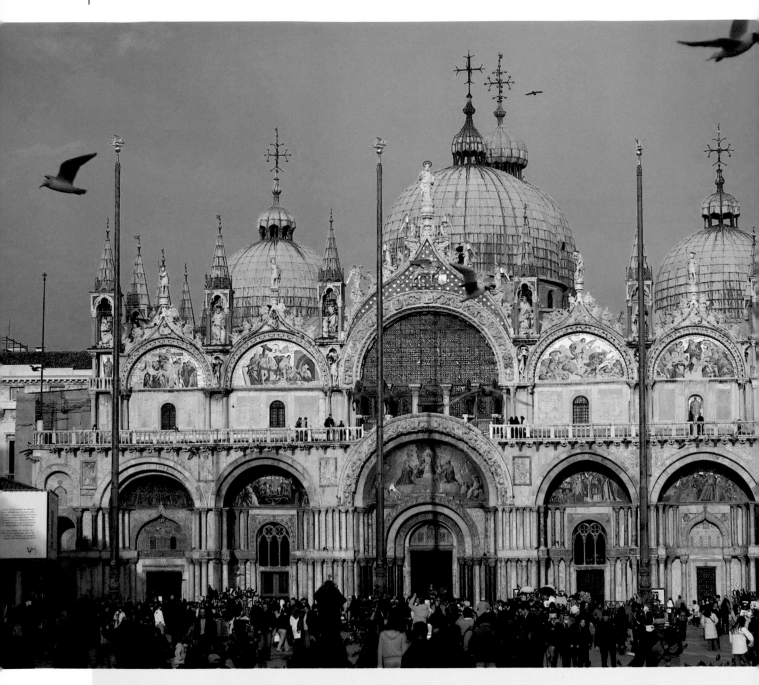

是運送、到達與興建的紀錄。

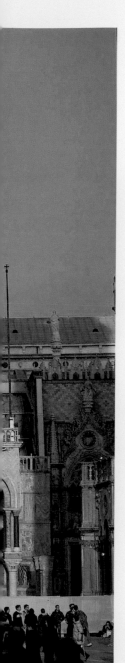

威尼斯共和國即便那麼想脫離拜占庭帝國，但那只是政治而不是文化的，因為教堂的興建，他們仍採用了東正教的建築形式，當時是以位於君士坦丁堡（今天土耳其的大城伊斯坦堡）的聖徒教堂（Church of the Holy Apostles，已毀）與聖索菲亞教堂 (Church of St. Sophia) 為藍本。原來安放聖馬可的小聖堂於西元 976 年因虐政而被摧毀，因此在 978 年加以重建並擴大規模，1036 年再添側翼，隨後陸續裝潢修飾，1094 年才正式祝聖。平面為向心式的希臘正十字教堂，圓頂上方覆蓋了洋蔥式的燈籠亭，而其下方的圓頂其實是一個由木構架支撐的抬高（或長腳）半圓頂，作用為拔高教堂在城市天際線的視覺意象。除此之外，主體建築大都以承重牆式的磚構造砌築而成，整個室內壁面、天花板貼滿了水晶玻璃馬賽克。

今天進入聖馬可大教堂，宛如踏入歷史的波浪中，除了牆壁上躍動閃爍的馬賽克外，地板由於整個聖馬可區域的下陷，導致大理石拼貼的地面呈現不均勻沉陷，成為真真實實的「水都」，威尼斯悲觀但帶點浪漫地傳說著，再過五百年得乘坐潛水艇才能見到威尼斯。聖馬可大教堂由於經歷了數百年的興建，期間 976 年遭暴民焚燬及之後的重建增建，歷經了共和國的興衰，譬如說，立面上許多不同花色的大理石柱子，據說就是從不同殖民地、經商地區交換、掠奪而來；再者是正面主入口左右的一排石柱，柱頭上的莨苕葉隨風飄逸有似海藻，正是匠師對威尼斯地域的有趣詮釋。

▲聖馬可大教堂正面主入口左右柱頭上的莨苕葉 (ShutterStock)

◀聖馬可大教堂 (ShutterStock)

而教堂上半部面對廣場的銅馬，是 1204 年自伊斯坦堡掠奪而來，這四匹栩栩如生的戰馬極具價值，如今已上上下下地被遷移了四次，第一次是因拿破崙的入侵，被運往巴黎，直到 1814 年歸還；第二與第三次都是因為世界大戰，怕遭損毀，暫移他處；最後一次則是 1974 年 1 月 10 日，因維修而搬下。如今在上面的銅馬則是複製品。不過義大利人慢工出細活可是有名的，三十年了，真正的一匹馬都過了整整一生，我們期待戰馬再現。

## 總督府 *Palazzo Ducale*

同樣位於聖馬可廣場上的總督府，是另一座有趣的建築，集行政、法庭、軍械與地牢於一身的權力中心，建築主體在經過十四至十六世紀間一連串的祝融肆虐後，分別於 1340、1424 與 1478 年重建，最後一次是由建築師利佐 (Antonio Rizzo, 1465–1499) 完成，稍後雖有局部增建，像十六世紀初由威尼斯宮廷建築師聖索維諾 (Jacopo Sansovino, 1486–1570) 設計的黃金階梯，至今仍大體維持十五世紀初的規模。如果讀者有機會從海面上行船而過，會被那

▶聖馬可廣場上的銅馬栩栩如生 (ShutterStock)

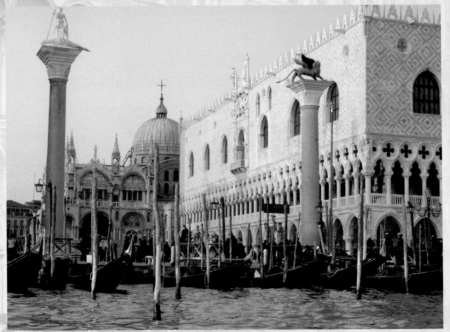

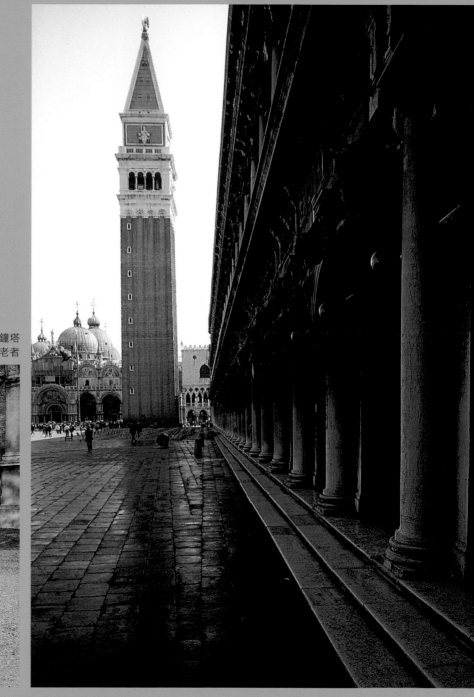

▶聖馬可廣場與鐘塔
▼威尼斯的孤獨老者

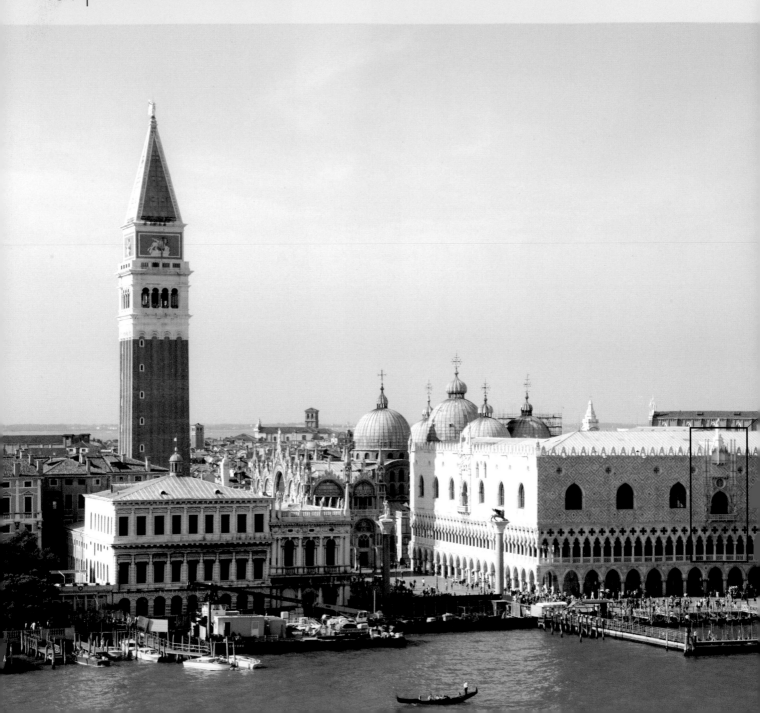

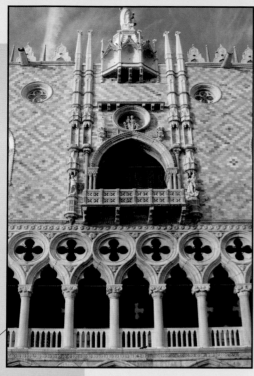

▲ 總督府二樓的花式哥德立面
(ShutterStock)
◀ 遠眺聖馬可廣場一帶
(ShutterStock)

**量體**

建築幾何形體的敘述名詞，指的是三度空間形體。因為西方建築不外是多種不同幾何量體組合而成，因此我們常說古希臘神廟是三角與矩形量體的組合。

特殊的立面設計所吸引，建築物上半部彷彿比下半部沉重，嚴格來說這樣的量體設計很容易失去平衡，但奇怪的是，非但沒有失去平衡，反而由於下半部較多「細碎」的開口，導致與水產生關係。

據說中世紀末正籌劃興建總督府時，共和國的執事人員分為兩派對立的意見，一則是希望回到威尼斯的既有傳統——拜占庭建築，一則是希望迎接新國際式樣——哥德式建築，正當兩派爭吵不休時，受委託的建築師就綜合了兩者的意見，將一、三層擺上哥德式樣，而第二層卻以精緻的威尼斯式的拜占庭樣貌飾之，如此一來消弭了兩派的鬥爭，也創造了一種全新的式樣。一般來說拜占庭建築偏好水平量體，而哥德式卻以垂直崇升為考量點，匠師給了兩層「哥德」，卻尊重「拜占庭」的量體安排。更誘人的是它勇敢的倒置量體，創造出一種水波蕩漾的空間感，這也正是總督府最迷人之處。故事不止於此，細心的遊客得在有光線的早上或傍晚，步上二樓戶外廊道看陽光透過花式哥德（威尼斯人如此稱呼威尼斯的拜占庭建築）灑下的光影，是一個與形式驚豔的邂逅。

## 黃金屋 *Ca' d'Oro*

黃金屋堪稱是總督府以外最漂亮的貴族官邸，位於大運河上，距里阿托 (Rialto) 橋不遠，與威尼斯的果菜市場隔運河遙遙相對。這座私人官邸是典型的花式哥德，雖沒有其他官邸巨大與氣派，卻是最細膩與優雅的建築。更令人驚奇的是，立面處理完全脫離威尼斯傳統官邸或臨河重要建築左右對稱的制式規則，傳統上幾乎在中軸線旁以拱形三開間或奇數開間立面作為連接內部中庭的前導，因此可以清楚讀出威尼斯官邸建築特有的韻律，然而黃金屋卻完全放棄這樣的邏輯，找到一種非常自由的立面組合。如果我們試著分析她，才會更驚訝她的自由度，一樓左半部的五個拱圈竟出現兩種形式，中間的拱圈幾乎近半圓拱，而左右四個拱圈卻是帶一點洋蔥味的拜占庭拱圈，由於左右二、三樓拱圈作收的方式，讓人覺得立面至此結束，而一、二樓右半部的兩個拱圈又略低於左半部的五個，因此更讓人狐疑是另一戶人家。然而三樓拱圈的高度與屋頂的雕飾又貫穿整體。因此觀者在連續與中斷間找到一種獨特的統一感，我想這是創作的最高境界，因為美與不美完全繫於米開朗基羅式的直覺裡。

> **拱圈**
> 拱形結構為古羅馬人發明，用來解決石造屋頂架構的問題，尤其當建築物量體變大，拱形結構就有助於跨度的增大。

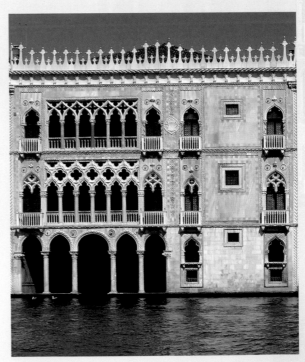

◀大運河上的黃金屋 (ShutterStock)

義大利,這玩藝！

## 土耳其宮 *Fondaco dei Turchi*

這座同樣位於大運河上的貨棧，是儲藏來往於東西方土耳其船貨的倉庫。整棟建築宛如一個水平波浪般的律動，輕柔地顫動在爭奇鬥豔的大運河上。她與運河上大部分的建築都不同，因為她的水平律動跟廣闊的河水較為接近，不似其他的建築總是挺立地與水相抗衡。左右高起的塔樓有似碉堡建築，這當然也是中世紀末威尼托（威尼斯省的稱呼）地區防禦式別莊的演繹，早期由於威尼斯共和國開始經營內陸時，土地屢遭入侵，因此別莊總是以碉堡形式為之。土耳其宮特別值得一提的還有，她是一座典型的拜占庭建築，因為抬高的半圓拱（在半圓拱下方加腳）是其主要特色，且上下兩層的拱圈韻律完全各自獨立，譬如說沒有古典建築對仗式的節奏，即一個大拱對兩個小拱的嚴謹作法。這在義大利中世紀仿羅馬或文藝復興之後的古典建築都不多見。

▲土耳其宮

## 寇內爾官邸 *Palazzo Corner*

距聖馬可廣場咫尺之遠，矗立在大運河 (Canale Grande) 岸邊的寇內爾官邸，目前為威尼托省政府所在地。乍看，是一座典型的羅馬式文藝復興建築，其實作品已出現濃濃的矯飾主義傾向。像立面左右兩邊窗子，在半圓壁柱上方出現了柱頂盤梁，這種在開窗周圍出現完整柱式的作法，堪稱矯

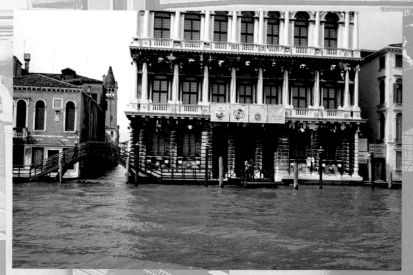

▲寇內爾官邸全景

02 雜混、多元的交響曲

飾主義語言（屬於文藝復興盛期的風格）。而下方出現的馬腿飾竟然與門廳左右樓梯的門樓柱式呈完全倒置，這些都是此一風格的運用。平面包括主要入口前廊 (vestibolo)，是傳統用來卸貨及暫時堆積貨物的空間，左右兩側自然是儲藏室，緊接著是縱向寬敞的門廳 (atrio)，接待的對象是洽談商務或一般友人（親密或重要的朋友才會迎到二樓大廳），尾端是柱廊中庭，軸線端點則以水池作收。

之前我們提過，威尼斯臨河的建築總會以左右對稱，軸線上有三圓拱的方式出現，如果我們仔細觀察二樓貴族層與三樓，乍看似乎是均質的拱圈與雙壁柱，但定神一看，其實中間的三個圓拱跨度較大，而由於雙壁柱與

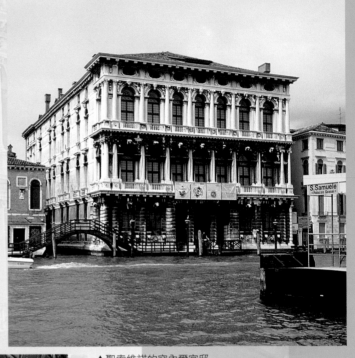

▲聖索維諾的寇內爾官邸
◀寇內爾官邸窗臺下的馬腿飾
◀◀柱頂盤梁

柱頂盤梁
柱頭上方的梁叫柱頂盤梁，上面有裝飾部分叫上楣梁，下面沒有裝飾部分叫下楣梁。

馬腿飾
指建築物楣梁或水平構件下方的斜撐。

義大利，這玩藝！

雙壁柱之間的柱間距沒有改變，但這三個圓拱距矮柱間距較近，因此看來一氣呵成，形成一個較為急促的「快板」，這個效應又由連續未間斷、橫跨三個跨度的扶手欄杆所加強，相形之下左右兩邊的圓拱彷彿「慢板」，各自獨立的扶手欄杆亦與之相互輝映。這種細膩的語言操作，一則是維持文藝復興語言的嚴謹邏輯，二則是適應地方的既有傳統，看來建築師聖索維諾都巧妙地辦到了。

### 亭廊 *Loggetta*

坐落於總督府與主教堂對面，鐘塔底端的亭廊，是宣示共和國文告時的重要地點，因此具有相當的政治儀式性地位，義大利各個城邦國家如翡冷翠、維欽察 (Vicenza) 基本上都有這樣的亭廊或類亭廊空間。1537 年 8 月 11 日，由於突如其來的閃電，原本中世紀興建的鐘塔與亭廊應聲而倒，共和國很快就將重建設計重任交付給聖索維諾。不過我們今天所看到的亭廊並非聖索維諾原作，因為 1902 年這座鐘塔再次傾毀（可能是地層下陷?），儘管有關單位已努力尋找資料，依照原樣重建，但畢竟是無可彌補的損失。

亭廊基本上是古羅馬凱旋門水平拉長的變形，與凱旋門不同的是，它具有講壇的功能，所以抬高了四階樓梯，同時又以欄杆界定出其莊嚴與不可逾越性，但為了表現出共和國親民的一面，欄杆四周圍再置連續座椅，下方並以具「矯飾」況味的馬腿飾承接。至於凱旋門上的複合式獨立柱式，在古羅馬已多所使用，而投影在牆面的壁柱則以線腳框繞柱身邊緣，

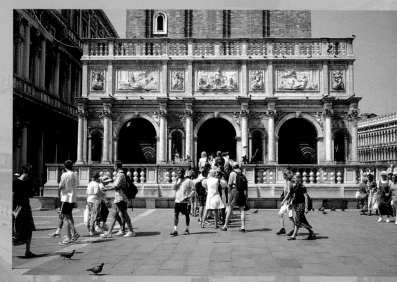

▲聖索維諾之亭廊全景

02 雜混、多元的交響曲

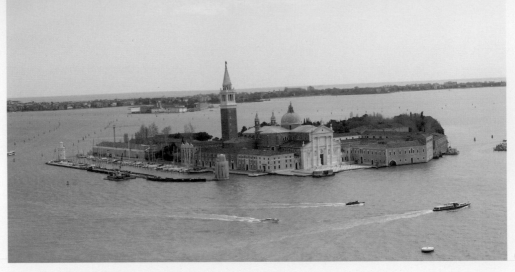

◀遠眺聖喬治島
(ShutterStock)

形成一個浮貼裝飾性的畫面。此外，在柱式上方出現了「靠枕」(cuscino) 式的簷壁，即簷壁往外弧凸，這個新語法增加了整個量體的塑性，加強了亭廊的雕塑感，此一創舉自然也證明建築師聖索維諾並未忘記自己的雕刻家身分。

## 聖喬治教堂 *Chiesa di San Giorgio Maggiore* 與救世主教堂 *Il Redentore*

從聖馬可遠眺聖喬治島或吉屋德卡 (Giudecca) 島，我們會赫然發現帕拉底歐 (Andrea Palladio, 1508–1580) 的這兩座教堂宛如精緻的舞臺背景。兩教堂的立面處理，是建築史上一則傳奇。從布拉曼特 (Donato Bramante, 1444–1514) 以來，為解決宗教建築立面正、側殿高矮不一的問題，建築師可說是用盡心力，企圖找出解決之道。布拉曼特之前的建築師，像布魯涅列斯基 (Filippo Brunelleschi，1377–1446) 是沒有機會，阿伯提 (Leone Battista Alberti, 1404–1472) 則不感興趣，因為他認為立面不過是一張面具，只面對外面的世界，無須呈現內心世界（建築物內部）的狀態，因此內外無需一致。而布拉曼特在洛卡維拉諾 (Roccaverano) 的教堂立面，第一次嘗試將教堂內部側殿低於正殿這件事實反映在立面上，不過可能是布拉曼特引用單開間城牆大門的方式，以及其後疊置的神廟立面之城牆門拱中

義大利,這玩藝！

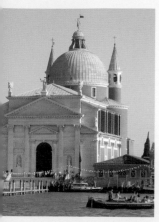

▲救世主教堂

斷了楣梁所致，整個立面顯得單薄而不夠和諧。之後，雖陸續有人嘗試（包括帕拉底歐本人），都沒有完全成功，直到聖喬治教堂才有進一步的成果，而救世主教堂則成功地一舉解決數十年來的難題。

設計聖喬治教堂時，帕拉底歐讓較高神廟立面的四根巨柱落在柱座上，較矮神廟立面的矮柱則直接落地，也就是說，只有柱礎而沒有柱座，可是由於較矮神廟山牆的水平帶狀飾直接穿越過較高神廟的四根巨柱，因此過度強調了兩個不同系統的疊置，也間接破壞了彰顯側殿的用意，除此之外，柱式未能同時離開地面也多少影響了立面的和諧感。此外，為保持內部空間的流暢性，不得不延續外部柱座的使用，如此一來，教堂親切的市民性大為減低。至於救世主教堂，除了再次成功地引用羅馬萬神殿作為參涉原型外，帕拉底歐的神來一筆亦徹底解決了多年來的困局。他以一座戶外樓梯避開了聖喬治教堂巨矮柱無法同時離開地面的尷尬，取得了巨柱矮柱兩者皆離開同一水平面的和諧感。如此一來解決了聖喬治教堂懸而未決的所有難題，更為後來威尼斯海水水位不斷升高的情況作了預防措施。此外，救世主教堂讓第二道山牆的水平帶狀飾適時停留在巨柱間，讓側殿的暗示更加清楚。帕拉底歐第一次以無比和諧、深具層次及創意的方式將萬神殿的精神、物質再現在人文主義的偉大思維中。

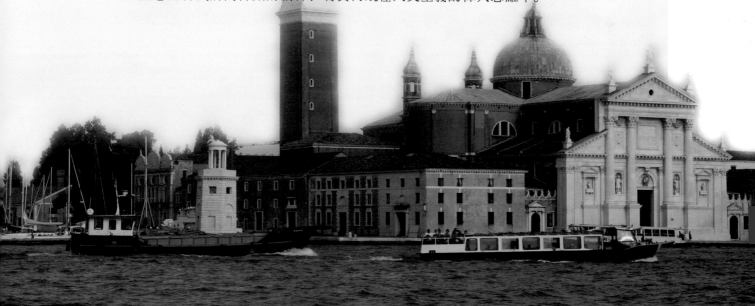

## 布利翁家族墓園 *Tomba di Brion*

談了這麼多古典建築，似乎也應該聊聊威尼斯的現代建築。不過要談一位與威尼斯密切相關，且能代表威尼斯的建築師，那就非卡洛·史卡帕莫屬。史卡帕出生於威尼斯，早期雖有零零星星的室內設計案，但設計操作仍屬附帶。1925 年與威尼斯著名水晶玻璃工廠卡貝林 (Cappellin) 的合作，展開了其職業生涯的重要一步，之後與威尼尼 (Venini) 廠的合作更使其成為威尼斯水晶玻璃現代化的主要旗手。有趣的是，參與傳統水晶玻璃的設計，讓他直接接觸了中世紀工匠的手工藝技巧，這種細部「過量」的繁衍，在往後也成為史卡帕迷宮式的特殊語彙。

這座不在威尼斯老城內的墓園建築，其實距離老城蠻遠的，如果坐火車再加上公車可能得折騰兩個半小時才會到，但辛苦到達後你一定會覺得不虛此行。這個企業家家族墓園坐落於阿勒蒂沃列的聖·維多小鎮 (Altivole, San Vito) 的公共墓園邊，周圍是典型的北義大利鄉間如詩如畫的田園景色。在這份寧謐安詳中，史卡帕藉由形式（侵蝕意象）與死亡展開了一場激烈的戰役。

走近墓園，出現在眼前的是一圈高出視線、有中世紀扶壁暗示的內斜圍牆，事實上，後者除了加強墓園內外的高低差異外，也讓這具嚴肅紀念性的建築與周圍的鄉間景色在心理層面上拉近了距離。在被中斷的圍牆轉角則出現了有東方韻味的幾何鏤空圖案。穿過主入口（另一入口從舊墓園內部進入），迎面而來的則是那著名的「侵蝕」母題，正支解著小教堂的牆面量體，這回還延伸到環繞在它周圍的水池中；這樣的組合也隱然浮現了中國庭園亭榭與水之間的處理關係。該母題可類比於古典建築的秩式 (ordine)，也是一個經常被引用的

義大利,這玩藝！

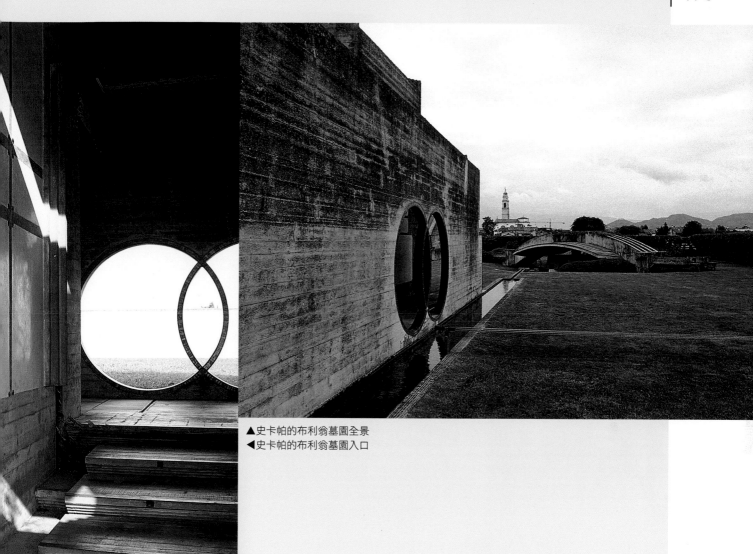

▲史卡帕的布利翁墓園全景
◀史卡帕的布利翁墓園入口

02　雜混、多元的交響曲

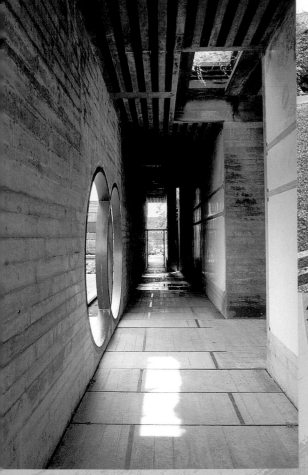

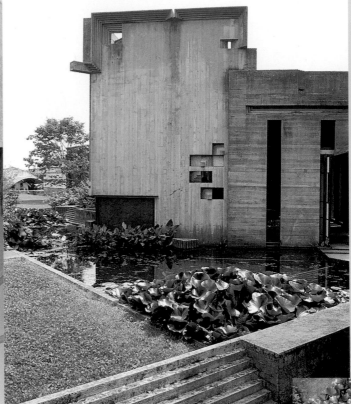

▲史卡帕的布利翁墓園，禮拜堂一景。
◀史卡帕的布利翁墓園，象徵家族主人愛情彌堅的雙月洞門。
▶史卡帕的布利翁墓園，水池一景。

義大利,這玩藝!

說法，只是這裡看到的是具較大厚度且具流動性，乃至視覺引導性的飾帶。一般來說，它出現在量體的周邊、開口或自我界定自成一個系統等處，不過也有另一種觀察的方式，即需界定形式或不對稱狀態下的「平衡」作用。後者經常以自成一格的符號出現，因此我們可以說，細部是支解量體、統一個別形體的重要元素。

▲史卡帕的布利翁墓園，禮拜堂的天花藻井。

**穿廊**
建築物底下的廊道。威尼斯非常典型的都市空間，肇因於以船為主的城市，街道因此狹窄，是故需要透過穿廊來做都市空間的串連。

當我們經過水池進入不太寬敞的穿廊，左轉進入小禮拜堂的前廊，從入口門扇那以鐵件為框、混凝土塊粉白為底的平面分割方式，或局部陷入地底下的月洞門的設計來看，已嗅出一股素樸的東方味；進入禮拜堂，四周均勻漫溢而來的光線正是該母題所傳達出最大的效果；祭壇的光線則來自後面牆角處的兩扇窗門及上方金字塔形藻井，水平滲入的光線與水交互而成的粼粼波光，完全捕捉、借用了威尼斯的氛圍，上方金字塔形的梯形飾帶開口也讓人聯想起中世紀拜占庭屋頂的架構方式。

▼史卡帕的布利翁墓園，禮拜堂一景。

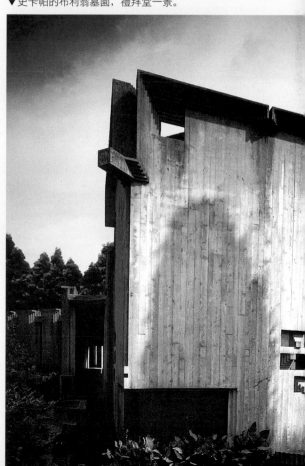

經過穿廊的另一個方向來到墳墓區。左邊是略呈矩形量體、具洞穴形式的家族成員墓地；其內部光線是透過上方矩形量體的稜角滲透下來，一來可使鑲嵌在牆上的小塊大理石片被察覺，二來可增強洞穴的效果。近代西方關於洞穴象徵層次上的議題，相信史卡帕並不陌生；其中最膾炙人口的詮釋是：由生到死的「過渡場所」──一個狀態（生）過渡到另一個狀態（死）必然的一段黑暗。相信這就是史卡帕引用洞穴作為「過渡場所」上的意義。當我們順著低窪路徑來到整個墓園的中心，展現在眼前的仍是有洞穴意象的家族主人墓地，在拱形構架下方有兩座家族主人的石棺。有趣的是，這座建構物適時地在此從平面轉成45度，一來成為迎合兩個入口的視覺交點，另者可讓墓園中的最主要建構物增加其透視深度。從材料與形式則可看出，同樣的母題、深淺對比大理石、烏檀木、拱形架構底下的彩色玻

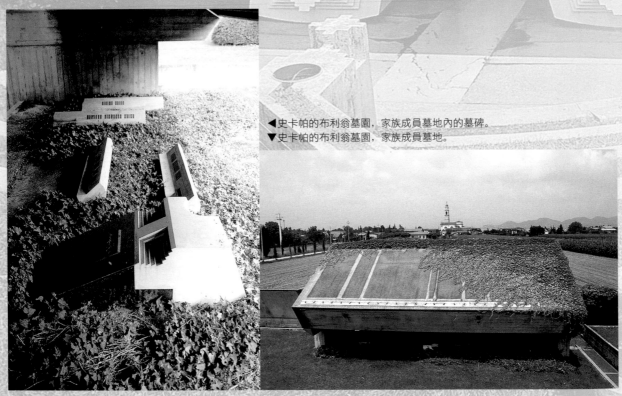

◀史卡帕的布利翁墓園，家族成員墓地內的墓碑。
▼史卡帕的布利翁墓園，家族成員墓地。

義大利，這玩藝！

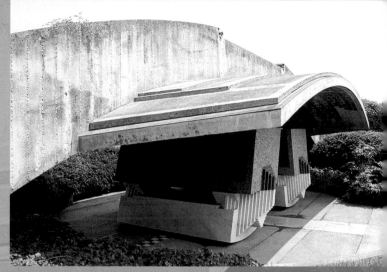

▲史卡帕的布利翁墓園，主人棺墓區。

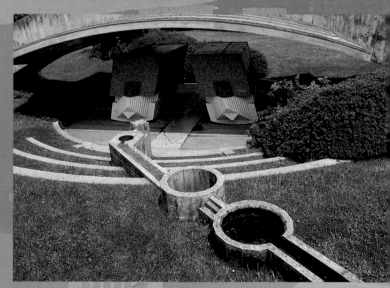

▲史卡帕的布利翁墓園，水位變換高度的設施受到阿拉伯文化的影響。

## 廊式入口

像古羅馬萬神殿般的宗教建築會在圓形量體建築前方加上古希臘正面門廊，就形成我們所謂的廊式入口。

璃馬賽克與周圍草地共同組成繞射出一股奇異的光線。

離開墓穴，介在廊式入口(propileo)與拱形墓穴間有一個引導性的小水道，這種對水的態度除了有東方哲學思考裡起源的象徵外，還明顯涉及了伊斯蘭文化——引水渠道、流水、倒影與改變水位等對水的使用方式。在桂里尼·斯湯帕利亞基金會美術館後面的庭園裡，可以看到史卡帕第一次對該題材的大規模嘗試。而在布利翁家族墓園裡，史卡帕則將它消溶在原本已不太穩定的建築形式上。來到廊式入口，月洞門的使用，立即成為人們注意的焦點，不言自明，這又是一個東方式的情懷，只是這個帶創造性的雙交月洞門藉由水道的連接，也多少隱喻了家族主人感情上的永恆性。最後，在廊式入口底端，穿過一扇由鋼纜線、滑輪所控制，且會沉入地底下的玻璃門（為下一個神祕、形而上的景致揭開了序幕），來到四周環水的沉思亭裡，看遠山、教堂、教堂鐘塔，聽鐘塔的鐘聲，此時，讓人不得不聯想起日本庭園的禪，即便時空錯亂、「景物全非」。

02　雜混、多元的交響曲

布利翁家族墓園是史卡帕一生語言最後的自傳性註解，也是碎片主義的最佳詮釋。句構的消解讓他獲得了最大的自由聯想，也讓觀者參與了最大的詮釋空間。在一連串無止盡的語言愉悅中，過去、現在、東方、西方成了他自由擷取的知識寶藏。誠如義大利建築史家塔夫利所言，「史卡帕就像一位極欲表達的拜占庭匠師，不經意地活在二十世紀，使用著今天的書寫方式來呈現古代的真理」。史卡帕的作品印證了一種酒神的狂喜，語言儘管不再是理性建構社會的工具，卻是一個來自場所的堅實回響。

## 馬佐爾伯島國民住宅

1979 年開始規劃，與義大利的官僚體制糾纏近十年才完工的傑出作品——吉昂卡洛‧德‧卡洛 (Giancarlo De Carlo, 1919–2005) 的馬佐爾伯島 (Isola di Mazzorbo) 國民住宅。跟距離威尼斯老城北方約半小時船程的「彩色島」布拉諾 (Burano) 銜接的馬佐爾伯島，是一座狹長、優雅的美麗之島。當德‧卡洛拿到這個案子時，就決定透過市民參與的方式讓使用者有機會參與並表達意見，所以空間機能、外牆顏色、材料的選擇，都在建築師敲定大方向後，接納來自使用者的聲音，因此 36 棟兩層樓或兩層半的斜頂彩色國宅，在秩序井然中仍透露出不同使用者的差異性。這些看似「類」威尼斯傳統建築的小房子，在立面處理上卻有著現代建築俐落的語言安排。透過這個案子，德‧卡洛告訴我們在專業與民眾參與間還是可以找出有效的平衡，在傳統與現代間也同樣存有可以介入的隙縫。

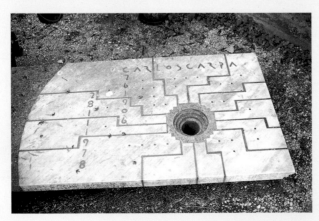

◀史卡帕的布利翁墓園，史卡帕墓碑。

▲德·卡洛的現代國宅　　　　　　　　　　　▲彩色島一景

## 特雷維桑國宅計畫案

至於 1980 年開始的另一批國宅計畫案，「幸運地」只花了六年的時間就大功告成，這位生性浪漫、嗜酒如命的建築師吉諾·瓦雷 (Gino Valle, 1923– )，退休後只見經常出入學院，與學生天南地北地把酒暢談。如果讀者有機會親至威尼斯吉屋德卡島底端、位於特雷維桑 (Trevisan) 區域上的國宅，會發現展現在眼前的是威尼斯典型狹窄的巷弄、半陰暗的空間，縱使如此，空間還是透露出一種植基於「今」的現代性，樓梯的前衛性幾何處理，幾乎帶點蘇俄構成主義的味道；刻意壓縮成「一線天」的對外關係，再加上沿河兩側故意作成的堅實城堡意象，讓整個社區成為一座自給自足、可比擬防禦性建築的海上城堡。儘管這是瓦雷對老城坐落形態的優秀詮釋，不過在採光的部分卻屢遭抱怨，可能是該計畫案唯一的瑕疵。

02　雜混、多元的交響曲

 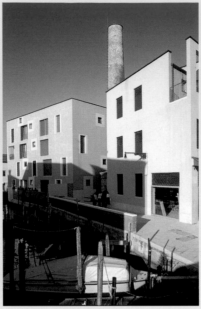 

▲吉屋德卡島再利用的現代建築一景　　▲吉屋德卡島再利用的現代建築　　▲葛雷高第在火車站附近的現代國宅，舊穿廊的現代詮釋。

### 薩法大型國宅計畫案

最後就是維多利歐・葛雷高第 (Vittorio Gregotti, 1927– ) 在威尼斯聖塔路契阿 (Santa Lucia) 火車站側面後方薩法 (Saffa) 區的大型國宅計畫案 (1981– )，又是一個長期抗戰的「義大利事實」，整個營建工程原預定 1994 年完成，不可思議地延宕至今尚未完工。該設計案除在空間語言上捕捉威尼斯傳統「穿廊」(sottoportego，是一種在建築物底下的道路，大部分都相當低矮黑暗)、戶外樓梯、庭園空間、屋頂木製露臺及挑簷飾帶的語彙外，最有趣的是，他提出一種縫合 (completamento) 與填實 (consolidamento) 坐落都市歷史紋理的操作手法，這樣的都市介入，不會破壞積澱的歷史記憶，反而有可能揭示埋藏的記憶與修正「不良」的都市空間。葛雷高第的理性主義形式，還是讓我們看到與歷史老城對話的可能性，並沒有在玩弄幾何語言自身中僵化不可自拔。

義大利，這玩藝！

▶葛雷高第在火車站附近的現代國宅

## 結 語

威尼斯作為一座深具場所意識的城市，總是誘惑著旅人的足跡，從中世紀到現代，威尼斯人謹慎經營著這座一級古蹟的城市。或許在今天的科技網路時代，威尼斯的「慢」將不再是發展的最大障礙，反而是一個機會，一個結合城市獨特風貌與特殊文化意涵／城市博物館的水上之都，她逐漸加添的「設備」讓她足以成為二十一世紀歐洲的文化新都。而不會只是落入尼采警語：「上百個孤獨的身影組合而成威尼斯——這是她的魅力，一個未來人類的影像」的描述中。

02　雜混、多元的交響曲

# 03　人類歷史上的一則傳奇

## ——繁花盛開的翡冷翠

在義大利，翡冷翠是除了米蘭外我們最經常去的城市，原因當然很多，當我們厭倦威尼斯時，拂曉出發，睡一覺，九點多抵達，傍晚享受過聖馬可廣場旁的翡冷翠牛排後，搭乘是晚八點左右的火車折返，一天的行程可以是豐盈的。其實每次行程不外是參觀博物館、或上折扣書店（經常是對折或 2.5 折）或瞎逛購物，一整天就是走，很累但滿足，更少空手而回。當然不可少的還有拜訪課堂上經常提到的建築，無論是文藝復興或城內城外的現代建築，也不是百看不膩，心裡總覺得不能離它們太遠。因為筆者始終有個信念，美是來自於生活，只要用心感受來自周遭的美麗事物，久了自然就能領略，不用刻意費心。

翡冷翠之所以能成為義大利重要的城邦國家，有其歷史的必然與偶然。想像羅馬帝國滅亡後，歐洲情勢混亂，各個地方封建諸侯割據，從四世紀到九世紀，義大利大部分地區都處於混亂，直到神聖羅馬帝國卡洛琳王朝介入管轄北義大利大部分地區，翡冷翠才有機會在安定中求發展。儘管如此，自主政治的發展也要遲至 1138 年才顯跡象。1154 年皇帝授予翡冷翠城自治權，不過直到 1183 年才獲得真正的自治權力。隨後由於內部的政經利益而分裂成歸爾甫派（Guelfi，教皇黨，支持羅馬教宗）與吉伯林派（Ghibellini，保皇黨，支持北方神聖羅馬帝國皇帝），經過長時間的爭執內鬥，直到十三世紀末地方逐漸發展出一套由同業公會制定並管理的政治制度，才消弭了兩派的紛爭。不過城市的大放異彩就得等到科西

莫・梅迪契 (Cosimo de'Medici, 1389–1464) 1434 年的重新執政。可以想像梅迪契家族不只統治翡冷翠周邊地區，十六世紀初還有人當上羅馬教皇雷歐內十世 (Leone X, 1475–1521)，這在政治與文化上都達到最高峰！

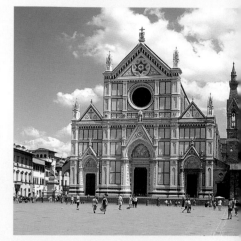

▲聖十字教堂

義大利的翡冷翠中文譯名是從義大利文 Firenze 翻譯過來，同名的另一個譯法「佛羅倫斯」則是從英文 Florence 翻譯而來。詩人徐志摩的翻譯果然不同凡響，因為「翡冷翠」不只是發音較接近義大利文，連譯文都可以讓人聯想到城市喜用的色彩與樣貌，再加上 Firenze 字首與義大利文的 fiore（花）有關，舊時因紀念花神所舉辦的花神節而得 Firenze 之名。剛到翡冷翠的人一定會驚訝於城市調子的統一，教堂大抵以綠、白大理石為主色，間或夾以淡粉紅作為邊飾，或金色為主的馬賽克拼貼壁畫，像百花大教堂 (Duomo di Santa Maria del Fiore)、聖十字教堂 (Chiesa di Santa Croce)、聖米尼阿托 (Chiesa di San Miniato) 等教堂的綠色大理石是來自布拉托 (Prato)，白色產自卡拉拉，而粉紅色則挖掘自馬雷瑪 (Maremma)；其他建築（包括貴族官邸、城牆）

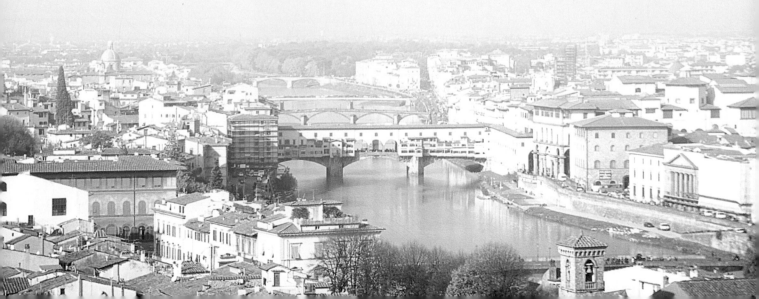

◀烏菲茲美術館與僭主宮

義大利,這玩藝!

則是以土黃色的石材砌築而成，不過這個色調似乎都帶點防禦性建築的味道，像翡冷翠幾個統治階級的官邸，梅迪契 (Medici)、史托洛基 (Strozzi) 或畢提 (Pitti)，或是政治相關建築，僭主宮 (Palazzo Vecchio)、烏菲茲 (Uffizi) 皆以厚重的土黃色石材在臨街面堆疊成防禦形的建築。土黃色變成城市的主要基調，而翡翠般的教堂則是儀式性的妝點。當然從中世紀下半葉以來，這就是一座有遠程策略規劃的城市，主教堂周邊放射狀的城市紋理，遠看，百花大教堂的圓頂宛如懸浮天際的聖船，每一位趨近主教堂的行人，總會讚嘆造物主的恩寵，建築師布魯涅列斯基那過人的技術知識，讓大圓頂不只成為人類歷史上的一則傳奇，也是護衛托斯卡納（Toscana，翡冷翠所在的省名）居民的宗教中心，如今虔誠不再，然而大圓頂仍表徵翡冷翠的一切。

▶ 僭主宮一景
▼ 僭主宮全景

▲翡冷翠城市夜景，可以護衛整個托斯卡納居民的百花大圓頂。

03　人類歷史上的一則傳奇

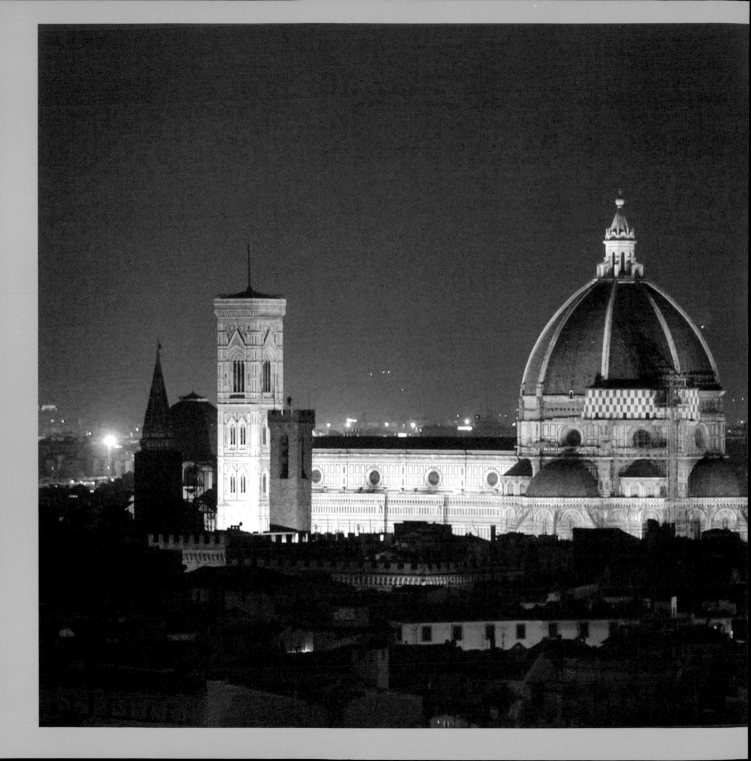

## 主教堂（又名百花大教堂）*Duomo di Santa Maria del Fiore*

興建於 1296 年，當時正值歐洲哥德風格蔚為風潮之時，因此主教堂也沾染了不少折衷哥德式樣，當時整個義大利北部與法、德較為接近，在形式上自然受其影響，更別提中世紀末這些民族在政治、經濟與文化的強勢。所以翡冷翠附近的幾座城市，像席耶納 (Siena) 或歐爾維耶托 (Orvietto) 的主教堂都可見到同樣的影響痕跡。主教堂的首任建築師為康比歐 (Arnolfo di Cambio, 1245–1310)，隨後繼任的是改變中世紀繪畫風格的先驅者喬托，不過喬托大部分時間都投注在鐘塔的設計興建，並未介入教堂太多。

當然關於這座教堂最傳奇、最膾炙人口的故事，還是首推大圓頂，這得從文藝復興建築大師布魯涅列斯基（簡稱布魯涅）的銅門競圖談起。1401 年，年僅 24 歲的布魯涅就參加百花大教堂前施洗約翰洗禮堂第二扇門（即北門）的競圖活動，結果敗給雕刻家吉貝爾提 (Lorenzo Ghiberti, 1378–1455)；另一說則是兩人並列第一，因此評審團要他們攜手共同製作。布魯涅趾高氣揚，不願與吉貝爾提合作，總之最後布魯涅負氣離開翡冷翠，前往羅馬專注於古羅馬廢墟的研究，前後停留了 15 年。對經歷了漫長中世紀的義大利而言，重新發掘古羅馬是項神聖的任務，因此在當時「發掘」幾乎就是「發明」的代名詞，而布魯涅的「浪跡」羅馬便成為他往後開創文藝復興語言的重要基礎。

1418 年，百花大教堂圓頂舉行公開競圖，布魯涅得到消息立刻回到翡冷翠，因為他知道這是他一生的轉捩點，鑽研了十幾年古羅馬建築的他，深知羅馬人築巨拱的技術，因此回到翡冷翠即刻繪製草圖，設想他心目中的巨大圓頂。競圖結果，又與吉貝爾提並列第一，完全不懂建築的吉貝爾提如何能取得第一？原因無他，就是人際關係太厚實了，試想布魯涅浪跡羅馬的那段時間，吉貝爾

◀百花大教堂夜景 (ShutterStock)

提在幹什麼？四處承接貴族、仕紳委託的雕刻案，與人應酬建立關係，可以想見在那麼關鍵、重大的競圖會發揮什麼影響力，但或許支持吉貝爾提的人心知肚明，沒有布魯涅，圓頂可蓋不起來。總之這回布魯涅可不能再意氣用事了，因為歲月不饒人，可不能再遠走羅馬，繼續當尋寶人。當然布魯涅更不是省油的燈，因為漫長的工程進行中，一次布魯涅藉故生病，推說無法視察工地，請大家去問吉貝爾提，這回大家才知道吉貝爾提對建築一無所知，只是乾領薪水，因此羊毛公會判吉貝爾提出局，布魯涅終於報了一箭之仇。

百花大教堂圓頂的建造，無論從形式或營建技術來說，迄今仍為建築史家爭議不休的待解之謎。阿伯提在其獻給布魯涅的《論繪畫》(De Pictura) 一書前言中讚道：「這巨大、飄浮在天際的結構，它的陰影能覆蓋、護衛所有托斯卡納的居民……，怎能讓人不讚美菲利浦！」令人驚訝的是，翡冷翠老城的任何一條街道都能感受到它的存在。有一年帶學生到翡冷翠城南方搭車約半小時左右的小鎮卡魯佐 (Galuzzo) 參觀艾馬修道院，在秋風蕭瑟的 11 月，當我們登上艾馬修道院的山丘上時，那巨大飄浮的量體仍然清晰可見，我才真正理解阿伯提所謂「護衛所有托斯卡納的居民」，而不只是翡冷翠。更神奇的是，「百花」也沒有因為巨大而與城市產生衝突。如果讀者細看圓頂，會發現它還是一個非常緩和的哥德尖拱，並不是半球體。如果再往上看作為圓頂收頭的採光覆蓋物／燈籠亭也是非正統的文藝復興式樣。1432 年百花大教堂的圓頂接近完工，剩下的粉飾工作又花了近四年才完成。主管單位決定再舉辦一次公開競圖。這次仍由布魯涅獲得設計權，遺憾的是，工程正式開工後一個

▼艾馬修道院

月左右，布魯涅就撒手人寰，因此沒能見到整個工程的落成。

撇開工程的營建技術面不談，燈籠亭平面呈八角形，外圍以八道飛扶壁式的牆垛，支撐來自角圓錐屋頂的垂直載重，這裡所見是類哥德式建築的經驗，但整體來說，又有古羅馬墓碑式建築的意象。從外部來看，八角形的每一個面，在兩根矩形壁柱之間夾兩根支撐拜占庭式圓拱的半圓壁柱，抬高的半圓拱與半圓壁柱共同形成一個過度拉長幾至變形的柱拱系統，這種作法正是古羅馬與拜占庭建築的混用。總之布魯涅不帶偏見地吸納各種文化，謀求創新，開創了西方歷史現代性的第一次前衛主義，而這個作品更可以看見大師晚年建築語言的成熟與自由。

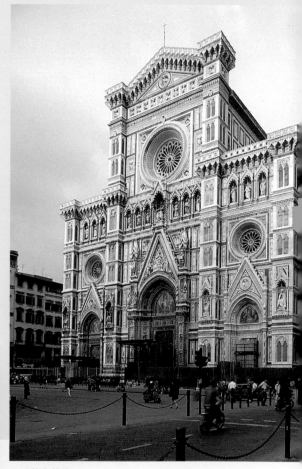

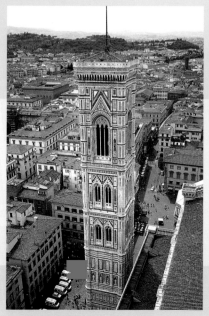
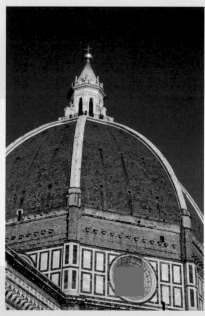

▲百花大教堂
◄◄百花大教堂的喬托鐘塔
◄百花大教堂的圓頂 (ShutterStock)

## 施洗約翰洗禮堂 *Battistero di San Giovanni* 與聖米尼阿托教堂 *Chiesa di San Miniato*

在翡冷翠有許多精彩的仿羅馬式建築，就像我現在要談的施洗約翰洗禮堂與聖米尼阿托教堂。有趣的是無論早於折衷哥德（如聖十字教堂或「百花」立面）的仿羅馬，或晚於折衷哥德的文藝復興，我們總是可以清楚窺見一種翡冷翠特有的地域主義，一種可以貫穿各個時代，統一各種式樣的質素。譬如說我們在布魯涅的孤兒院亭廊的立面裡，巨柱上的楣梁在兩端的作收方式就是來自施洗約翰洗禮堂，即便兩棟房子已相距幾百年，當然對布魯涅或阿伯提，乃至當地居民來說，仿羅馬式建築就是他們心目中的羅馬建築。歷史上，當卡洛琳王朝的查理曼大帝在古羅馬帝國之後，第一次初嘗「統一」歐洲的滋味（當時比義大利，包括翡冷翠都被卡洛琳王朝統治），極想恢復古羅馬帝國的盛況，因此向羅馬學習就成為王朝的首要任務，所以從王朝的典章制度到建築也多有模仿，只是當時從卡洛琳王朝的國都亞琛（Aachen，今德國）到羅馬距離甚遠，再加上交通極為不便、古羅馬造大拱技術又失傳，因此建築的學習就有一知半解的嫌疑。總之今天所謂仿羅馬式建築，就是從卡洛琳式樣逐漸演變而來，泰半是由系列連續的小拱圈組合而成，拱圈內經常出現迴廊，柱式也以古羅馬的柱式為圭臬，或許每個區域有些許不同，然外觀上若拿此標準區辨，應相差不遠。

只是它更接近所謂凱旋門式樣，也就是說，如果我們要追究它與古羅馬建築的關係時，凱旋門會是它系譜的根源，今天我們看到的施洗約翰洗禮堂是一座八角形的建築，立面同樣也由綠白相間的大理石組合而成，三個拱圈頂侏儒柱，所以洗禮堂是由八個類凱旋門的立面拼貼而成。另一個有趣的語彙就是，立面上許多由綠色大理石拼貼而成的拱圈或矩形圖飾，據說是從古羅馬浴池的神龕轉化而來，也就是說，可能是工匠道聽途說，以訛傳訛而來，或者只是保存古羅馬記憶的一種象徵性作法。而坐落於畢提官邸 (Palazzo Pitti) 後方山丘上的聖米尼阿托教堂，除了可以鳥瞰整個翡冷翠都市地景，更是文藝復興建築師經常借用形式與取經的地方，

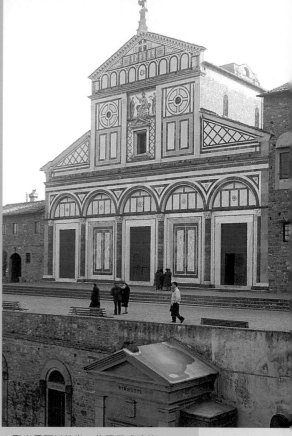

▲▲布魯涅列斯基的孤兒院亭廊
▲施洗約翰洗禮堂

▲聖米尼阿托教堂，仿羅馬式建築。

阿伯提就曾經對它大加讚揚。這座教堂在語言的表達上有許多與
洗禮堂相似的地方，譬如說綠色大理石拼貼而成的拱圈或矩形圖
飾，或凱旋門原型的引用也隱約成形，只是第二層不是侏儒柱，
而是正常的柯林斯式壁柱。不過一、二層柱子各自律動的節奏，
倒是回應了古羅馬建築萬神殿的遊戲，同樣的遊戲顯然再被阿伯
提運用在新聖母瑪麗亞教堂。

03　人類歷史上的一則傳奇

> **侏儒柱**
>
> 沒有柱頭的柱子，經常
> 出現在凱旋門第一層柱
> 式上方，此處一般也為
> 浮雕戰績故事的地方。

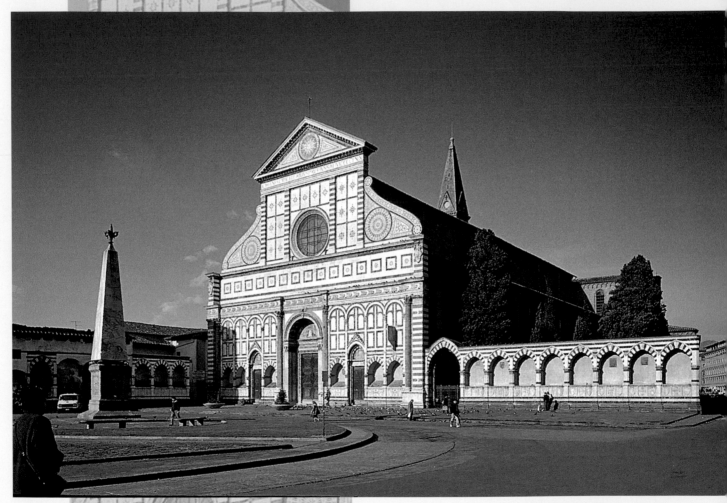

▲阿伯提的新聖母瑪麗亞教堂

義大利,這玩藝!

## 新聖母瑪麗亞教堂 *Chiesa di Santa Maria Novella*

1456 年翡冷翠貴族喬凡尼・魯闕拉宜 (Giovanni Rucellai, 1475–1525) 邀請阿伯提將新聖母瑪麗亞教堂改建為魯闕拉宜家族教堂，改建前該教堂是一座頗具地域風格的仿羅馬混哥德式建築。我們之前在談布魯涅的作品時曾提過阿伯提，阿伯提家族早年由於翡冷翠家族間的相互傾軋，被放逐至熱內亞 (Genova)，該事件對其一生有決定性的影響，加上日後他意圖向權力靠攏所遭逢的挫敗（抑或是認清了權力的本質？），一生皆搖擺在隱世與出世的矛盾中。他也是第一位徹底與中世紀天主教傳統決裂，相信沒有前生也沒有來世的虛無主義者。阿伯提先後就讀於帕都瓦的翡列爾佛學校與歐洲最古老的波隆納大學，於前者習得希臘與拉丁文，而在後者取得經濟法學方面的學位。畢業後，至羅馬隨侍教皇左右，任教皇書記官。期間由於職位之便，遊歷了法國南部普羅旺斯的羅馬帝國古城及義大利北部如威尼斯、翡冷翠等地，這些旅遊經驗和記憶在日後阿伯提的建築作品中不斷出現。

新聖母瑪麗亞教堂的興建年代可追溯自十三世紀中葉，直至阿伯提介入立面改建工程時都尚未完工。當阿伯提接受立面改建的委託，首先面對的便是如何處理一樓置放棺木的哥德式尖拱，因為該尖拱早已是人們長久生活的一部分，如果拆除這中世紀的建築，既不經濟又顯得魯莽，因此阿伯提這回面對中世紀現存物，除了一貫的謙遜、「憐憫」(pietà) 態度外，也開啟了另一種與舊語言對話的機制。最後，阿伯提保留了大部分中世紀的語言，除了連續折衷式尖拱外，拉高的仿羅馬式連續半圓拱也被保存，真正新做的只有四支綠色的柯林斯式半圓壁柱、兩端作收的方形多立克式壁柱與軸線上的大門。特別的是，作收的兩端是以半圓、方形壁柱同時出現的方式來結束兩端的韻律，這種作收方式在古典建築中並不多見，而半方柱的綠白相間與半圓柱的深綠大理石，則是借用了施洗約翰洗禮堂的經驗，強化了上半部支撐結構的效果。若觀察第二段鑲嵌細緻的星形圖案之連續方形飾，以及其下方，即第一層柱頭上方的楣梁部分所出現的魯闕拉宜家族徽章／月形飾，我們會驚訝地發現阿伯提除制定了牆式構造大傳統的古典語法外，也繼承了中世紀手工性的匠師傳統，這

對一位前半生拿筆為生的文人來說，是不可思議的一件事。待會我們分析最頂層時，讀者的驚訝還會遠過於此。

因此，我們再次進入阿伯提的凱旋門遊戲中，只是這回為了將就中世紀的現況拿掉了左右兩邊的拱圈，但細看大門的細部處理，我們仍然浸淫在萬神殿的思考脈絡中。上半段是由四支方形壁柱、山牆與左右兩個渦形飾組成，中間中世紀留下的大圓窗似乎困擾著阿伯提，儘管做了另外三個小圓作為呼應，但在整體比例上仍失之協調。以上我們討論的三層，各自之間似乎沒有明顯的邏輯關係，譬如說最上面的四支柱子，除了兩支柱子發生象徵性的結構關係外，另兩支則無。再者就是中層的方形飾也未與仿羅馬的連拱發生關係，這偏離文藝復興嚴謹的對應邏輯，自然又得回到萬神殿內部那各自律動的「魔術方塊」裡。

## 梅迪契家族之勞倫斯圖書館 *La Biblioteca Laurenziana nella chiesa di San Lorenzo*

在聖羅倫佐教堂 (Chiesa di San Lorenzo) 裡有兩個米開朗基羅（以下簡稱米氏）膾炙人口的作品，一個是新聖器室 (La Sagrestia Nuova)，一個是梅迪契家族的私人圖書館。文藝復興時代設置圖書館的想法，事實上是來自中世紀修道院藏書的傳統。十四世紀陸陸續續有大學設立，但在藏書方面還是不及修道院圖書館經年累月的館藏豐富，加上十五世紀後各城邦領主爭相收集（或搜刮）各家手稿，所以地方上有錢有勢的領主或仕紳藏書往往較學校為多，梅迪契家族自然也不例外。

在談作品之前，我們得先聊聊米開朗基羅這個人，據說早年教皇朱利歐二世 (Giulio II, 1443–1513) 曾請米氏南下羅馬為其製作陵寢，在米氏長時間投入，又多次至卡拉拉選好石材的情況下，耗費時日，後因諸多理由，教皇決定暫時放棄此案，米氏一氣之下返回翡冷翠，立下誓言不再服侍教皇。日後教皇多次央求，米氏就是不從，直到教皇決定出兵進犯，梅迪契家族才出面請求米氏委曲求全。這個軼事清楚地說明了米氏對藝術的執著，對那些

冒犯藝術或藝術家的人，米氏充分展現了藝術家的尊嚴。

以下我們就來談談那頗具張力與視覺效果的勞倫斯圖書館。整體建築分為三部分：有巨型階梯的入口門廳、主要用來典藏希臘與拉丁文典籍的矩形空間，與典藏善本書的圓形空間。最主要的兩個空間——即入口門廳與矩形藏書空間——的關係，是一種對偶辯證性的對話。象徵著垂直上升、律動不穩定的入口門廳與水平延展、恬靜安定的矩形藏書空間之間的差異，透過一個下壓、相對來說不甚寬敞的門，更加強了兩者之間的對比。米氏在入口門廳部分著力甚多，置身勞倫斯圖書館的入口門廳，彷彿身陷一個莊嚴卻巨大的律動盒子裡，深灰色大理石的圓形、方形壁柱襯上白色灰泥的牆壁，加強了構件的律動性，亦使空間輕盈而具擴張力。嚴格說來，整個構架系統應接近阿伯提的牆式系統，不過曖昧的圓形壁柱又有柱梁系統的痕跡，日後巴洛克建築的牆面處理也可見同樣手法。另外，堅實有力的樓梯為達透視效果，不合常理地逐漸縮小，外加兩旁陪襯的樓梯，這種組合方式也不常見於文藝復興建築。再者就是嵌入壁面的柱子，柱子下方錯置的馬腿飾（一般是斜撐用途），以及馬腿飾與柱式在轉角處理所造成的陰影與壓縮使空間產生無限張力等等細部處理，都表徵著文藝復興初期建築語法的瓦解與矯飾主義的崛起。

勞倫斯圖書館入口門廳大樓梯

## 結 語

這座翡翠般的城市，從米氏之後，就再也沒有傲人的建築，起碼沒有像布魯涅、阿伯提與米開朗基羅般可以令世人傳頌的建築師與作品。二十世紀曾浮現機會，可惜沒能形成運動，少數幾個認真的作品，像喬瓦尼‧米給魯契 (Giovanni Michelucci, 1891–1990) 設計的翡冷翠中央火車站曾轟動一時，不過沒能蔚成風潮。翡冷翠就像其他歐洲重要城市，都在思索著自己的未來，徐志摩眼中的翡冷翠儘管耀眼奪目，但那只是躺在記憶裡的風采，我們期待翡冷翠人勇敢地做出嘗試，再一次讓繁花盛開，為人類寫下另一則傳奇。

# 04　說不盡的永恆弔詭

## ——條條大路仍然通羅馬

羅馬是永遠的羅馬，有看不完的遺跡，有說不盡的故事，儘管世世代代的統治者，總是試著擦拭掉前人留下的痕跡，但是歷史終歸歷史，總是以不同的形式為歷史留下見證。西方人的成年禮中總有一趟義大利或希臘、土耳其之旅，核心的地點自然就是羅馬與雅典。再怎麼亂的羅馬，裡面所承載的歷史意涵是無法被當下的社會問題所取代，因為撥開「荊棘」、「雲霧」後，有取之不盡、用之不竭的世界遺產潛藏其中。

記得在義大利念書那幾年，某個暑假曾用了近兩個月的時間研究羅馬。先是在羅馬郊區跟朋友租了個公寓，每天搭「170」公車進城，早上我頂著烈日遊走於古蹟之間，內人則閒逛於羅馬的大街小巷，試著發現好玩的事物，傍晚四、五點碰面後交換心得，看有沒有值得再前往一探的東西，兩人在各自一天的豐收後，共進晚餐，安然入眠，就這樣我們深入羅馬、愛上羅馬。羅馬其實有太多好玩的地方，即便她沒有「花城」翡冷翠翠綠般的晶瑩，也沒有威尼斯水波盪漾般的輕巧，即便她在文藝復興之後，外表略顯沉重，但羅馬終歸是羅馬，歷史的源遠流長與多樣性還是讓她無可取代。

羅馬城發源於台伯河 (Fiume di Tevere)，呈南北向，進入城市時以幾個 S 形彎折與羅馬相接觸，奧古斯都墓園 (Mausoleo di Augusto)、聖天使堡 (Castello di S. Angelo)、提貝里納島 (Isola

di Tiberina)、馬關洛劇場 (Teatro di Marcello) 與城牆外的聖保羅教堂 (Basilica di S. Paolo Fuori le Mura) 都是在彎折處的重要建築，舊時的羅馬大概是以今天的提貝里納島右側為發源地，逐漸往右邊的七座山丘推移，也就是大約今天所謂古羅馬市場 (Fori Romani) 的位置，而台伯河左側最早就只有阿德里阿諾的墓園（今聖天使堡裡）與周圍的軍營、練兵場與監獄等等，後來的聖彼得大教堂的前身也都是中世紀以後的事情，當然這整個梵諦岡區域要到文藝復興時期，城市紋理才算穩定下來。就拿聖天使堡來說，歷經整個中世紀的戰亂，一直都是兵家必爭之地，誰控制了聖天使堡就扼住台伯河的咽喉，也就控制了整個羅馬，因此歷任教皇多所關注，不過全貌要等到十七世紀才完全確定下來。

至於聖彼得大教堂又是一段複雜的歷史，在古羅馬時期，這裡是埋葬異教徒與基督教徒的

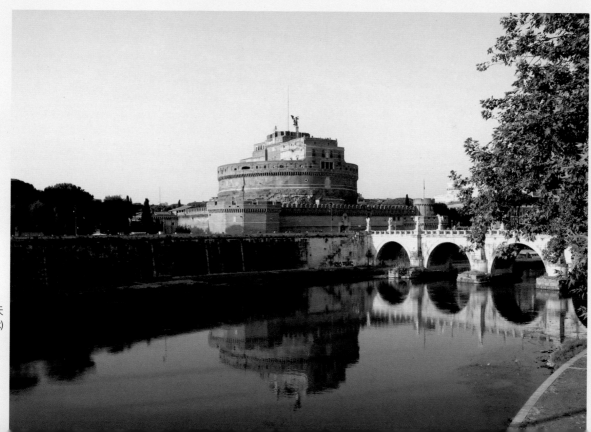

▶台伯河旁的聖天使堡 (ShutterStock)

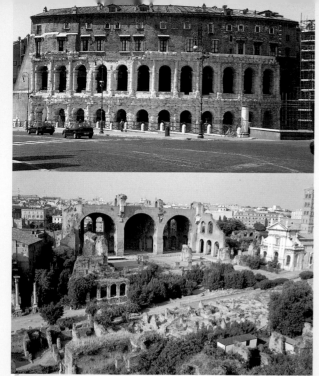

▲▲▲羅馬的馬闕洛劇場
▲▲古羅馬市場
▲人民廣場
◀台伯河上的提貝里納島 (ShutterStock)

地方，後來在此發現了聖彼得之墓，並於羅馬承認基督教之後建了君士坦丁大教堂，是一座五開間式的巴西利卡大教堂，屋頂覆以木構架，空間樸素而大方。文藝復興初，在教皇尼可勒五世 (Niccolò V, 1397–1455) 的意志力下開始一連串的大規模改建，從文藝復興的阿伯提到巴洛克的貝尼尼 (Gian Lorenzo Bernini, 1598–1680) 幾乎都參與其中，由於有太多重要建築師介入，也導致新聖彼得大教堂的作者為何，尚存有爭議。

羅馬還有三個時期，老城紋理曾發生比較大的變化，一個就是十七世紀的巴洛克時期，北門（人民之門，Porta del Popolo）附近人民廣場的改建與其三條放射性道路（里貝達路 Via di Ripetta、科爾索路 Via del Corso 與巴卜伊諾路 Via del Babuino）的鋪設；再一個就是新古典主義時期，也就是 1887 年共和國廣場 (Piazza della Repubblica) 的設計，與周邊衍伸的道路，像納齊歐納雷路 (Via Nazionale)；最近一次最慘烈與破壞最大的介入就是二十世紀初的墨索里尼時期，這段法西斯統治時期，是對羅馬紋理的無情傷害，像今天的古帝國市場大道 (Via dei Fori Imperiali) 或梵諦岡的道路整治與拓寬，將許多重要遺跡摧毀，造成無可彌補的遺憾。

總之，古羅馬遺跡是獨一無二的遺產，從萬神殿到鬥

◀古羅馬城市模型，圖為古羅馬浴池。

◀聖彼得大教堂

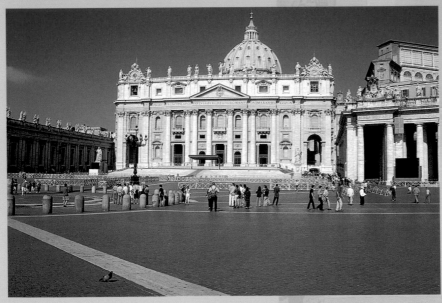

義大利,這玩藝!

獸場，從奧古斯丁墓園到古羅馬浴池，還有位於城市外圍且膾炙人口的亞德利安納夏宮 (Villa Adriana) 與奧斯底亞城 (Ostia)。記得有位韓國朋友每天風塵僕僕地騎著腳踏車在夏宮裡測繪研究了一年，用畫筆、攝影記錄夏宮的空間、光線、地理與歷史氛圍，試圖在殘跡廢墟中找出建築的真理，一種對歷史生命的深入體驗，當然這位朋友已是韓國受人肯定的建築師，全力的投注淬煉出生命的足跡，特別是投擲在有厚度的異文化領域中。

文藝復興又是羅馬的另一個盛世，從布拉曼特、拉斐爾到米開朗基羅，從朱里歐、貝魯齊 (Baldassarre Peruzzi, 1481–1537) 到搭・維紐拉 (Jacopo Barozzi da Vignola, 1507–1573)，將古典語言精製化、填上「血」、「肉」。如果有耐心的旅遊者願意細察文藝復興與古羅馬的臍帶關係，隨後又如何嘲諷自己所建立或發現的語言，裡面將有極大的文化樂趣。十七世紀中葉後的巴洛克則是羅馬的另一個高點，也是最後一道曙光，從貝尼尼、達・寇爾托納 (Pietro da Cortona, 1596–1669) 到波羅米尼 (Francesco Borromini, 1599–1667)，古典語言以一種「神經質」的律動、顫抖姿態出現，不時的辯證性的語言遊戲、對話，不間斷的連續律動曲線是否標誌了工業革命「速度」時代的即將來臨，與自己時代的即將告終？

▶羅馬郊區的亞德利安納夏宮
▶▶阿德里阿納夏宮的水上劇場

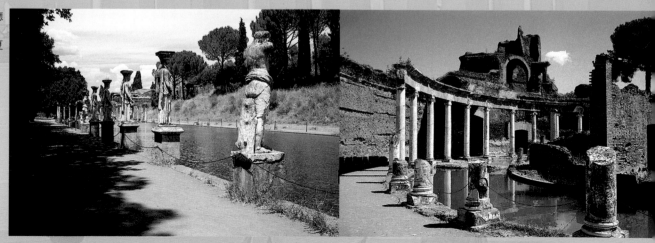

## 萬神殿 *Pantheon*

萬神殿是古羅馬建築中保存最完整的一座古蹟，也是日後古典建築重要的參涉源頭。該建築為阿格里帕 (Marco Agrippa, 63–12 B.C.) 於西元前 27 年，為紀念奧古斯丁大帝遠征埃及的偉大戰績所建，阿格里帕為奧古斯丁大帝的女婿，前後擔任過三任總督。該建築由古希臘的門廊加上後面的圓柱體（不過頂部覆以半圓球）組合而成，前廊有三排共十六根 14 公尺半的石柱，最外面的一排八根，第二、三排分別為四根，是為了空出軸線上的路徑與安置神龕所形成的排列邏輯。整座建築高 43 公尺半，頂部的圓洞開口直徑 9 公尺，雨水可直接落入室內，並從四個排水孔瀉出。

萬神殿顧名思義為祭拜萬物諸神的廟宇，直到 609 年教宗伯尼法齊歐四世（Bonifazio IV，出生年月不詳）將其改為「聖母與諸殉道者教堂」，才成為天主教堂。該建築最有趣的為室內空間的語法，室內為三層堆疊而成，第一層為巨柱與七個連續的神室組合而成，其中六個隱藏在兩根巨柱後方，軸線上的神室或許為安置主神而不立巨柱。更有趣的是神室有半圓、有接近矩形的形式，在經濟上，此種安排可以減少承重牆磚石的使用，在空間上則可

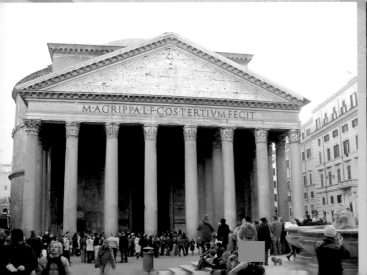

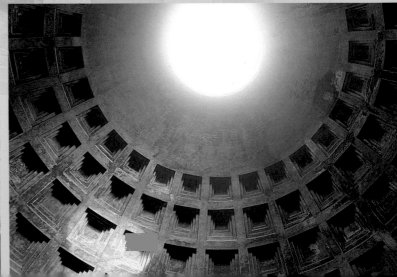

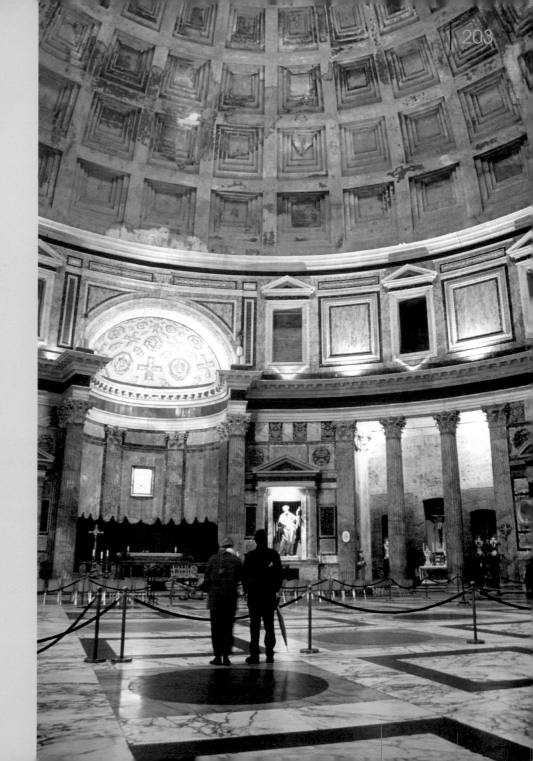

◀◀萬神殿 (ShutterStock)
◀萬神殿大圓頂
▶萬神殿內部 (ShutterStock)

増加空間的層次，讓空間多一份神祕與變化感。第二層則由較小的系列柱子與神龕組合而成，第二層的小柱與第一層的巨柱各自為政，也就是說它們之間沒有形成嚴謹的對應關係。最後一層的半圓體，壁面有透視效應的藻井，一則可以減輕屋頂的載重，二則具透視感的藻井強化了空間上升的力量，再就是藻井間的「類肋筋」似乎也沒有與其下的小柱與巨柱產生對應，這種「魔術方塊」式／各自律動的空間組織影響了文藝復興之後的許多建築師，也因此成了日後古典建築的重要原型。

## 鬥獸場 Colosseo

鬥獸場的原文 "Colosseo" 為巨大之意，據說是來自外面一尊數十丈高的尼祿皇帝鍍金銅像。當然所謂的「鬥獸場」在過去不只用來鬥獸，還有露天演出或戰車競技的多種功能。其規模巨大宏偉，高 57 公尺，直徑約 188 公尺，圓周長為 527 公尺。72 年為了慶祝征服耶路撒冷，皇帝魏斯巴席阿諾（Vespasiano, 9–79）決定興建一座可容納八萬人

◀古羅馬城市模型，圖為鬥獸場。

### 類肋筋

肋筋為仿羅馬或哥德式建築在天花板經常出現的力學路徑，它們一路從叢柱或巨柱所延伸出的「拱形梁」，成為柱梁結合的花飾。英國或法國的哥德式建築經常把肋筋圖案化，成為天花板鬼斧神工的神授圖樣。

### 多立克式

西方古典建築五種柱式的第一種，為一具雄性氣質的柱頭，特色為柱頭上方的柱間壁有木構造留下的痕跡（三槽板），另外古希臘建築的多立克柱式是沒有柱礎，也就是說柱子直接落地。

### 愛奧尼克式

西方古典建築五種柱頭的第二種，為一種具少女優雅氣質的柱式，一般來說比例比多立克柱式些微細長。特色為左右各有一個像古羅馬女人髮髻的渦漩飾，辨認方式為渦漩飾與渦漩飾之間有蛋形飾。

▶鬥獸場

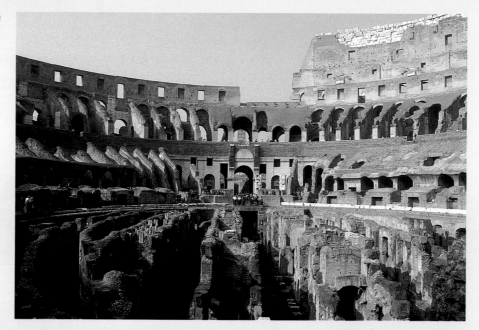

的鬥獸場，供人民娛樂。這座建築影響後世深遠，因為外部立面上的柱式堆疊，由下而上分別是多立克、愛奧尼克與柯林斯式的半圓壁柱，最後再堆疊上同樣是柯林斯柱式的矩形壁柱，這種所謂柱式堆疊的語法影響了文藝復興開始的數百年，像阿伯提在翡冷翠的魯闕拉宜官邸 (Palazzo Rucellai) 皆受其影響。

## 蒙托里歐的聖彼得小聖堂 *Tempietto di San Pietro in Montorio*

這座小聖堂是文藝復興知名建築師布拉曼特的作品，雖小卻很精緻。聖堂並不好找，事實上是位於台伯河西側的吉昂尼可勒 (Gianicolo) 山丘上，小聖堂是附屬於同名的教堂旁的禮拜堂。

在塞爾里歐 (Sebastiano Serlio, 1475–1554)《建築七書》的第三書裡，可以找到小聖堂原始

▲布拉曼特的聖彼得小聖堂

構想的平面，圖中無論主體建築，還是周圍的迴廊都是圓形的，所以我們有一個以聖堂為中心的放射形空間。遺憾的是，整個群體建築最後只建了中間的聖堂，即便如此還是可以感受到布拉曼特接受的巨大挑戰。譬如說，將圓形迴廊的十六根多立克柱式以放射狀投影到內部的外牆上，古羅馬圓形神廟的建築師多儘量迴避這類問題，也就是說牆上不置壁柱，而如果是像馬闊洛劇場這麼大的圓周，技術上自然也就不成問題了。若按「逐漸縮小」的嚴格幾何邏輯，牆上的壁柱寬定會小於外面圓柱的直徑寬，而變窄的壁柱又維持高度不變，勢必導致壁柱變形，所以當布拉曼特選擇以圓柱底端最小的柱徑（一般來說，圓柱在柱礎附近總是會作「收分」，以增加柱子在視覺上的承載力）作為壁柱寬，面臨的是柱間距更加狹窄的難題，此時他技巧地藉由壁龕的「挖鑿」，擴延了視覺上圓周的周長，解決了可能的壅塞感，也讓量體維持一定的流暢與可塑性。

特別的是，聖堂內部的柱式邏輯完全放棄了阿伯提以來有機的「和諧感」，也就是說外部柱式與內部柱式的邏輯一致。進入聖堂，大家會發現外面均勻環繞的十六根柱子，變成兩

義大利，這玩藝！

兩一雙的八根柱子。而且柱式比例完全不同，
譬如說，內部的壁柱有柱座而外部沒有，這自
然也加強了拔升效果。當然這種違逆式的創
新有可能是得自萬神殿上下三層不一致（或
說各自獨立）的啟示。更引人注目的是，半圓
頂下方的鼓形體與兩兩一雙的八根柱子形成
四組相互重疊的凱旋門意象，只是這次是一
個弧形的凱旋門。這樣的象徵自然又直指宗
教外延的政治意圖。

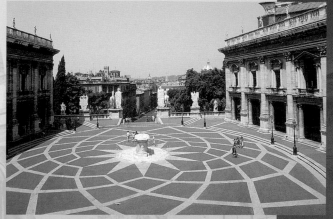

## 市政廳 *Campidoglio*

市政廳與其圍塑的廣場最早是由米開朗基羅
（以下簡稱米氏）規劃設計，不過直到他過世
都還沒有完成，十六世紀後半葉才由建築師
吉阿科摩・德拉・博爾塔 (Giacomo della
Porta, 1533–1602) 完成。廣場是由一系列群體
建築組合而成：緩升的坡道、外窄內寬的梯形
廣場、內切梯形廣場的橢圓形圖飾與市政、上
下議院大樓。有趣的是米氏處理空間張力的

▲▲米開朗基羅的市政廣場
▲市政廣場 (ShutterStock)

技巧：以緩升淨化心靈，而先窄後寬的壓縮開放與橢圓形的強烈律動。為強化前面提到的空
間效應，米氏在建築物本身，即市政、上下議會大樓也作了許多細緻的處理。譬如說，軸線
上的市政府大樓藉由一巨型樓梯抬高建築，再加上穿越兩層樓的巨柱，使緩坡結束的剎那不
只是先窄後寬的水平壓縮開闊，更是垂直拔高的崇升效應；另外，上下議會大樓的巨柱矮柱
使用也增強了前者的力量，使空間並不寬敞的廣場，頓時活潑起來，也增添不少壯觀氣勢。

▲四泉聖卡羅教堂中庭

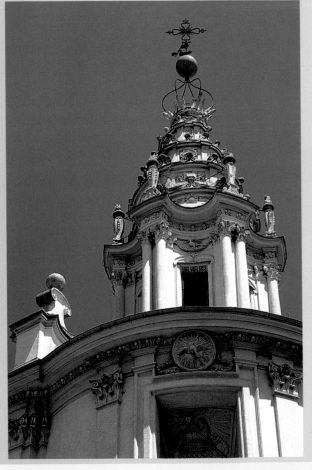

▲四泉聖卡羅教堂鐘塔

義大利,這玩藝！

## 四泉聖卡羅教堂 *Chiesa di San Carlo alle Quattro Fontane*

▲四泉聖卡羅教堂

這座教堂是巴洛克知名建築師波羅米尼的傑作，建築位於總統府一側的桂里納勒路 (Via di Quirinale) 與四泉路的交叉口上，內部有一個不算大的教堂與一個非常樸素卻充滿玄機的中庭，教堂後方的小禮拜堂與地下墓穴都值得一看，因為裡面上演著巴洛克的精彩好戲。巴洛克建築，筆者一直認為波羅米尼就是頂峰，看完波羅米尼的建築遊戲後，像貝尼尼或達·寇爾托納就不再強烈地引起興趣。譬如說四泉聖卡羅教堂的立面就是一則迷人的形式創作，教堂立面看似簡單的柱式堆疊，但上下兩層外凸、內凹的曲牆卻訴說了辯證性的形式遊戲，一樓的三開間，左右是內凹，中間則是外凸，而二樓的語法卻是三個內凹，卻只配上中間神龕的外凸。左側與量體正上方的燈籠亭又是一個傑出的律動遊戲，彷彿所有的內凹牆面（波羅米尼的確喜歡讓絕大部分的牆面內凹）都要突顯出柱式的獨特性。當我們進入教堂內部，所有這些強烈的律動將再重演。教堂平面呈橢圓，看似狹窄的空間卻因「律動」遊戲而呈現無窮張力。譬如說，一、二層因巨柱與拱圈的位置產生一種複雜的「錯亂」，最後衍生出的視覺流轉。更具體一點就是，單看一層巨柱呈四個四個一組，如果兩層一起看，觀者又會覺得拱圈下的巨柱才是一組，這種視覺的遊戲是巴洛克建築的核心題旨，波羅米尼將其推至頂峰。如果耐心的讀者再注意一下中庭二樓欄杆一正一反的形式遊戲所產生的光影變化，你就會讚嘆波羅米尼為神所賦予的創造力。

羅馬有太多的弔詭，曾是古羅馬戰車競技場的那沃納廣場 (Piazza Navona)，由於被侵占為建築物的看臺，最後拉長的橢圓形競技場轉變為市民廣場；或是有人為了在公車上騙取暫時的座位而假裝跛腳，這是一幅多費里尼 (Federico Felini, 1920–1993) 式的畫面啊！羅馬有太多太多的故事值得書寫，就像我們可以連篇累牘地談建築、藝術，以及這座城市所擁有的荒謬，儘管今天世界的核心不再是羅馬，然而就文化、歷史的角度看，「條條道路仍然通羅馬」。

◀那沃納廣場
(ShutterStock)

義大利，這玩藝！

# 附　錄

# 藝遊未盡行前錦囊

## ▌ 如何申請護照

### 向誰申請?

中華民國外交部領事事務局

@ http://www.boca.gov.tw

🏠 臺北市濟南路一段 2-2 號中央聯合辦公大樓 3～5 樓

◔ 週一～五　08:30～17:00（中午不休息）

☎ (02)2343-2807～8

領事事務局臺中辦事處

🏠 臺中市黎明路二段 503 號 1 樓「行政院中部聯合服務中心」廉明樓

◔ 週一～五　08:30～17:00（中午不休息）

☎ (04)2251-0799

領事事務局高雄辦事處

🏠 高雄市成功一路 436 號 2 樓

◔ 週一～五　08:30～17:00（中午不休息）

☎ (07)211-0605

領事事務局花蓮辦事處

🏠 花蓮市中山路三七一號六樓

◔ 週一～五　08:30～17:00（中午不休息）

☎ (03)833-1041

### 要準備哪些文件?

1. 中華民國普通護照申請書
2. 六個月內拍攝之二吋白底彩色照片兩張（一張黏貼於護照申請書，另一張浮貼於申請書）
3. 身分證正本（現場驗畢退還）
4. 身分證正反影本（黏貼於申請書上）
5. 父或母或監護人身分證正本（未滿 20 歲者，已結婚者除外。倘父母離異，父或母請提供具有監護權人之證明文件及身分證正本。）

### 費用

護照規費新臺幣 1200 元

### 貼心小叮嚀

1. 原則上護照剩餘效期不足一年者，始可申請換照。
2. 申請人未能親自申請，可委任親屬或所屬同一機關、團體、學校之人員代為申請（受委任人須攜帶身分證及親屬關係證明或服務機關相關證件），並填寫申請書背面之委任書，及黏貼受委任人身分證影本。
3. 工作天數（自繳費之次半日起算）：一般件為 4 個工作天；遺失補發為 5 個工作天。
4. 國際慣例，護照有效期限須半年以上始可入境其他國家。

## ▌ 如何申請義大利簽證

### 向誰申請?

　　義大利為申根會員國成員之一，持有申根簽證不但可以進入義大利，還可以前往其他申根國家旅遊。如果你的第一站或停留時間最長的地方是義大利，就必須到義大利駐外單位申請簽證。如下：

義大利經濟貿易文化推廣辦事處

義大利，這玩藝!

@ http://www.italy.org.tw/Chinese/index.html

⌂ 臺北市基隆路一段 333 號 18 樓 1808 室（國貿大樓）

🕒 週一至週五　09:30～12:30　　14:00～15:30

☎ (02)23450320

## 費用

申根簽證（三個月多次入境）：新臺幣 2580 元（€ 60，簽證費用每三個月因匯率調整一次）

## 要準備哪些文件？

1. 護照正影本：正本及影本一份（影本留存辦事處，影印在 A4 大小的紙張上；護照有效期限需為簽證有效截止日後 90 天以上）。
2. 身份證影本：請將身分證正反面影印在 A4 大小的紙張上。
3. 二吋近照一張：照片與本人不可差異過大。
4. 申請表：必須完整確實填妥每一欄，申請者須親自於簽名處簽名（簽名須與護照上簽名相符）。
5. 飯店預約證明（或由居住在義大利親友提供之邀請函及護照影本或居留證影本；請使用本辦事處提供之邀請函），機位預定證明。（旅行社可提供保證信，說明申請人已向旅行社購買機票及飯店，則無須提供此項文件）

## ▌義大利機場資訊

### 羅馬達文西（菲米奇諾）機場
### (Leonardo da Vinci Fiumicino Aeroporto)

@ http://www.adr.it/

■由達文西機場進入羅馬市區的方式

李奧納多機場快線 (Leonardo Express)

🔀 達文西機場 ↔ 羅馬特米尼車站 (Roma Termini)

🕒 自達文西機場發車　每日 06:37～23:37

自羅馬特米尼車站發車　每日 05:52～22:52（平均每 30 分鐘一班車，車程約 35 分鐘）

💲 成人單程 € 11

@ http://www.ferroviedellostato.it/

ℹ 持有義大利火車通行證者，可免費搭乘。

FM1 火車

🔀 由達文西機場進入羅馬市區後（之前停靠站為 Ponte Galeria、Muratella、Magliana、Villa Bonelli）依序停靠下列車站：特拉斯特維雷 (Roma Trastevere)、歐斯提恩塞 (Roma Ostiense)、土斯科拉諾 (Roma Tuscolana)、台伯提納 (Roma Tiburtina)

🕒 週一～六　06:27～21:27（每 15 分鐘一班車，其餘發車時間為 05:57、21:57、22:57、23:27）週日　　05:57～23:27（每 30 分鐘一班車）

💲 成人單程 € 5.5

@ http://www.ferroviedellostato.it/

巴士 Terravision Shuttle

🔀 達文西機場 ↔ 羅馬特米尼車站 (Roma Termini)

🕒 自達文西機場發車　每日 08:30、10:50、12:30、14:30、16:30、18:30、20:30，車程約 70 分鐘
自羅馬特米尼車站發車　每日 06:30、09:20、10:30、12:30、14:30、16:30、18:30，車程約 70 分鐘

💲 成人單程 € 7，來回 € 12

@ http://www.terravision.eu/rome_fiumicino.html#

巴士 Cotral

🔀 達文西機場→特米尼 (Roma Termini) →台伯提納 (Roma Tiburtina)

🕒 自達文西機場發車　每日 01:15、02:15、03:30、05:00、10:55、12:00、15:30、19:00
自羅馬台伯提納車站發車　每日 00:30、01:15、02:30、03:45、09:45、10:30、12:35、17:30
車程約 70 分鐘

💲 成人單程 € 3.6

@ http://www.cotralspa.it/linee_orari.asp

計程車

⊙ 車程約 60 分鐘

$ 乘坐以跳表計費的白色計程車，至市區約 € 50，還需另付行李費及夜間行車費。

## 米蘭馬皮沙機場 (Aeroporto di Malpensa)

@ http://www.sea-aeroportimilano.it/

■由馬皮沙機場進入米蘭市區的方式

馬皮沙快線 (Malpensa Express)

↗ 馬皮沙機場 ↔ 卡多爾納車站（國鐵米蘭北站）(Cadorna/Ferrovie Nord Milano)（兩站中間停靠 Busto Arsizio、Saronno 與 Milano Bovisa 等站）

⊙ 自馬皮沙機場發車　每日 06:53～21:53（每 30 分鐘一班車，清晨與夜間改由直達巴士行駛，發車時間為 05:53、22:23〔通常假日行駛〕、22:53、23:23、00:23、01:30，車程約 40 分鐘）

自卡多爾納車站發車　每日 05:57～20:57（每 30 分鐘一班車，清晨與夜間改由直達巴士行駛，發車時間為 04:20、05:00、21:27〔通常假日行駛〕、22:27、23:27，車程約 40 分鐘）

$ 成人單程 € 11（如果在車上購票為 € 13.5）

@ http://www.malpensaexpress.it/

巴士 Malpensa Shuttle

↗ 馬皮沙機場（第一航站六號出口）↔ 米蘭中央車站 (Stazione Centrale)

⊙ 自馬皮沙機場發車　每日 06:20～22:00（每 20 分鐘一班，清晨與夜間發車時間為 05:30、22:30、23:00、23:30、00:15、01:00，7 月 1 日至 8 月 31 日加開 03:25 班次，車程約 50 分鐘）

自米蘭中央車站發車　每日 05:00～21:00（每 20 分鐘一班，清晨與夜間發車時間為 04:25、21:30、22:00、22:30、23:15，7 月 1 日至 8 月 31 日加開

02:15 班次，車程約 50 分鐘）

$ 成人單程 € 6

@ http://www.malpensashuttle.it/

巴士 Malpensa Bus Express

↗ 馬皮沙機場（第一航站六號出口）↔ 米蘭中央車站 (Stazione Centrale)

⊙ 自馬皮沙機場發車　每日 06:35～23:35（每小時 35 分、55 分發車，車程約 50 分鐘）

$ 成人單程 € 5.5

計程車

⊙ 車程約 60 分鐘

$ 至市區約 € 70

# ▎義大利交通實用資訊

## 義大利國鐵 (Ferrovie dello Stato, FS)

@ http://www.ferroviedellostato.it/

■火車種類

歐洲之星（Eurostar italis，時刻表上代號為 ES）

行駛義大利境內的高速火車，價格也最貴，需訂位，持火車通行證者需補差價與訂位費用。

Cisalpino（時刻表上代號為 CIS）

行駛於義大利與瑞士間的國際特快車，需訂位，持火車通行證者需補訂位費用。

歐洲城市特快（Eurocity，時刻表上代號為 EC）

連結西歐主要城市的特快車，持火車通行證者不用再補任何費用。搭乘夜車 Euro notte（時刻表上代號為 EN）最好先預約臥鋪，持火車通行證者需另補臥鋪費用。

城際特快（Intercity，時刻表上代號為 IC）

行駛義大利境內的長程特快車，持火車通行證者不用再補任何費用。搭乘夜車 Intercity notte（時刻表上代號為 ICN）最好先預約臥鋪，持火車通行證者需另補

義大利, 這玩藝！

臥鋪費用。

地區性火車（Regionale，時刻表上代號為 R）

停靠各站的慢車，價格最便宜，不需訂位。也包括各種快線 (Express)、平快 D(Diretto)、IR(Interregionale)。

### ■如何買票

在義大利搭乘火車旅行並不困難，價格也比其他歐洲國家來得便宜，不過隨時要有接受誤點的心理準備。義大利國鐵目前由 Trenitalia 公司經營，計畫行程時可先上網查詢車班及票價等資訊，屆時再至車站或直接上網購票：http://www.trenitalia.it/en/index.html。特別要注意的是，與臺灣進出閘口需驗票的方式不同，在歐洲通常都是直接上車，不過一定要記得先在戳印機戳蓋日期，否則視同無效票，將有驚人的罰款。

### ■火車通行證

想要坐火車遊歐洲，事先在臺灣購買火車通行證 (Rail Pass)，是另一個值得考慮的選擇。義大利火車通行證 (Italy Trenitalia Pass) 為兩個月任選 3～10 天，可在有效期間內任意搭乘 IC、EC、R 的車班，ES、CIS 需要補差價與訂位費用，限開票後六個月內啟用，啟用前必須請站務人員戳蓋啟用章。詳情請參考飛達旅行社網站：http://www.gobytrain.com.tw/。但由於義大利火車票價較便宜，精打細算的旅人，不妨在行程確定後，計算出各段點對點車程的票價，再與通行證的票價作比較，你就會知道哪一種方式最划算。

### 羅馬地鐵

@ http://www.metroroma.it/MetroRoma/HTML/EN

### ■地鐵路線

A 線（橘色）

全線由東南到西北貫穿羅馬，沿途共設有 27 個站，包括前往梵諦岡博物館的 Cipro-Musei Vaticani、西班牙廣場的 Spagna 站等，每日載客量約 45 萬人次，尖峰時刻平均每 3.5 分鐘，離峰時刻約 5～6 分鐘發一班車。與 B 線交會於特米尼車站 (Termini)。自 2005 年 1 月 10 日開始進行為期三年的夜間整修，21:00 以後由兩種巴士 (MA1、MA2) 替代行駛。

B 線（藍色）

全線由南方到東北貫穿羅馬，沿途共設有 22 個站，包括前往羅馬鬥獸場的 Colosseo、國鐵台伯提納車站 (Tiburtina) 等，每日載客量約 30 萬人次，尖峰時刻平均每 4～5 分鐘，離峰時刻約 6 分鐘發一班車。與 A 線交會於特米尼車站 (Termini)。

### ■行駛時間

每日 05:30～23:30（週六延長至 24:30）

### ■票價

單程票：€ 1，在 75 分鐘內可自由轉乘公車、電車（但地鐵只能搭一次）

1 日卷：€ 4 / 3 日卷：€ 11 / 7 日卷：€ 16

## ▌書中景點實用資訊

### 羅馬

### ■鬥獸場 Colosseo

@ http://www.pierreci.it/do/show/content/0000010051

🏠 Piazza del Colosseo, Rome

🕐 08:30～日落前一小時（復活節前週五 08:30～14:00，元旦、耶誕節關閉）

　1 月 2 日～2 月 15 日 08:30～16:30

　2 月 16 日～3 月 15 日 08:30～17:00

　3 月 16 日～3 月 24 日 08:30～17:30

　3 月最後一個週日～8 月 31 日 08:30～19:15

　9 月 1 日～9 月 30 日 08:30～19:00

　10 月 1 日～10 月最後一個週六 08:30～18:30

　10 月最後一個週日～12 月 31 日 08:30～16:30

📈 最近地鐵站 Colosseo（B 線）步行 1 分鐘

S 成人 € 9（可與 Colle Palatino 共用，特展加 € 2）

**ROMA**METRO**PER**METRO

羅馬地鐵圖

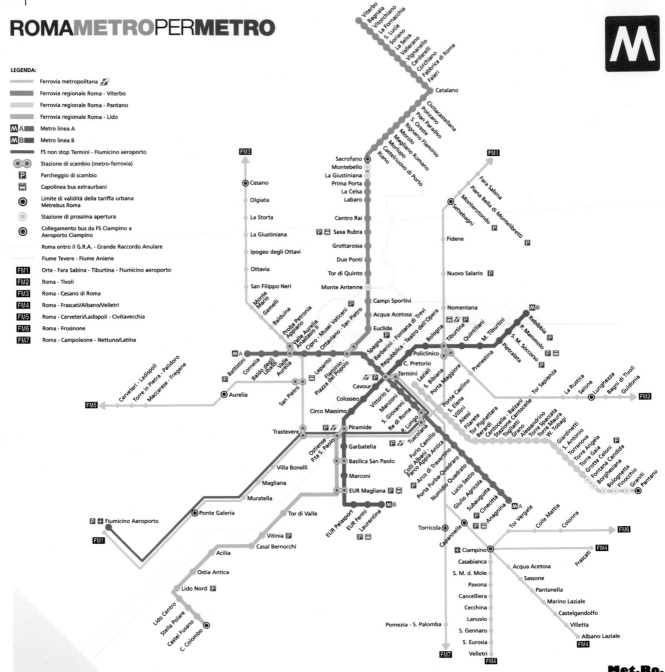

Met.Ro.
Metropolitana di Roma s.p.a.

■羅馬國家博物館 Museo Nazionale Romano

Palazzo Massimo

@ http://www.pierreci.it/do/show/content/0000000161

🏠 Largo di Villa Peretti 1, Roma

🕐 週二～日 09:00～19:45

12 月 24、31 日 09:00～17:00（週一、元旦、耶誕節休館）

📈 最近地鐵站 Termini（A、B 線）步行 3 分鐘

💲 成人 € 7（有效期間三天，可與其他三館共用，特展加 € 3）

Palazzo Altemps

@ http://www.pierreci.it/do/show/content/0000000151

🏠 Piazza Sant'Apollinare 48, Roma

🕐 週二～日 09:00～19:45

12 月 24、31 日 09:00～17:00（週一、元旦、耶誕節休館）

📈 公車 70, 628, 492, 87

💲 成人 € 7（有效期間三天，可與其他三館共用，特展加 € 3）

Terme di Diocleziano

@ http://www.pierreci.it/do/show/content/0000010211

🏠 Via Enrico De Nicola 78, Roma

🕐 週二～日 09:00～19:45

12 月 24、31 日 09:00～17:00（週一、元旦、耶誕節休館）

📈 最近地鐵站 Termini（A、B 線）步行 3 分鐘

💲 成人 € 7（有效期間三天，可與其他三館共用，特展加 € 3）

Crypta Balbi

@ http://www.pierreci.it/do/show/content/0000000061

🏠 Via delle Botteghe Oscure 31, Roma

🕐 週二～日 09:00～19:45

12 月 24、31 日 09:00～17:00（週一、元旦、耶誕節休館）

📈 公車 70, 81, 87, 186, 492, 628, 46, 64, 810, 780, 204

💲 成人 € 7（有效期間三天，可與其他三館共用，特展加 € 3）

■萬神殿 Pantheon

🏠 Piazza della Rotonda, Roma

🕐 週一～六 17:00～18:30

週日與節日 10:00～13:00

📈 公車 64、75、119／電車 116

💲 免費

■聖阿尼絲教堂 Chiesa di Sant'Agnese in Agone

🏠 Via S.Maria dell'Anima 30, Roma

🕐 06:30～12:45／16:00～19:30

📈 公車 64、70, 492

💲 免費

■灌木叢聖安德列亞教堂 Chiesa di Sant'Andrea della Fratte

🏠 Via S.Andrea delle Fratte 1, Roma

🕐 06:30～12:45／16:00～19:30

📈 最近地鐵站 Spagna（A 線）

💲 免費

■勝利聖母教堂 Chiesa di Santa Maria della Vittoria

🏠 Via 20 Settembre 17, Roma

🕐 06:30～12:00／16:30～18:00

📈 最近地鐵站 Repubblica（A 線）

💲 免費

■四泉聖卡羅教堂 Chiesa di San Carlo alle Quattro Fontane

🏠 Via del Quirinale 23, Roma

🕐 週一～五 10:00～13:00／15:00～18:00

週六 10:00～13:00

週日 12:00～13:00／15:00～18:00

📈 最近地鐵站 Piazza Barberini（A 線）

藝遊未盡行前錦囊

### 梵諦岡

■聖彼得大教堂 Basilica di San Pietro in Vaticano

@ http://www.saintpetersbasilica.org/

🕐 4～9 月 每日 07:00～19:00
10～3 月 每日 07:00～18:00

📈 最近地鐵站 Ottaviano（A 線）步行 10 分鐘

💲 免費，圓頂 € 7

■梵諦岡博物館 Musei Vaticani

@ http://mv.vatican.va/3_EN/pages/MV_Home.html

🕐 10:00 開始入場，詳細參觀時間請上網查詢：
http://mv.vatican.va/3_EN/pages/z-Info/MV_Info_O
rario.html
週日休館（每月最後一個週日除外，除非遇上復
活節、1 月 29 日、12 月 25～26 日）
其他休館假日請上網查詢

📈 最近地鐵站 Cipro-Musei Vaticani（A 線）步行 5 分鐘

💲 成人 € 13（每月最後一個週日免費）

## 托斯坎納地區

■席耶納主教堂博物館 Museo dell'Opera del
Duomo

@ http://www.operaduomo.siena.it/english/

🏠 Piazza del Duomo 8, Siena

🕐 3 月 09:30～19:00
6～8 月 09:30～20:00
9～10 月 09:30～19:00
11～2 月 10:00～17:00
（元旦、耶誕節休館）

💲 成人 € 6

■聖吉米納諾市立博物館 & 塔樓 Museo Civico&
Torre Grossa

🏠 Piazza del Duomo, San Gimignano

🕐 3 月～10 月 每日 09:30～19:00
11 月～2 月 每日 10:00～17:30
12 月 24 日 10:00～13:30
12 月 25、31 日 12:30～17:00（元旦休館）

💲 成人 € 5

■聖吉米納諾刑罰博物館 Museo della Tortura

@ http://www.museodellatortura.com/sangimignano.
html

🏠 Via del Castello 1, San Gimignano

🕐 5 月 16 日～7 月 18 日 每日 10:00～19:00
7 月 19 日～9 月 17 日 每日 10:00～24:00
9 月 18 日～11 月 1 日 每日 10:00～20:00
11 月 2 日～5 月 15 日 週一～五 10:00～18:00
週六、日 10:00～19:00

💲 成人 € 8

■比薩奇蹟廣場 Piazza dei Miracoli

@ http://www.opapisa.it/

🕐 11 月～2 月
斜塔 10:00～17:00
09:00～18:00（12 月 25 日～1 月 7 日）
主教堂 10:00～13:00／14:00～17:00
09:00～18:00（12 月 25 日～1 月 7 日）
洗禮堂 10:00～17:00
09:00～18:00（12 月 25 日～1 月 7 日）

3 月
斜塔 09:00～18:00（1～13 日）
09:00～19:00（14～20 日）
08:30～20:30（21～31 日）
主教堂 10:00～18:00（1～13 日）
10:00～19:00（14～20 日）
10:00～20:00（21～31 日）
洗禮堂 09:00～18:00（1～13 日）
09:00～19:00（14～20 日）

義大利,這玩藝！

08:00～20:00（21～31 日）

4 月～9 月

斜　塔　08:30～20:30（4 月 1 日～6 月 13 日／9 月 5～30 日）08:30～23:00（6 月 17 日起）

主教堂　10:00～20:00

洗禮堂　08:00～20:00

10 月

斜　塔　09:00～19:00

主教堂　10:00～19:00

洗禮堂　09:00～19:00

📈 從比薩中央車站 (Pisa Centrale) 出發，可搭乘公車或步行前往。

3 號公車（站牌位於車站大門對面，於 via Cammeo/Piazza Manin 下車）、4 號公車（站牌位於車站大門對面，於 via Cammeo 下車）、接駁巴士 A（站牌位於車站大門對面，於 Piazza Manin 下車）步行前往約 25 分鐘

💲 斜塔：成人 €15（線上購買 €17）

主教堂：成人 €2（11 月 1 日～3 月 1 日免費）

任選其一 (Baptistery/Monumental Cemetery/Opera Museum/Sinopie Museum) €5

任選其二 (Cathedral/Baptistery/Monumental Cemetery/Opera Museum/Sinopie Museum) €6

五項套票 (Cathedral/Baptistery/Monumental Cemetery/Opera Museum/Sinopie Museum) €10

■翡冷翠學院美術館 Gelleria dell'Accademia

@ http://www.polomuseale.firenze.it/english/musei/accademia/

🏠 Via Ricasoli 58–60, 50122 Firenze

🕐 週二～日 08:15～18:50（週一、元旦、勞動節、耶誕節休館）

📈 從 Santa Maria Novella 車站出發，可搭乘 1 號、17 號公車，或步行前往（約 10 分鐘）

💲 成人 €6.5（預約費用 €3）

■烏菲茲美術館 Galleria degli Uffizi

@ http://www.polomuseale.firenze.it/english/musei/uffizi/

🏠 Piazzale degli Uffizi, 50122 Firenze

🕐 週二～日 08:15～18:50（週一、元旦、勞動節、耶誕節休館）

📈 從 Santa Maria Novella 車站出發，可搭乘 23 號公車，或步行前往（約 10 分鐘）

💲 成人 €6.5（預約費用 €3）

■巴吉洛博物館 Museo Nazionale del Bargello

@ http://www.polomuseale.firenze.it/english/musei/bargello/

🏠 Via del Proconsolo 4, 50122 Firenze.

🕐 每日 08:15～14:00（每月第 1、3、5 個週日、第 2、4 個週一、元旦、勞動節、耶誕節休館）

📈 從 Santa Maria Novella 車站出發，可搭乘 14、23、A 號公車，或步行前往（約 10 分鐘）

💲 成人 €4（預約費用 €3）

■聖母百花大教堂 Duomo di Santa Maria del Fiore

@ http://www.operaduomo.firenze.it/

🏠 Piazza del Duomo

🕐 教堂

週一～三、五 10:00～17:00

週四 10:00～16:30

週六 10:00～16:45（每月第一個週六～15:30）

週日與宗教節日 13:30～16:45

元旦、復活節、耶誕節 15:30～16:45

聖灰星期三（復活節前 46 天）10:00～16:30

濯足節（復活節前的週四）12:30～16:30

基督受難日（復活節前的週五）10:30～16:30

聖星期六（復活節前的週六）10:30～16:45

（主顯節 1 月 6 日關閉）

藝遊未盡行前錦囊

圓頂

週日～五 08:30～19:00

週六 08:30～17:40（每月第一個週六～16:00）

勞動節 08:30～17:00

（元旦、主顯節、復活節前的週四～六、6 月 24 日、8 月 15 日、9 月 8 日、11 月 1 日、降臨期第一週的週一、二、耶誕節、12 月 26 日關閉）

喬托鐘樓

每日 08:30～19:30

（元旦、復活節、9 月 8 日、耶誕節關閉）

施洗約翰洗禮堂

週一～六 12:00～19:00

週日 08:30～14:00

復活節週一 08:30～19:00

4 月 25 日 08:30～19:00

勞動節 08:30～19:00

8、9 月的每週一、四 12:00～23:00

（元旦、復活節、9 月 8 日、12 月 24 日、耶誕節關閉）

🆂 教堂免費

圓頂：成人 € 6

喬托鐘樓：成人 € 6

施洗約翰洗禮堂：成人 € 3

■ 聖米尼阿托教堂 Chiesa di San Miniato al Monte

🏠 Via Monte alle Croci

🕐 夏季 每日 08:00～19:30

冬季 週一～六 08:00～13:00 / 14:30～18:00

週日 08:00～18:00

🆂 免費

■ 新聖母瑪麗亞教堂 Chiesa di Santa Maria Novella

🏠 Piazza Santa Maria Novella

🕐 週一～四、六 09:30～17:00

週五、日 13:00～17:00

🆂 成人 € 2.5

■ 梅迪契家族之勞倫斯圖書館 La Biblioteca Laurenziana nella chiesa di San Lorenzo

@ http://www.bml.firenze.sbn.it/index_ing.htm

🏠 Piazza San Lorenzo 9, 50123 Firenze

🕐 米開朗基羅設計的入口門廳、樓梯與藏書空間

週日～五 09:30～13:30（週六關閉）

🆂 免費

## 威尼斯

■ 聖馬可大教堂 Chiesa di San Marco

@ http://www.basilicasanmarco.it/

🏠 Piazza San Marco, Venezia

🕐 4 月～9 月 每日 09:45～17:00

10 月～3 月 每日 09:45～16:45

🆂 教堂免費（鐘樓：成人 € 6）

■ 聖喬治教堂 Chiesa di San Giorgio Maggiore

🏠 Isola di S.Giorgio Maggiore Giudecca cap, 30133 Venezia

🕐 5 月～9 月 每日 09:30～12:30 / 14:30～18:30

10 月～4 月 每日 09:30～12:30 / 14:30～16:30

🆂 免費（鐘樓：成人 € 3）

■ 救世主教堂 Il Redentore

@ http://www.chorusvenezia.org/

🏠 Campo del SS. Redentore, 195 Giudecca, 30133 Venezia

🕐 週一～六 10:00～17:00（週日、元旦、復活節、8 月 15 日、耶誕節關閉）

🆂 成人 € 2.5

■ 聖方濟會榮耀聖母教堂 Basilica Santa Maria Gloriosa dei Frari

@ http://www.basilicadeifrari.it/

🏠 San Polo 3072, Venezia

🕐 週一～六 09:00～18:00
週日 & 國定假日 13:00～18:00

💲 成人 € 2.5

■總督府 Palazzo Ducale

@ http://www.museiciviciveneziani.it/

🏠 San Marco 1, 30124 Venezia

🕐 11 月～3 月　每日 09:00～17:00
4 月～10 月　每日 09:00～19:00
（元旦、耶誕節關閉）

💲 SAN MARCO PLUS 套票　€ 13(4 月 1 日～10 月 31 日)
聖馬可廣場上任一博物館 (Doge's Palace、Museo Correr、Museo Archeologico Nazionale、Monumental Rooms of the Biblioteca Nazionale Marciana) + 任一威尼斯市立博物館 (Ca'Rezzonico, Museum of 18th-Century Art、Museum of Palazzo Mocenigo、Carlo Goldoni's House、Ca'Pesaro, Internazional Gallery of Modern Art + Oriental Art Museum、Glass Museum—Murano、Lace Museum—Burano)

■黃金屋 Ca' d'Oro

@ http://www.cadoro.org/

🏠 Cannaregio 3932, 30121 Venezia

🕐 週一 08:15～14:00　週二～日 08:15～19:15
（元旦、勞動節、耶誕節休館）

💲 成人 € 5

■土耳其宮 Fondaco dei Turchi (Museo di Storia Naturale)

@ http://www.museiciviciveneziani.it/

🏠 Santa Croce 1730, 30135 Venezia

🕐 週二～五 09:00～13:00　週六、日 09:00～16:00
（週一、元旦、勞動節、耶誕節休館）

💲 免費

■寇內爾官邸 Palazzo Corner (Ca'Rezzonico, Museum of 18th-Century Art)

@ http://www.museiciviciveneziani.it/

🏠 Dorsoduro 3136, 30123 Venezia

🕐 11 月～3 月 10:00～17:00
4 月～10 月 10:00～18:00
（週二、元旦、勞動節、耶誕節休館）

💲 成人 € 6.5

■聖洛克大會堂 Scuola Grande di San Rocco

@ http://www.scuolagrandesanrocco.it/

🏠 San Polo 3052, 30125 Venezia

🕐 3 月 28 日～11 月 2 日　每日 09:00～17:30
11 月 3 日～3 月 27 日　每日 10:00～17:00
（元旦、復活節、耶誕節關閉）

💲 成人 € 7（含語音導覽）

■學院美術館 Gallerie dell'Accademia

@ http://www.gallerieaccademia.org/

🏠 Campo della Carità, Dorsoduro 1050, 30100 Venezia

🕐 週一 08:15～14:00　週二～日 08:15～19:15
（元旦、勞動節、耶誕節休館）

💲 成人 € 6.5

■佩姬・古根漢美術館 Peggy Guggenheim Collection

@ http://www.guggenheim-venice.it/

🏠 Palazzo Venier dei Leoni, Dorsoduro 701, I-30123 Venezia

🕐 每日 10:00～18:00（週二、耶誕節休館）

💲 成人 € 10

## 義大利東北部

■斯闊洛維尼禮拜堂（帕都瓦）Cappella degli Scrovegni

@ http://www.cappelladegliscrovegni.it/

藝遊未盡行前錦囊

🏠 Piazza Eremitani 8, Padova

🕐 每日 09:00～19:00（元旦、勞動節、12 月 25、26 日 關閉）

📈 從火車站搭乘 3 號、8 號、10 號、12 號公車（工作日）或 32 號、42 號公車（假日）

💲 成人 € 12（含 € 1 預約費用）

### ■公爵府（曼圖亞）Palazzo Ducale

@ http://www.mantovaducale.it/

🏠 Piazza Sordello 40, 46100 Mantova

🕐 週二～日 0 8:45～19:15（週一、元旦、勞動節、耶誕節休館）

💲 成人 € 6.5

### ■泰府（曼圖亞）Palazzo del Tè

@ http://www.centropalazzote.it/

🏠 viale Te 13, 46100 Mantova

🕐 週一 13:00～18:00　　週二～日 09:00～18:00（元旦、勞動節、耶誕節休館）

💲 成人 € 8

## 米蘭

### ■米蘭主座教堂 Duomo

@ http://www.duomomilano.it/

🏠 Piazza Duomo, 20122 Milano

🕐 登頂　冬季 09:00～16:45（最後進場 16:20）
　　　　夏季 09:00～17:45（最後進場 17:20）
　　　　（勞動節關閉）

Santo Stefano 洗禮堂　同上
San Giovanni 洗禮堂　09:30～17:15
主教堂博物館　整修中

📈 最近地鐵站 Duomo（紅線／黃線）

💲 登頂電梯 € 6／樓梯 € 4
Santo Stefano 洗禮堂免費

San Giovanni 洗禮堂 € 1.5
語音導覽 € 3

### ■感恩聖母院 Santa Maria delle Grazie

@ http://www.cenacolovinciano.it/html/hp.htm

🏠 Piazza Santa Maria delle Grazie 2 (C.so Magenta), Milano

🕐 週二～日 08:00～19:30（週一休館）

📈 最近地鐵站 Cardona（紅線／綠線）、Conciliazione（紅線）

💲 成人 € 6.5（預約 € 1.5）
語音導覽（義、英、法、德、西、日文）個人 € 2.5／雙人 € 4.5

### ■貝雷那美術館 Pinacoteca di Brera

@ http://www.brera.beniculturali.it/

🏠 Via Brera 28, 20121 Milano

🕐 週二～日 08:30～19:30（週一、元旦、勞動節、耶誕節休館）

📈 最近地鐵站 Lanza（綠線）、Montenapoleone（黃線）電車 3, 4, 12, 14

💲 成人 € 5（預約 € 1.5）
語音導覽（義、英、法、德、西、日文）個人 € 3.5／雙人 € 5.5

## 拿波里

### ■拿波里國家考古博物館 Museo Archeologico Nazionale

@ http://www.marketplace.it/museo.nazionale/

🏠 Piazza Museo 19, 80135 Napoli

🕐 每日 09:00～20:00（最後入場 19:00）（週二休館）

📈 最近地鐵站 Piazza Cavour (Line2/Metropolitana FS) 步行 7 分鐘

💲 成人 € 6.5

義大利,這玩藝！

# 外文名詞索引

義大利, 這玩藝！

義大利，這玩藝！

外文名詞索引

義大利，這玩藝！

## W

## Y

## Z

外文名詞索引

# 中文名詞索引

義大利,這玩藝！

義大利,這玩藝！

中文名詞索引

義大利,這玩藝!

中文名詞索引

義大利,這玩藝!

# 《盡頭的起點 ── 藝術中的人與自然》

■ 林曼麗　蕭瓊瑞／主編
■ 蕭瓊瑞／著

自然是客觀的風景，還是聖靈的化身？
為何有時充滿生機，有時又象徵死亡？
地平線的盡頭，
是否又是另一視野的開端和起點？
透過藝術家的眼睛與雙手，
讓我們一同回溯人類文明發展的冒險旅程。

人與自然的愛恨情仇，
正在永續蔓延中……

# 《流轉與凝望 ── 藝術中的人與自然》

■ 林曼麗　蕭瓊瑞／主編
■ 吳雅鳳／著

超越時空無盡的流轉，
不變的是對自然的深情凝望。
在迴觀、對照與並置的過程中，
如何切斷藝術史直線發展的敘事形態，
激盪出面對自然原鄉的新視野？

從西方風景畫、中國山水到臺灣土地的呼喚，
藝術心靈的記憶與想望，
與您一同來分享……

# 什麼是藝術？

一種單純的呈現？超界的溝通？

還是對自我的探尋？

是藝術家的喃喃自語？收藏家的品味象徵？

或是觀賞者的由衷驚嘆？

過去，藝術家和他的作品之間，

到底發生了什麼樣難以言喧的私密情懷？

現在，藝術作品和你之間，

又可能爆擦出什麼樣驚世駭俗的神奇火花？

## 【藝術解碼】，解讀藝術的祕密武器，

全新研發，震撼登場！

在紛擾的塵世中，

獻給想要平靜又渴望熱情的你……

## 1. 盡頭的起點
—— 藝術中的人與自然
蕭瓊瑞／著

## 2. 流轉與凝望
—— 藝術中的人與自然
吳雅鳳／著

## 3. 清晰的模糊
—— 藝術中的人與人
吳奕芳／著

## 4. 變幻的容顏
—— 藝術中的人與人
陳英偉／著

## 5. 記憶的表情
—— 藝術中的人與自我
陳香君／著

## 6. 岔路與轉角
—— 藝術中的人與自我
楊文敏／著

## 7. 自在與飛揚
—— 藝術中的人與物
蕭瓊瑞／著

## 8. 觀想與超越
—— 藝術中的人與物
江如海／著

第一套以人類四大關懷為主題劃分，挑戰您既有思考的藝術人文叢書，特邀**林曼麗**、**蕭瓊瑞**主編，集合六位學有專精的年輕學者共同執筆，企圖打破藝術史的傳統脈絡，提出藝術作品多面向的全新解讀。

請您與我們一同進入【藝術解碼】的趣味遊戲，共享藝術的奧妙與人文的驚奇！

國家圖書館出版品預行編目資料

義大利,這玩藝!:視覺藝術&建築／謝鴻均,徐明松著
－－初版一刷.－－臺北市：東大,2007
面；　公分
ISBN 978-957-19-2858-6　（平裝）
1.視覺藝術 2.建築 3.義大利

960.945　　　　　　　　　　　　　96013852

© 　義大利，這玩藝！
——視覺藝術&建築

| | |
|---|---|
| 著 作 人 | 謝鴻均　徐明松 |
| 企劃編輯 | 倪若喬 |
| 責任編輯 | 倪若喬 |
| 美術設計 | 陳健茹 |
| 校　　對 | 王良郁 |
| 發 行 人 | 劉仲文 |
| 著作財產權人 | 東大圖書股份有限公司 |
| 發 行 所 | 東大圖書股份有限公司 |
| | 地址　臺北市復興北路386號 |
| | 電話　(02)25006600 |
| | 郵撥帳號　0107175-0 |
| 門 市 部 | (復北店)臺北市復興北路386號 |
| | (重南店)臺北市重慶南路一段61號 |
| 出版日期 | 初版一刷　2007年11月 |
| 編　　號 | E 900950 |
| 定　　價 | 新臺幣320元 |

行政院新聞局登記證局版臺業字第○一九七號

有著作權．不准侵害

ISBN　978-957-19-2858-6　（平裝）

http://www.sanmin.com.tw　三民網路書店

※本書如有缺頁、破損或裝訂錯誤，請寄回本公司更換。